广州美术学院学术著作出版基金资助

A R T

藝術影響世界

INFLUENCES
THE
WORLD

陈婧莎

著

宋本之外

《清明上河图》的传播与再生

人民美术出版社
北京

图书在版编目（CIP）数据

宋本之外：《清明上河图》的传播与再生 / 陈婧莎
著 . -- 北京：人民美术出版社，2023.12
（艺术影响世界）
ISBN 978-7-102-09168-6

Ⅰ . ①宋… Ⅱ . ①陈… Ⅲ . ①《清明上河图》—绘画
评论 Ⅳ . ① J212.05

中国国家版本馆 CIP 数据核字 (2023) 第 088552 号

宋本之外
《清明上河图》的传播与再生
SONGBEN ZHIWAI《QING MING SHANG HE TU》DE CHUANBO YU ZAISHENG

编辑出版　人民美术出版社
　　　　　（北京市朝阳区东三环南路甲3号　邮编：100022）
　　　　　http://www.renmei.com.cn
　　　　　发行部：（010）67517799
　　　　　网购部：（010）67517743
著　　者　陈婧莎
责任编辑　教富斌
封面设计　翟英东
版式设计　茹玉霞
责任校对　卢　莹
责任印制　胡雨竹
制　　版　北京字间科技有限公司
印　　刷　雅迪云印（天津）科技有限公司
经　　销　全国新华书店

开　本：787mm×1092mm　1/16
印　张：14
字　数：240千
版　次：2023年12月　第1版
印　次：2023年12月　第1次印刷
印　数：0001—3000
ISBN 978-7-102-09168-6
定　价：88.00元
如有印装质量问题影响阅读，请与我社联系调换。（010）67517850

　　人类文明的发展，离不开不同文明之间的交流与互鉴，习近平总书记指出："文明因交流而多彩，文明因互鉴而丰富。"中华文化一方面吸收外来文化的精华以滋补本民族的文化血脉；另一方面，在与域外他国文化系统的交流中，也闪耀着中华文明独有的艺术之光，对人类文明的发展做出了自己独有的贡献。今天，在全球化的进程中，科技、贸易的壁垒并不能阻挡不同地域间人文精神的交流与互鉴。

　　在艺术史研究领域，理论探讨越来越具有跨学科、跨地域、跨种族的特点，艺术研究的边界不断拓宽、学科不断交叉。中国艺术史学者的研究视角、提出的问题得到越来越广泛的关注，愈发具有世界性，引起全球汉学界和艺术学界的广泛关注。"艺术影响世界"丛书策划的初心，是编辑出版一批能反映我国优秀传统文化艺术对其他国家艺术和生活产生影响的学术专著，集中体现中华文化的感召力和吸引力，同时关注文化在交流中的相互助益。不同文明的交流互鉴，不是单方面的文化输出，而是一个文化综合创新的过程，就像费孝通先生所说的"各美其美，美人之美，美美与共，天下大同"。这是基于中华文明内在精神的话语表达，也折射出中国人一以贯之的整体思维方式。

本套丛书的作者多采用新材料、新角度、新观点进行论述，叙事尽量还原事物发展的文化语境和历史背景，让读者在网状的艺术史生发与延展中感受文明交流互动的点点滴滴，给热爱传统文化的人们更多的力量和启发。

<div style="text-align: right;">人民美术出版社</div>

目录

绪论

本书关心的是一些不值得称道的画作，它们通常被称为"赝品"或者"伪作"，它们的艺术成就固然不如"杰作"或者"真迹"那样高妙，但却也曾真实、鲜活地活跃于历史中，甚至也是美术历史的建构者。本书将尝试呈现它们的力量。

不值得称道的画作

提到中国美术史中最著名的作品，相信很多人都会想到《清明上河图》。而提到《清明上河图》，大多数人脑海里浮现出的，是现藏于故宫博物院，经《石渠宝笈·三编》著录，一般认为的北宋张择端（生卒年不详）真迹（以下简称"宋本"[①]，图0-01）。这本《清明上河图》最近一次公开展出，是在2015年故宫博物院庆祝建院90周年的"《石渠宝笈》特展"上，当时创下的"故宫跑"[②]盛况令人记忆犹新，可见公众对它的广泛认知和巨大热情。

不过，本书要讨论的，是除家喻户晓的宋本以外另一类《清明上河图》。这类《清明上河图》图式上与宋本有所联系，但更存区别，并且自成一套图像系统[③]。它们通常较宋本更长，与宋本绢本墨笔淡设色的面貌不同，为绢本大青绿设色，风格近明代仇英（约1502—约1552）一路。它们画卷的起始处往往可见宋本中没有的山峦，沿运河

① 学术史上，这本《清明上河图》也称"北京本""延春阁本""宝笈三编本"等。

② 林丽鹏：《"故宫跑"说明了啥》，《人民日报》，2015年10月23日第23版。

③ "在我所收集的'清图'资料里，很显然可以看出有两个系统的作品，无论构图和笔法都是两种绝对不相同的风格。'宝笈三编本'为一系统，另一系统则包括'元秘府本''白云堂本''纽约大都会甲本'……"刘渊临：《〈清明上河图〉之综合研究》，台北：艺文印书馆，1969年，第60页。

图 0-01 《清明上河图》（宋本） 张择端 绢本设色 24.8厘米×528.7厘米 故宫博物院藏

① 童书业：《张择端〈清明上河图〉辨》，《童书业美术论集》，上海古籍出版社，1989年，第710—711页。

② "《清明上河图》卷子……现今传世的，至少有十种以上的本子……"董作宾：《清明上河图》，《大陆杂志》，第7卷第6期；另载董作宾：《董作宾先生全集·乙编·第5册》，台北：艺文印书馆，1977年，第1—56页。

③ 刘渊临书中附录了20余本。刘渊临：《〈清明上河图〉之综合研究》，台北：艺文印书馆，1969年。

进入画卷中心的过程中，常有牧童骑牛、村头社戏、嫁娶迎亲等宋本中没有的场景。画卷核心处的虹桥为石质，与宋本中木质结构全然相异；城门则带有宋本中没有的水门和瓮城。一些版本的结尾处，还较宋本多出一段所谓"金明池"的龙舟和宫苑。

与宋本只有一本的情况不同，这类《清明上河图》有着巨大的存世量。童书业曾非常夸张地说："可能以千万计。"[①]董作宾[②]、刘渊临[③]、韦陀（Roderick Whitfield）[④]和古原宏伸[⑤]等学者，都曾试图对存世的此类图画进行统计，但都未能穷尽。

笔者在前辈学者辛劳的基础上，检索全球有公开信息及出版的此类图画，共统计到近六十本（见附录一）。这个数字当然不是全部，但已经足够惊人，中国美术史中恐怕再难找到一种古代卷轴画作品会有这样数量的版本存世。由此，我们甚至可以想象，这类《清明上河图》在明清社会会有怎样的保有量。

然而这类有着统一图式且数量惊人的《清明上河图》，却多数出自无名氏之手，且常见"张择端""仇英"伪款⑥。在明清时代的一些文本中，它们被称为"异本""别本""摹本""伪

④ 韦陀一共统计到34本。[美]韦陀（Roderick Whitfield）著，《张择端的〈清明上河图〉》，徐戎戎、王雁、孟月明译，载辽宁省博物馆：《清明上河图》研究文献汇编，沈阳：万卷出版公司，2007年，第220—222页。

⑤ 古原宏伸一共统计到53本。古原宏伸「清明上河图-上」（『國華』955号，1973.2），p5—15，古原宏伸「清明上河图-下」（『國華』956号，1973.3），p27—44。

⑥ 也有"盛懋""夏芷""钱毅"等伪款。

绪论

① 杨臣彬：《谈明代书画作伪》,《文物》, 1990 年第 8 期, 第 72－87 页。

② Ellen Johnston Laing, "'Suzhou Pian' and Other Dubious Paintings in the Receieved 'Oeuvre' of Qiu Ying", Artibus Asiae 59:3/4 (2000), pp.265－295.[美] 艾伦·约翰斯顿·莱恩（Ellen Johnston Laing）著、李倍雷译：《苏州片中仇英作品的考证》, 载《南京艺术学院学报（美术与设计版）》, 2002 年第 4 期, 第 29－33 页。

③ 邱士华等：《伪好物：16 至 18 世纪苏州片及其影响》, 台北故宫博物院, 2018 年。

④ 邱士华：《拼镶群组：探索苏州片作坊的轮廓》, 载邱士华等《伪好物：16 至 18 世纪苏州片及其影响》, 台北故宫博物院, 2018 年, 第 346－365 页。

⑤ 古原宏伸「清明上河図－上」（『國華』955 号、1973.2）, p5－15, 古原宏伸「清明上河図－下」（『國華』956 号、1973.3）, p27－44。学术史上也将这类图画称为"苏州片版本""仇英版本""明清版本"等。

⑥ 偶有例外, 譬如现藏于台北故宫博物院的《清明易简图》。

⑦ 研究成果蔚为大观, 可参看辽宁省博物馆编《〈清明上河图〉研究文献汇编》。该书收录 102 篇, 共 100 多万字的相关论文, 尚不能囊括所有。辽宁省博物馆：《〈清明上河图〉研究文献汇编》, 沈阳：万卷出版公司, 2007 年。另杨丽丽主编《〈清明上河图〉新论》一书中, 有姜斐德（Alfreda Murck）、板仓圣哲、杨丽丽三人关于西方、日本和中国的宋本研究的三篇述评, 较为全面。杨丽丽主编、故宫博物院编：《〈清明上河图〉新论》, 北京：故宫出版社, 2011 年。

⑧ Arthur D Waley, "A Chinese Picture", Burlington Magazine 30:166(1917),pp.3－10.

本"或者"赝本"等。现代学界则普遍将它们视作是明代中期以后"苏州片"一类地域性作伪的产品。杨臣彬就曾说："'苏州片'中仿张择端或仇英的《清明上河图》最多。"① 梁庄爱伦（Ellen Johnston Laing）亦说："很少有中国画能像《清明上河图》那样……毫不惊奇, 这幅画在'苏州片'内最受欢迎。"② 2018 年台北故宫博物院以 16 至 18 世纪"苏州片"为主题的"伪好物"展览中, 这类图画亦赫然在列。③

这些出自民间画工之手, 很大程度上以作伪为目的的图画, 在以名家杰作为主要关注对象的传统美术评价体系中, 当然并不为人们所重视。但是本书要讨论的, 正是它们。鉴于"苏州片"是 20 世纪 20 年代才于文物圈形成的晚近概念④, 其内涵和外延至今仍有一定的模糊之处, 本书并不以通常所说的"苏州片版本"称呼此类画作。本书所格外着意, 并作为全书讨论基础的, 是这类《清明上河图》的统一图式和惊人数量, 所以本书借用古原宏伸能够体现这些特点的语汇, 将这类《清明上河图》统称作"通行版本"⑤——取"通行"二字普遍、常见之意, 以便利行文。（图 0-02、0-03）

几乎全部的通行版本, 画题都是《清明上河图》⑥, 为了区分彼此, 本书特为每个版本拟定简称（见附录版本一览）。版本简称的拟定规则大致为：学术史中已有版本简称的, 采用已有简称；学术史中未有简称的, 优先以藏地及藏家命名；多本同藏于一处的, 以博物馆编号作区分；特殊款识的, 以款识情况命名。本书的讨论中, 当谈到具体版本时, 均以版本简称称呼, 以下皆如此。

宋本研究之外

宋本自 1951 年由杨仁恺发现于东北博物馆（今辽宁省博物馆）临时库房, 1953 年调入故宫博物院, 并于故宫书画馆特展

中公开展出以后，随即引起轰动。此后至今近70年，有关宋本的研究不断积累，研究成果蔚为大观⑦。

然而事实上，学界关于通行版本的关注，要远远早于宋本。1917年，阿瑟·威廉（Arthur D Waley）即简述了一本私人收藏的"盛懋"款《清明上河图》⑧；1937年，大串纯夫发表了关于林原美术馆藏赵浙本的介绍性文字⑨；1944年，加藤繁对大仓集古馆藏大仓集古本的讨论，是严格意义上有关通行版本最早的严肃研究，他将通行版本与明代苏州城市风貌建立了关联⑩。1953年，董作宾梳理了包括美国孟义君收藏的元秘府本在内的十数个版本，开启了在众多《清明上河图》中寻找"真本"或者"祖本"的尝试⑪。以上研究，都是在不知道宋本存在的情况下进行的。

20世纪50年代，宋本的再发现，极大地激发了学界对《清明上河图》的研究热情。此后很长一段时间里，学界有关通行版本的研究多集中于版本考订和梳理，其目的在于确认"真本"或者"祖本"的迫切愿望。韦陀完成于1965年的博士论文⑫，刘渊临1966年写就、1969年出版的《〈清明上河图〉之综合研究》⑬，均系统梳理了大量的通行版本，然而两人却得出了截然不同的结论：韦陀肯定了宋本的真迹地位，并认为所有通行版本无一例外都是宋本的摹本；刘渊临虽判断宋本是宋画，但却认为《清明易简图》才是真迹，是所有通行版本的祖本。1970年，台北故宫博物院举办的"中国古代绘画国际讨论会"上，两位学者就各自的观点发生了激烈交锋⑭。学界一石千浪，各有支持和反对的声音：1969年，翁同文《论〈清明易简图〉是明代摹本》，反对刘渊临的观点，论证《清明易简图》为明代摹本⑮；1970年，吕佛庭《评延春阁本张择端"清明上河图"画卷》，则批评韦陀的观点，认为宋本的可靠性存疑⑯。

韦陀和刘渊临之后，对通行版本进行考订和梳理成就突出的学者还有古原宏伸和戴立强。古原宏伸1973年发表的两篇长文，

⑨ 大串纯夫「赵浙笔清明上河图卷解」（『國華』567号、1937.2），p55。

⑩ 加藤繁「仇英笔清明上河图に就いて」（『美術史学』90号、1943）、p202－212、p232－240。

⑪ 董作宾：《清明上河图》，原载《大陆杂志》，第7卷第6期；另载《董作宾先生全集·乙编·第5册》，台北：艺文印书馆，1977年，第1－56页。

⑫ Roderick Whitfield, "Chang Tse-tuan's Ch'ing-ming shang-ho t'u", PhD.Dissertation, Princeton University, 1965. 中文节译本见［美］韦陀著，徐戎戎、王雁、孟月明译：《张择端的〈清明上河图〉》，载辽宁省博物馆：《〈清明上河图〉研究文献汇编》，沈阳：万卷出版公司，2007年，第200－223页。

⑬ 刘渊临：《〈清明上河图〉之综合研究》，台北：艺文印书馆，1969年。

⑭ 韦陀和刘渊临各自的会议发言，参见吴讷孙（鹿桥）：《1970年中国古代绘画国际讨论会论文集》，台北故宫博物院，1971年。Nelson I. Wu et al, *Proceedings of the International Symposium on Chinese Painting Taipei 18th －24th June 1970*, Taipei: National Palace Museum, 1972.

⑮ 翁同文：《论〈清明易简图〉是明代摹本》，载《大陆杂志》，1969年第39卷第5期；另载翁同文《艺林丛考》，台北：联经出版事业公司，1977年，第231－250页。

⑯ 吕佛庭：《评延春阁本张择端"清明上河图"画卷》，载《畅流》，1970年第8期，另载辽宁省博物馆《〈清明上河图〉研究文献汇编》，沈阳：万卷出版公司，2007年，第43－46页。

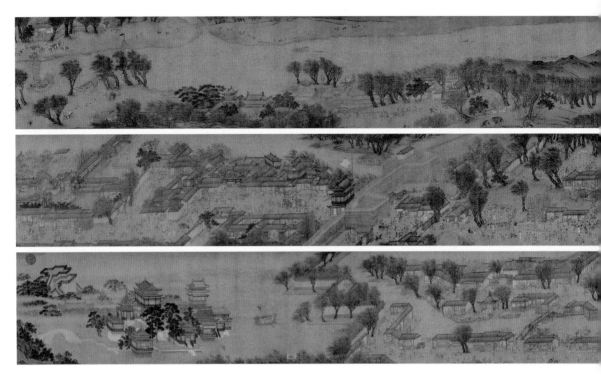

图0-02 《清明上河图》（辽博仇英本）（传）仇英　绢本设色　30.5厘米×987厘米　辽宁省博物馆藏

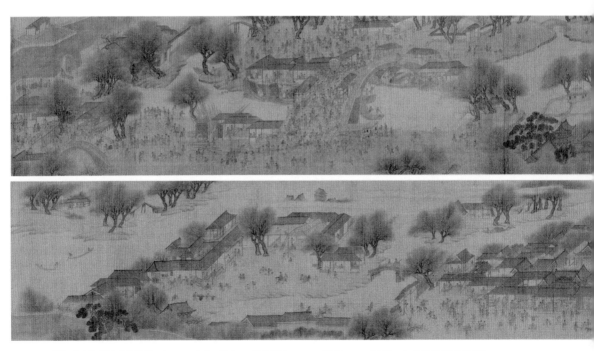

图0-03 《清明上河图》（台故故画01604本）　佚名　绢本设色　28.2厘米×439厘米　台北故宫博物院藏

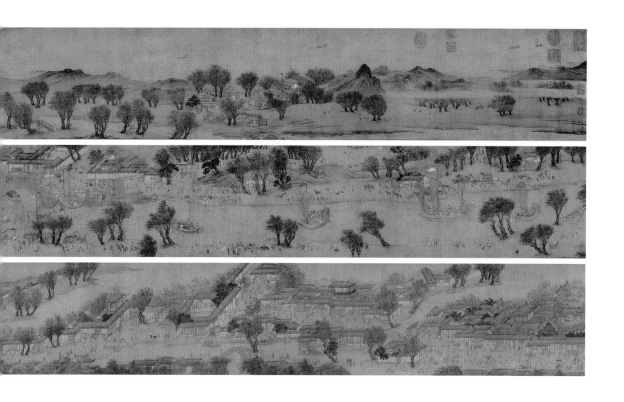

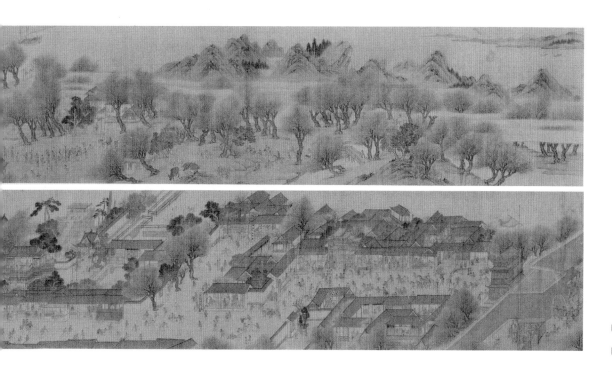

① 古原宏伸「清明上河図－上」（『國華』955号、1973.2），p5—15, 古原宏伸「清明上河図－下」（『國華』956号、1973.3），p27—44。

② 戴立强：《〈清明上河图〉异本考述》，载《辽宁省博物馆馆刊》，2006年，第256—275页。

③ 王正华：《过眼繁华：晚明城市图、城市观与文化消费的研究》，载李孝悌编《中国的城市生活》，北京：新星出版社，2006年。

④ 余辉：《从清明节到喜庆日：仇英版〈清明上河图〉的变异》，载《中国书画》，2016年第1期，第46—78页。

⑤ Su-Chen Chang, "Improvised Great Ages: The Creating of 'Qingming shengshi'", PhD Dissertation, The University of British Columbia, 2013.

⑥ 刘涤宇：《历代〈清明上河图〉：城市与建筑》，上海：同济大学出版社，2014年。

可以说是站在韦陀的肩膀上，但他不认同韦陀关于通行版本是宋本摹本的论断，认为通行版本另有原初祖本。① 戴立强2006年的《〈清明上河图〉异本考述》，则与此前学者专注存世品不同，把目光更多聚焦于多本古代文献中记载的通行版本，其结论确认了宋本作为目前所知最可能的原初真迹的可靠性。②

近年来，有关"真迹"或者"祖本"的讨论大致落幕。越来越多的学者注意到通行版本的图像价值，他们开始着意于通行版本对明清社会经济文化生活方方面面的反映。王正华《过眼繁华：晚明城市图、城市观与文化消费的研究》谈及多本明代的通行版本，认为这些图像是晚明城市观和文化消费的再现。③ 余辉《从清明节到喜庆日：仇英版〈清明上河图〉的变异》将"仇英"款的通行版本与宋本进行图像对照，解读它们不再具有"隐忧与曲谏"的画意，而体现更多世俗的欢乐气氛。④ 张素贞的博士论文选择了六本通行版本，探讨它们对明清城市风貌和"清明盛世"的呈现。⑤ 刘涤宇的博士论文则以诸多通行版本为图像资源，探讨各时期的城市与建筑形态。⑥

以上当然不是通行版本已有研究的全部，因为20世纪以来"清明上河图"的研究热度，围绕通行版本的讨论确实不在少数。不过，现有有关通行版本的研究，一则比照宋本而言，实在算不得充分；二则在已有成果之外，也还有许多可以探讨的空间和面向。

传播视角

本书并不打算过多涉及通行版本的考订和整理，因为要逐张实证以及精细断代几乎是不可能完成的任务；本书也不打算在通行版本对明清时期社会经济文化生活方方面面的反映上用力，因为这一工作各学科领域已有学者并不断还有学者论及。通行版本让笔者格外着意的，是它们统一的图式和惊人的数量。统一的图式，说明这许许多多的本子所承载的都是同一种图像；惊人的数量，则意味着

这种图像可能有着巨大的传播力。宋本在明清时代的收藏脉络可以通过题跋和鉴藏印记部分勾勒[7]，尽管在多位藏家手中流转，但能够看到它的人毕竟有限。而通行版本，当它们传播开来，它们的图像便是明清时人真正能看到的《清明上河图》图像。所以，本书意在将通行版本视作一种物质文化物，探讨它们在明清时期中国乃至东亚社会中的传播情况。譬如，它们流布到哪里，在什么场域中，被什么人收藏，又被什么人观看，以及产生了怎样的影响。

本书拟分为两个部分进行讨论：

首先本书要讨论的是通行版本在明清时代中国范围内的传播情况。这一部分将涉及通行版本在私家、宫廷两大收藏系统中的运作，最大程度还原明清时代的历史原境，呈现这类图画在明清社会中传播的广度以及达成的影响。由此，我们可以看到《清明上河图》收藏与生产的两次有趣的互动：明代，因宋本流寓吴中，通行版本得以诞生；清代，因通行版本进入宫廷，清宫又绘制了大量的版本（以下简称"清宫版本"，图0-04）。我们还将注意到《清明上河图》传播过程中的两个面向：一方面，物质化的作品的流动，导致了图像的传播；另一方面，伴生或者独立于图像的知识，也自有一条生成、演化以及流传的线索。

其次本书还要讨论通行版本在17、18世纪东亚视野里的传播情况。与中国有着紧密的地缘关系和文化联系的朝鲜和日本，通行版本当然传播到了那里，赵淑伊[8]、板仓圣哲[9]的研究已经确认了这一点。不过，在客观的传播事实和传播条件之外，怎样身份的群体接纳了这些图画，他们怎么看待它们，这些主观性的接受行为和接受动因，在异文化的传播关系中可能是更重要、更值得探讨的内容。此外，17、18世纪的东亚诸国，其文化在差异和共相之外，还呈现出一种有意味的秩序，以及一定程度的竞争。本书要讨论的不仅是通行版本物质性的传播，还有"清明上河图"作为一种文化意象，在东亚语境中的意义。

⑦ 宋本的流传情况，许多文论中都有论及，其中比较全面的有吴雪杉的总结。吴雪杉：《〈清明上河图〉的题跋与流传》，载吴雪杉《张择端〈清明上河图〉》，北京：文物出版社，2009年，第8—43页。

⑧ [韩]赵淑伊：《仇英款〈清明上河图〉与韩国朝鲜时代绘画的新气象》，中央美术学院博士论文，2015年。

⑨ [日]板仓圣哲：《〈清明上河图〉在东亚的传播：以赵浙画（林原美术馆藏）为中心》，载邱士华等《伪好物：16至18世纪苏州片及其影响》，台北故宫博物院，2018年，第410—433页。

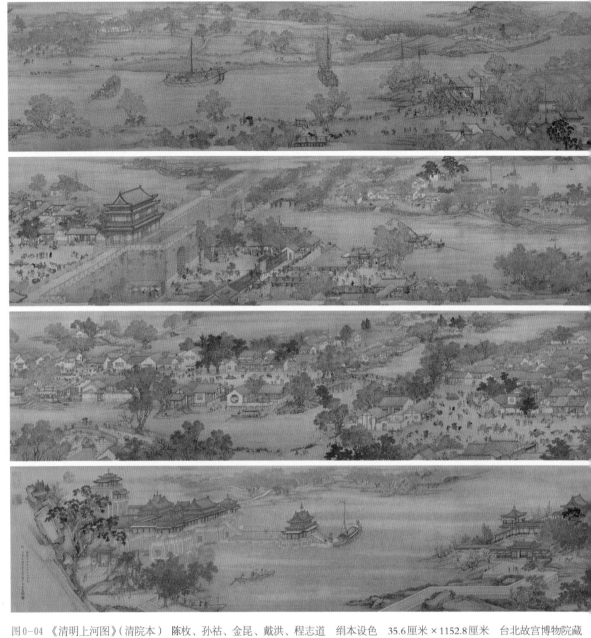

图0-04 《清明上河图》（清院本） 陈枚、孙祜、金昆、戴洪、程志道 绢本设色 35.6厘米×1152.8厘米 台北故宫博物院藏

本书以通行版本《清明上河图》为研究对象，讨论它们的传播。但在某种程度上，本书又不仅局限于此。数量极多的通行版本，名声极著的《清明上河图》，这可能是一个很好的例子，让我

们思考批量复制和生产的商品性绘画，它们与真迹以及与传统画史

的书写和建构的关系。这一思考将贯穿于本书全部的讨论中。

绪
论

中国范围内的
《清明上河图》

第一章

明中期《清明上河图》的再生与发展

在讨论通行版本的传播之前，一些与之相关的基础性问题必须先予厘清。譬如，通行版本何以诞生，它们与宋本又有着怎样的关系？

图像模式与题跋套路

通行版本的图像，与宋本有所联系，但显然更存区别。这一点无须复杂的研究，只需将几本通行版本与宋本简单比对，即可直观感受到。通行版本继承自宋本的只有画面的大体节奏——从城郊开端，沿运河进入画卷，在虹桥处达到画面的高潮，再经由城门进入城内；而在具体的场景描画和细节处理上，通行版本则与宋本几无一处相同——同样由郊野开端，通行版本起始处必见山峦，而宋本则只有平野；画卷中心的虹桥，通行版本中均为石质，而宋本中则为木质；城门场景中，通行版本除了主城门外另有水门，而宋本中的城门则是截然不同的结构。至于通行版本画卷前段常有的牧童骑牛、迎亲队列、春台社戏、寺庙、农田，画卷中段常见的杂耍卖艺、蹴鞠、捕鱼、竹木店、染坊，画卷末段常出现的校场，以及所谓"金明池"的龙舟和宫苑等诸经典场景，都无法在宋本中找到对应。甚至全图中的一切布置，屋宇、店铺、河岸、草木、船只、车马、人物、禽畜等，通行版本尽皆与宋本不同。可以说，我们无法

在通行版本上找到一处直接复制自宋本的物象。

尽管与宋本差异甚大，但通行版本彼此之间却有着惊人的相似性，可以说自成一套图像系统。韦陀最早注意到这一点："许多现存不同版本的《清明上河图》都非常相似……不同版本之间的差别主要体现在画卷的长度上……所有版本的画面内容都是一样的。"[①]古原宏伸也指出："尽管展开画卷时，其后面的内容可能会出现难以预料的场景，但是基本构图却是一成不变的，即使是一件残卷，也能推测出画卷首尾的场景。"[②]

当然，依画卷长短不同，各通行版本上场景和物象的丰富程度也有差异。一般来说，画卷较长的，往往在卷首常见迎亲队列、村野社戏等场景；城市中则有"武陵台榭"等声色场所；城市尽头会出现演武的校场；卷末则以龙舟、宫苑等所谓"金明池"的意象结尾，如台北故宫博物院藏宝亲王诗本、辽宁省博物馆藏辽博仇英本（图0—02）、弗利尔美术馆（Freer Gallery of Art）藏弗利尔F1915.2本（图1—01）等。而画卷较短的版本，则可能没有这些场景和物象，卷末也如宋本一样在城市中戛然而止，如林原美术馆藏赵浙本、台北故宫博物院藏台故故画01604本（图0—03）、大英博物馆（British Museum）藏大英1881,1210,0.93本（图1—02）等。据韦陀和古原宏伸的观察，画卷较短，场景和物象较为简单的画作，可能出现较早；画卷越长，场景越多，尤其是结尾处有华丽的"金明池"的版本，则应是在不断传抄、摹写和向下传承的过程中，整体效果变得更加复杂而精致的结果。[③]情况确实如此，当然，画卷长短、画面繁简不排除画师水平、仿绘对象、客户需求等各样因素的影响。笔者目前所见最繁的版本是大都会艺术博物馆（The Metropolitan Museum of Art）藏大都会47.18.1本[④]（图1—03），该版本长十米有余，极尽复杂之能事，应是功力较强的画师费心费力谋取高价之作；最简的版本是波士顿美术馆（Museum of Fine Arts Boston）藏波士顿17.706本（图1—04），该版本仅三米出头，画工一望而知的拙劣，似乎出自刚入行的生手之手。

① [美]韦陀著，徐戎戎、王雁、孟月明译：《张择端的〈清明上河图〉》，载辽宁省博物馆：《〈清明上河图〉研究文献汇编》，沈阳：万卷出版公司，2007年，第220—222页。

② 古原宏伸「清明上河図－上」（『國華』955号、1973.2），p5—15，古原宏伸「清明上河図－下」（『國華』956号、1973.3），p27—44。

③ [美]韦陀著，徐戎戎、王雁、孟月明译：《张择端的〈清明上河图〉》，载辽宁省博物馆：《〈清明上河图〉研究文献汇编》，沈阳：万卷出版公司，2007年，第220—222页。古原宏伸「清明上河図－上」（『國華』955号、1973.2），p5—15，古原宏伸「清明上河図－下」（『國華』956号、1973.3），p27—44。

④ Alan Priest. *Ching Ming Shang Ho. Spring Festival on the River*. New York: Metropolitan Museum of Art, 1948.

上篇 中国范围内的《清明上河图》

图1-01 《清明上河图》（弗利尔F1915.2本）（传）仇英 绢本设色 33.8厘米×794.8厘米 弗利尔美术馆藏

图1-02 《清明上河图》（大英1881,1210,0.93本）（传）张择端 绢本设色 29.21厘米×624.8厘米 大英博物馆藏

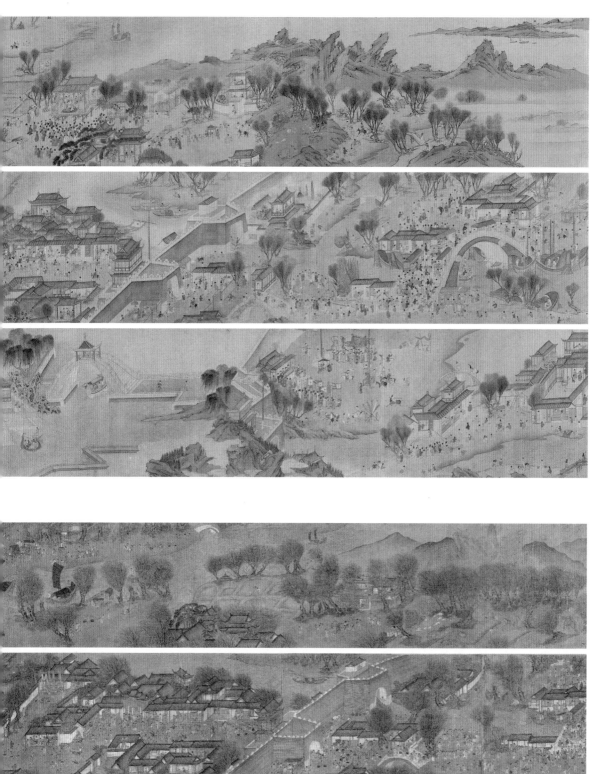

图1-03 《清明上河图》（大都会47.18.1本）（传）仇英　绢本设色　29.8厘米×1004.6厘米　大都会艺术博物馆藏

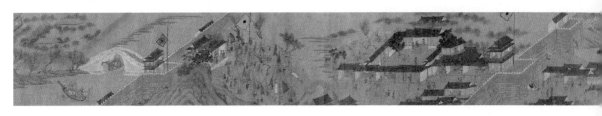

图1-04　《清明上河图》（波士顿17.706本）（传）张择端　绢本设色　27.1厘米×323厘米　波士顿美术馆藏

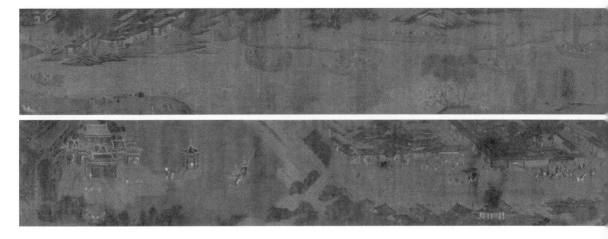

图1-05　《清明上河图》（辽博张择端本）（传）张择端　绢本设色　30.5厘米×631厘米　辽宁省博物馆藏

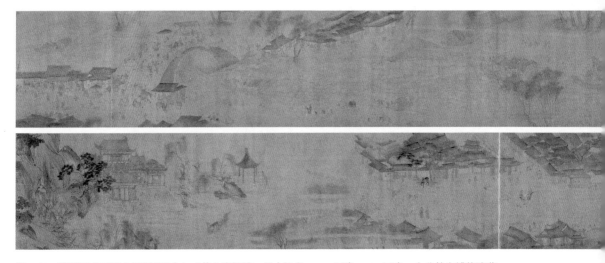

图1-06　《清明上河图》（东府同观本）（传）张择端　绢本设色　39.7厘米×606厘米　台北故宫博物院藏

韦陀、古原宏伸等学者，都曾试图给现今存世的通行版本分类。而据笔者观察，通行版本画卷两端的场景和物象，随画卷长短、繁简有异而变化较大；画卷中部，即虹桥至城门这一段，则相对稳定。由此，笔者根据虹桥至城门这一画卷核心部分的差异，将通行版本从图像上分作两类。如果我们将大多数常规通行版本

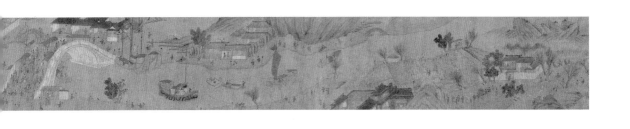

视作A类的话，B类较A类而言，其虹桥与城门的距离更远，虹桥桥面上铺面的数量更少，桥头两侧店铺的间数更多，主城门正面朝向观众。目前所见属于B类的版本有辽宁省博物馆藏辽博张择端本（图1-05）、台北故宫博物院藏东府同观本（图1-06）及《清明易简图》（图1-07）。A、B两类版本虽然在画卷的核心段

图1-07 《清明易简图》（传）张择端　绢本设色　38厘米×673.4厘米　台北故宫博物院藏

有所不同，但虹桥均为石质，城门都带水门，虹桥和城门间同样都有竹木店、杂耍卖艺等场景，这说明A、B两类图画本质上还是属于同一图像系统，B类可能是在A类图像基础上派生的变体（图1-08、图1-09）。

通行版本不仅图像上可见统一模式，题跋上也有套路可循。通行版本后常常可见宋本后张著（生卒年不详）跋、吴宽（1435—1504）跋、李东阳（1447—1516）弘治四年（1491）跋、正德十年（1515）跋，以及它们的变体。譬如波士顿17.706本、大都会11.170本、大英1881,1210,0.93本、特种东海制纸株式会社本上均可见张著跋，东博本上该跋文改换作"文徵明"的名头（图1-10、图1-11、图1-12、图1-13）；大都会11.170本、大英1881,1210,0.93本、特种东海制纸株式会社本上可见吴宽跋（图1-14、图1-15、图1-16）；东博本上见有李东阳弘治四年（1491）跋，而在波士顿17.706本、台故故画01606本、宝亲王诗本上，同样的跋文被假托以"顾瑛""文徵明""王守"之名（图1-17）；此外，大都会11.170本、特种东海制纸株式会社本上均可见李东阳正德十年（1515）跋，而该跋改换作"文徵明"的名号，则又见于宝

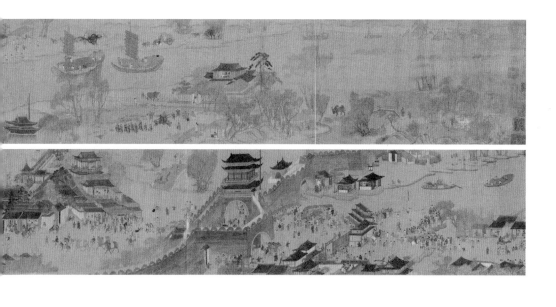

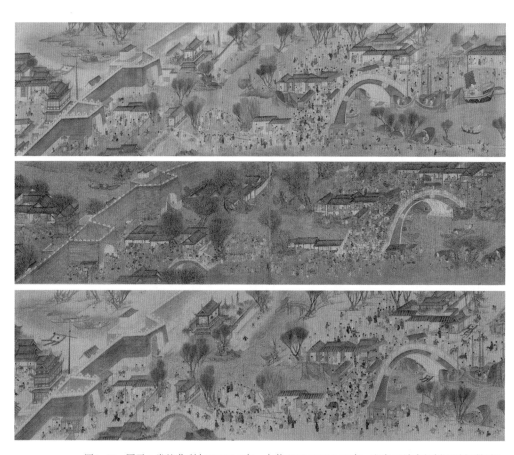

图1-08　属于A类的弗利尔F1915.2本、大英1881,1210,0.93本、宝亲王诗本虹桥至城门段对比

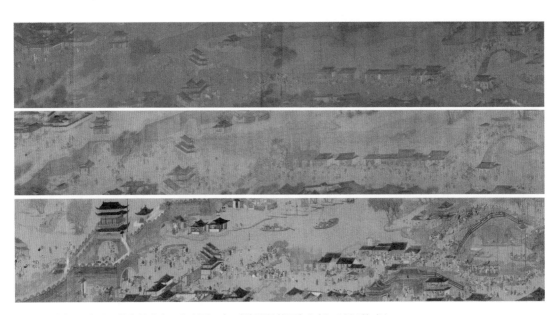

图1-09　属于B类的辽博张择端本、东府同观本、《清明易简图》虹桥至城门段对比

图1-10　波士顿17.706本后"张著"伪跋

图1-11　大英1881,1210,0.93本后"张著"伪跋

图1-12 特种东海制纸株式会社本后"张著"伪跋

图1-13 东博本后"文徵明"伪跋，内容为宋本后张著跋语的变形

图1-14 大都会11.170本后"吴宽"伪跋

图1-15 大英1881,1210,0.93本后"吴宽"伪跋

金燕山張著以此畫為張擇端筆
必有汪按王陵人乃以此為擇端作手宋
宣政間全畫譜具在當時有如斯人
斯藝獨遺其名氏何即太常卿
宋公藏此已久余如浮辰閱悅珍
如入汴京置身流水游龍間俱
香塵撲面耳宋公此畫有稿
東在任孟公家蓋其經營在
置名具情態信非草易所能成
也
　　　　　延陵吳寬

图1-16　特种东海制纸株式会社本后"吴宽"伪跋

題清明上河圖
宋家汴都全盛時四方玉帛揚航隨
清明上河俗所尚傾城士女思童攜
城中萬屋翠甍起百貨千商集成蟻
花棚柳市圍春風霧閣雲窗散朝綺
芳原細草飛輕塵駝者若騎行雲虹
橋影落浪花更掩艖撥蓬俱有神篙
在樓左野六有驅牛種田者眼中苦
樂各有情態使丹青未常寫翰林
畫史張擇端研朱吮墨鑱心所細如
毫髮影千萬直與造化爭雕鶴圖成
進入緝熙殿御鑒當年曾識面天津
一夜杜鵑啼條忽春光幾回變朔風
捧地天雨花沙此圖此景渡誰家藏
私印屢易主贏得風流傳後代詩名
不入宣和譜翰墨流傳籍吾祖乾坤
順仰意不概世事榮枯何代無
　　　　　長沙李東陽書

图1-17　东博本后"李东阳"伪跋，内容为宋本后李东阳弘治四年（1491）跋语的变形

亲王诗本、李石曾旧藏本等诸多版本上（图1-18、图1-19）。从书法风格上看，这些跋文无一例外均为伪跋。

另外，前文所述B类通行版本，其跋文另有套路。譬如，辽博张择端本后的跋文有："戴表元"跋、"李冠"跋、"李巍"跋、"苏舜举"跋、"岳璿"跋（图1-20）；东府同观本后的跋文有："岳璿"跋、"苏舜举"跋、"戴表元"跋、"李冠"跋（图1-21）；《清明易简图》因于乾隆皇帝（1711—1799，1735—1796在位）收藏时经历过重裱，被裁切去了大量跋文，但目前依然存有"苏舜举"跋，并可知曾有"赐钱贵妃"句。这些跋文显然均为伪跋，乾隆皇帝及沈德潜（1673—1769）早已有过考证[①]。同样的伪跋在不同版本间反复重复，这说明：图像在不断被复制的过程中，与其配套的跋文也被一并拷贝了。

① 见《清明易简图》后乾隆皇帝与沈德潜的跋文。另见（清）王杰等：《石渠宝笈·续编》，载《秘殿珠林石渠宝笈合编》，上海书店出版社，2011年，第2711页；（清）沈德潜：《归愚诗钞余集》，清乾隆刻本，卷十。

图1-18　特种东海制纸株式会社本"李东阳"伪跋，内容为宋本后李东阳正德十年（1515）跋语的变形

图1-19　李石曾旧藏本后"文徵明"伪跋，内容为宋本后李东阳正德十年（1515）跋语的变形

图1-20 《清明上河图》（辽博张择端本）（局部）（传）张择端 绢本设色 辽宁省博物馆藏

图1-21 《清明上河图》（东府同观本）（局部）（传）张择端 绢本设色 台北故宫博物院藏

B类通行版本自成套路的跋文，从另一个角度说明它们是区分于A类的一个变体。但B类版本上的一些跋语，略作改变也出现在少数A类版本后。譬如，所谓"李冠"跋改换作"王渊"的署名，就出现在大都会11.170本后；改换作"彭年"的落款，又出现在宝亲王诗本后。这又说明，A、B两类同作为通行版本彼此之间的关联性。

由以上关于通行版本图像模式及题跋套路的分析，我们可以得到两个结论：第一，通行版本在图式上虽然不同于宋本，自成一套系统，但其图像和题跋均与宋本存在关联；第二，尽管长短、繁简不同，但关键性场景和具体物象上的一致性，以及跋文中呈现的套路和规律，让我们有理由相信，各通行版本间存在照临、传摹的关

系。也就是说，它们应是源自一个祖本——通行版本的原初版本，不断被复制的产物。

宋本流传吴中的历史契机

仿古也好，作伪也罢，终究需要有图像资源。前文的考察已证实，通行版本与宋本间存有必然联系。那么，讨论通行版本诞生的时间节点，即不得不考虑宋本的流传史。换句话说，通行版本的原初版本出现在宋本流传过程中的哪个阶段呢？

学界普遍认同通行版本诞生在16世纪中期的苏州。韦陀曾说：

① [美] 韦陀著，徐戎戎、王雁、孟月明译：《张择端的〈清明上河图〉》，载辽宁省博物馆：《〈清明上河图〉研究文献汇编》，沈阳：万卷出版公司，2007年，第187页。

② Ellen Johnston Laing, " 'Suzhou Pian' and Other Dubious Paintings in the Receieved 'Oeuvre' of Qiu Ying", Artibus Asiae 59:3/4 (2000), pp.265－295.[美] 艾伦·约翰斯顿·莱恩著、李倍雷译：《苏州片中仇英作品的考证》，载《南京艺术学院学报（美术与设计版）》，2002年第4期，第29－33页。

③ 杨臣彬：《谈明代书画作伪》，载《文物》，1990年第8期，第72－87页。

④ 黄朋：《吴门具眼：明代苏州书画鉴藏》，上海书画出版社，2015年，第270－330页。

⑤ 该故事版本众多，以沈德符《万历野获编》所述最详，为现代学者引证最多，所以采用沈德符所述"伪画致祸"指代这个故事。（明）沈德符：《万历野获编》，清道光七年姚氏刻同治八年补修本，补遗卷二。

"通过对现存版本的时间、环境以及风格等因素的考察可见，16世纪中期是大规模仿造《清明上河图》的开始时期。"① 梁庄爱伦也说："16世纪中期，这幅画的各种版本，在市场上已经开始泛滥起来"②。的确，彼时的苏州，庞大的书画需求市场，兴盛的古物作伪风气，可以说是亘古未有，杨臣彬③、黄朋④等多位学者对此都有过系统的论述。这样的社会环境中诞生通行版本这种商品性极强的画作，是合情合理的。

按照这一笼统判断，通行版本诞生的时间，大致对应宋本流传史中陆完（1458—1526）嘉靖三年（1524）跋至冯保（？—1583）万历六年（1578）跋间的一段空白。而要弄清这段空白里宋本的递藏，还需从明清时代广泛流传的"伪画致祸"⑤故事说起。这则故事的梗概大致是：严嵩（1480—1567）父子掌权时，喜好搜罗古玩书画，听说《清明上河图》的大名后，千方百计想要得到它。王世贞（1526—1590）的父亲王忬（1507—1560）求购真本不得，遂将黄彪（1522—？）所绘赝本敬献，但不幸被人告发。严嵩父子因而记恨，寻到由头发难，王忬因此获罪身死。这个故事因版本众多而细节上差异巨大，不同版本中，彼时《清明上河图》真本的下落，有在王鏊（1450—1524）、陆完、顾鼎臣（1473—1540）家等多种说法，亦有说王忬自藏的。因为这则颇具戏剧性的故事，宋本于明中后期的流传情况一度扑朔迷离。

有关"伪画致祸"故事，早在1931年吴晗就依据王世贞《弇州山人四部续稿》中《清明上河图别本》跋二：

> 《清明上河图》别本：张择端《清明上河图》有真赝本，余俱获寓目，真本人物舟车桥道宫室皆细于发，而绝老劲有力，初落墨相家，寻籍入天府，为穆庙所爱，饰以丹青。赝本乃吴人黄彪造，或云得择端稿本加删润，然与真本殊不相类，而亦自工致可念，所乏腕指间力耳，今在家弟所。此卷以为择端稿本，似未见择端本者其所云，于禁烟光景亦不似，第笔势遒

逸惊人，虽小粗率要，非近代人所能辨，盖与择端同时画院祇候，各图汴河之胜，而有甲乙者也。吾乡好事人遂定为真稿本，而谒彭孔嘉小楷、李文正公记、文徵仲苏书、吴文定公跋，其张著、杨准二跋，则寿承、休承以小行代之，岂惟出蓝，而最后王禄之、陆子傅题字尤精楚，陆于逗漏处毫发贬驳殆尽，然不能断其非择端笔也，使画家有黄长睿那得尔。

又：按择端在宣政间不甚著，陶九畤纂《图绘宝鉴》，搜括殆尽，而亦不载其人。昔人谓逊功帝以丹青自负，诸祇候有所画，皆取上旨裁定。画成进御，或少增损。上时时草创，下诸祇候补景设色，皆称御笔，以故不得自显见。然是时马贲、周曾、郭思、郭信之流亦不至泯泯如择端也。而《清明上河》一图历四百年而大显，至劳权相出死构，再损千金之直而后得，嘻！亦已甚矣。择端他画余见之殊不称。聊附笔于此。⑥

雄辩地证伪了。其理由是：第一，王世贞明确说，严嵩收藏了《清明上河图》真本；第二，如果王忬确因《清明上河图》之事而身死，王世贞谈及"绝不至于如此轻描淡写"⑦。

笔者近期发现严嵩党羽⑧许论（1495—1566）《许默斋集》中亦有一则相关记载：

跋《清明上河图》卷：嘉靖丙辰四月十九日，于严公处借观宋张择端《清明上河图》卷，刻丝装裱，白玉笺，轴首有徽宗书"清明上河图"五字，下识以双龙印，图之所载川原、林麓、市井、舟车、人物走集之盛，及历代转藏者姓氏具见于大学士西涯李公，及金张公蓍、元高公准所叙矣，画诚神品，尤难者舟车舍宇皆手写圆匀些小界文而已，图末有大宅扁书"赵大丞家"，往来者方骈阗，似非市井尽处，或后人有截去者未可知也。西涯身后，陆公水村购得之，云价凡八百两，今又不知几何矣。严公好古，所藏李伯驹《桃源图》、李昭道《海天落照图》、摩诘《辋川图》、萧照《瑞

⑥（明）王世贞：《弇州山人四部续稿》，清文渊阁四库全书本，卷一百六十八，文部。

⑦ 吴晗：《〈清明上河图〉与〈金瓶梅〉的故事及其衍变（附补记）》，原载《清华周刊》，1931年12月，36卷4、5期合刊；又载辽宁省博物馆：《〈清明上河图〉研究文献汇编》，沈阳：万卷出版公司，2007年，第3—16页。

⑧ "……许论辈，皆惴惴事嵩，为其鹰犬。"（清）张廷玉等：《明史》，清乾隆武英殿刻本，卷三百八列传第一百九十六，"严嵩"。

上篇 中国范围内的《清明上河图》

①（明）许论：《许默斋集》，明贺赏刻本，卷四。

②宋本后第11段题跋。转引自吴雪杉：《张择端〈清明上河图〉》，北京：文物出版社，2009年，第27页。

应图》、李龙眠《文姬归汉图》，皆称世宝，余并获观云。①

记载中严嵩收藏的《清明上河图》，"轴首有徽宗书'清明上河图'五字，下识以双龙印"，这与宋本后元代杨准（生卒年不详）的题跋中"卷前有徽庙标题，后有亡金诸老诗若干"（图1-22），李东阳弘治四年（1491）题跋中"御笔题签标卷面"（图1-23），正德十年（1515）题跋中"卷首有祐陵瘦筋五字签及双龙小印"②（图1-24），完全相符。"历代转藏者姓氏具见于大学士西涯李公，及金张公彦、元高公准所叙矣""西涯身后，陆公水村购得之"等描述，也与如今宋本后张著（图1-25）、杨准、李东阳和陆完（图

图1-22 宋本后杨准跋

图1-23 宋本后李东阳弘治四年（1491）跋

1–26）的题跋——印证。更重要的是，许论说："图末有大宅扁书
'赵大丞家'……似非市井尽处，或后人有截去者未可知也"，现今
宋本卷末结束于"赵太丞家"（图1–27），即许论所说"赵大丞家"，
结尾之仓促也曾有现代学者疑心它可能并非全本③。所以，许论在
严嵩家获观的《清明上河图》正是宋本。既然严嵩收藏的是《清明
上河图》真迹，那么"伪画致祸"自然就是谣传。

　　许论的这则记载不仅佐证了吴晗的判断，而且它与文嘉
（1501—1583）受聘清点严嵩私产而写就的《钤山堂书画记》：

③ 戴立强：《今本〈清明上河图〉
残缺说》，载《中国文物报》，
2005年4月27日第7版。

　　张择端《清明上河图》：是图藏宜兴徐文靖家，后归西涯
　　李氏，李归陈湖陆氏，陆氏子负官缗，质于昆山顾氏，有人以
　　一千二百金得之，然所画皆舟车城郭桥梁市廛之景，亦宋之寻常

图1–24　宋本后李东阳正德十年（1515）跋

翰林張擇端字正道東武人也幼讀書遊
學於京師後習繪事本工其界畫尤嗜於
舟車市橋郭徑別成家數也按向氏評論
圖畫記云西湖爭標圖卷清明上河圖選入
神品藏者宜寶之大定丙午清明后一日燕
山張著跋

图1-25 宋本后张著跋

圖之工妙入神論者已備吳文定公諸
宣和畫譜不載此擇端而未著其說
近閱畫譜乃此爲之蓋宣和畫譜
之所專於京師山東坡山谷譜出不載
二公於正京不深惡耳擇端在當時必
亦然附蔡氏者畫譜之不載擇端輕士
譜之不載蘇黃也小人之忌嫉人甚不
不至如此不然則擇端之藝氏著於譜
其之後歟
嘉靖甲申二月望日長洲
陸完書

图1-26 宋本后陆完嘉靖三年（1524）跋

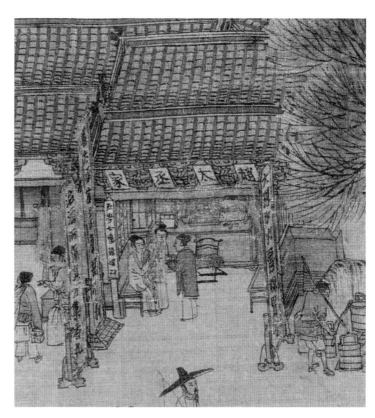

图1-27 宋本卷末"赵太丞家"

画耳，无高古气也。①

以及前文所述王世贞的记述，相互印证，以上所述宋本流传史中的空白，也得以清晰勾勒：宋本在陆完之后，可能为顾鼎臣所藏，顾鼎臣后又入严嵩之手，严嵩籍没，宋本顺理进入明内府，明代内府书画由司礼监掌管②，于是宋本卷后才有司礼监掌印太监冯保的题跋（图1-28）。③

嘉靖三十五年（1556），许论因代职兵部尚书进京④，因此他大概率是在严嵩北京宅邸见到的宋本。又根据田艺蘅（1524—？）《留青日札》的记述，"直隶巡按御史孙丕扬抄没严嵩北京家产：……宋张择端《清明上河图》……"⑤严嵩籍没时，《清明上河图》正藏于其北京家中。由此我们可以推断，由严嵩收藏起，宋本便存在于北京。作为"苏州片"的通行版本，它的原初作者如果有得见宋本的机会，应不会在严嵩收藏之后。

值得注意的是，虽然"伪画致祸"故事确为谣传，但它也并非全然是空穴来风，近似于中国古代历史小说三真七假的套路，这个故事里许多细节应是有历史出处的。譬如，曾出现在不同版本"伪画致祸"故事里的苏州府长洲县人陆完、苏州府昆山县人顾鼎臣，

① （明）文嘉：《钤山堂书画记》，清乾隆道光间长塘鲍氏刊本，不分卷。

② 赵晶：《明代画院研究》，杭州：浙江大学出版社，2014年，第157、177页。

③ 宋本的流传经过，另见余辉：《隐忧与曲谏：〈清明上河图〉解码录》，北京大学出版社，2015年，第197页。

④ "嘉靖三十五年正月十五日，兵部尚书杨博以父丧回籍守制，命总督宣大山西太子太保兵部尚书许论回部管事。"（明）徐阶等：《世宗肃皇帝实录》，明抄本，卷四百三十一。

⑤ （明）田艺蘅：《留青日札》，明万历重刻本，卷三十五，"严嵩"。

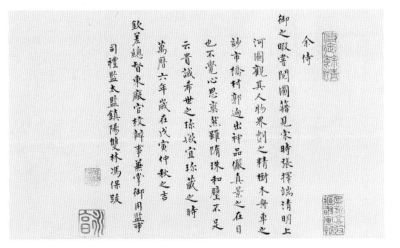

图1-28　宋本后冯保万历六年（1578）跋

经论证他们确曾收藏宋本。并且，有极大可能性地，如果通行版本的原初作者确曾得见宋本，极有可能即在这两位藏家收藏之时。由陆完跋语，可知嘉靖三年（1524）宋本已为陆完所得；又由许论的记载，可以明确嘉靖三十五年（1556）宋本已在严嵩之手，由此可以推断，通行版本的原初作者得见宋本的契机，大致就在嘉靖朝的前30余年里。

可能的原初作者

现存约半数通行版本托名"仇英"，因此原籍苏州府太仓县，后移居苏州府吴县的仇英，一度被许多人认为是通行版本的原初作者，学术史中更不乏究竟哪一本才是仇英真迹的讨论。[①] 一般认为，仇英卒年可能在嘉靖三十一年（1552）[②]，从仇英活跃的大致年份看，他确实有创作通行版本的可能。但现有史料条件又不足以确认。一则，没有任何可资确信的文献证据留存；二则，仇英伪作甚多，以致学界至今无法对其作品有一个完整的掌握和精确的认识。

笔者目前所能找到最早有关"仇英摹本"的记载，来自邵圭洁（生卒年不详）的《北虞遗文》：

> 《清明上河图》跋：昔韩吏部所记，画亦赵侍御摹本。韩甚珍惜之，赵亦以亡去，为戚。盖如其可传，即摹者与作者等耳。画自晋唐已多名家，至宋尤工，道君最留意绘事，宣和中选神品，入秘府后亦流散人间，予从好事家获见一二。尤切慕《清明上河图》传在旁邑，乃无缘一赏之，今原本竟入潭室，得见吾师东洲翁（缪东洲）所购仇氏摹本，精入毛发，巧穷心腑，气韵生动，真若以灯取影，虽谓之作者信矣，后安知不与张迹并传也哉。观者尚相与珍之。[③]

苏州府常熟县人的缪东洲（1498—1564）藏有一本"仇英摹

① 朱万章：《仇英绘画的摹古与创新：以〈清明上河图〉为例》，载《美术研究》，2017年第5期，第16—22页。
② 潘文协：《仇英年表》，载《中国书画》，2016年第1期，第79—80页。

③ （明）邵圭洁：《北虞遗文》，明万历刻本，卷六。

本"，作为同乡的邵圭洁为之作跋。缪东洲，进士出身，曾任泰和县令，卒年在嘉靖四十三年（1564）[④]。邵圭洁，嘉靖二十八年（1549）举人[⑤]，嘉靖四十一年（1562）选德清教喻[⑥]，后卒于任。缪东洲、邵圭洁与仇英基本是同一个时空中的人物，再考虑前述通行版本的原初作者可能得见宋本的时机，按理而言，以上记载应颇具证据效力。但考虑到哪怕是仇英还在世时，以他为名的伪作即已遍布坊间[⑦]，且缪东洲、邵圭洁与仇英并无直接往来的证据，也很难说以上文献中的"仇英摹本"，是否真出于仇英之手。

由陆心源（1834—1894）《穰梨馆过眼录》中的记载：

> 仇十洲临张择端《清明上河图》卷：右《清明上河图》一卷……长沙李东阳跋。右有宋张择端所画，西涯先生序之详，余尝于昆城顾梓斋处得鉴赏之，此卷实吾郡十洲仇实父所模，逼真其委曲辕叙无有不到，诚珍品也。东洲缪先生得之，命余复录前序并为识之，他日东洲传于后世必与择端正本并驰矣。嘉靖己酉春三月二十又九日，长洲文徵明识。[⑧]

可知，缪东洲所藏这本"仇英摹本"后，有"文徵明"抄录宋本后李东阳正德十年（1515）跋并识。仇画文题，已经证实是"苏州片"中颇受欢迎的一种模式。且前文已有述及，现今存世的"仇英"款"通行版本"后，也常见以"文徵明"名义抄写的李东阳跋语。综上而言，以上两则史料，虽无法证明仇英画过通行版本，但至少能确认，仇画文题抄录有李东阳跋语的《清明上河图》，在嘉靖末期即已存在。

"伪画致祸"故事里《清明上河图》赝本的绘制者黄彪，也可能是通行版本的原初作者。前文已经证实"伪画致祸"故事虽伪，但其中的细节却可能是历史事实。王世贞说："赝本乃吴人黄彪造，或云得择端稿本稍加删润，然与真本殊不相类"。"与真本殊不相类"这样的描述正符合如今将通行版本比对宋本的观感。

④ 中国文物研究所、常熟博物馆编：《新中国出土墓志·江苏（壹）·常熟·上册》，北京：文物出版社，2006年，第231页。

⑤ （清）冯桂芬：《（同治）苏州府志》，清光绪九年刊本，卷九十九。

⑥ （明）栗祁：《（万历）湖州府志》，明万历刻本，卷十二。

⑦ Ellen Johnston Laing, "'Suzhou Pian' and Other Dubious Paintings in the Receieved 'Oeuvre' of Qiu Ying", Artibus Asiae 59:3/4 (2000), 265－295.[美]艾伦·约翰斯顿·莱恩著、李倍雷译：《苏州片中仇英作品的考证》，载《南京艺术学院学报（美术与设计版）》，2002年第4期，第29－33页。

⑧ （清）陆心源：《穰梨馆过眼录》，清光绪吴兴陆氏家塾刻本，卷十九。

① 杨臣彬：《谈明代书画作伪》，载《文物》，1990年第8期，第72—87页。

② 叶康宁：《风雅之好：明代嘉万年间的书画消费》，北京：商务印书馆，2017年，第3—27页。

③ 邱士华：《苏州片画家黄彪研究》，载《故宫学术季刊》，2020年37卷第1期，第1—38页。

④ （清）舒赫德、于敏中等：《钦定胜朝殉节诸臣录》，清文渊阁四库全书本，卷十二。

⑤ （明）周世昌：《重修昆山县志》，明万历四年刊本，卷六，"黄云"。靖难之变后，支持建文帝的黄湜惨死，其诸子避走昆山，其中一子名黄玉，黄云是黄玉的后人。昆山县在明代属苏州府管辖，所以各种文献中均记载黄彪为苏州人。

⑥ （明）詹景凤：《詹氏小辨》，转引自（明）屠叔方：《建文朝野汇编》，明万历刻本，卷十一。

⑦ （明）王世贞：《弇州四部稿》，明万历刻本，卷五十二，"题黄熊像"。

⑧ （明）王世贞：《弇州山人四部续稿》，清文渊阁四库全书本，卷一百六十六，"索靖月仪帖跋"。

⑨ （明）王世贞：《弇州山人四部续稿》，清文渊阁四库全书本，卷一百六十七，"褚河南孟法师碑铭后"。

⑩ （明）王世贞：《弇州四部稿》，明万历刻本，卷一百三十四，"宋拓兰亭帖"。

⑪ （明）王世贞：《弇州山人四部续稿》，清文渊阁四库全书本，卷六十一，"旸湖别墅图记"。

⑫ （明）吴稼竳：《玄盖副草》，明万历家刻本，卷七，"怡怡图歌有引"。

黄彪其人，早先学界对他的认识十分有限，杨臣彬一度误以为他的名字应作"王彪"①。近年来，有赖叶康宁、邱士华的研究进展，黄彪的生平得以被更清晰、立体地勾勒出来。据叶康宁考证，黄彪嘉靖元年（1522）出生，而至万历二十二年（1594）他七十二岁时仍在作画。②从生年来看，黄彪完全有可能绘制通行版本。

又据邱士华研究③：黄彪为苏州府昆山县人士。他的先祖黄湜（1350—1402）是建文帝时有名的节臣④。祖父黄云（？—1516以后）是昆山名儒⑤，与苏州文人圈有紧密联系，沈周（1427—1509）、文徵明（1470—1559）均与他有过书信往来，还收藏过包括巨然（生卒年不详）、倪瓒（1301—1374）等大名头的书画作品。黄彪同辈中有兄弟黄熊（生卒年不详），长于词翰、绘画，并有收藏，詹景凤（1537—1600）曾赞他"博古"⑥，王世贞则评价他"十年常泛米家船，词画尝夸凤世缘"⑦。黄熊涉足古董生意，甚至从事作伪。他曾售索靖（239—303）《月仪帖》⑧、褚遂良（596—约658）《孟法师碑》⑨，以及周六观（生卒年不详）旧藏的《宋拓兰亭帖》给王世贞，又制作《宋拓兰亭帖》伪本另再贩卖⑩。黄彪的人生经历应与黄熊颇类似，他为苏州文人网络所接纳，曾为众多文人作画，譬如他为王叔杲（1517—1600）作《旸湖别墅图》⑪，为吴稼竳（生卒年不详）三兄弟作《怡怡图》⑫，为王鏊之子王延陵（生卒年不详）作《少鹜先生小像》⑬，为俞允文（1512—1579）作《俞允文像》⑭。同时，黄彪的作伪行径亦见诸文献，据王世贞记载，黄彪曾赠他伪为赵孟頫（1254—1322）所书的《参同契》："黄彪遗我《参同契》，用赵吴兴赝识。以示客，客多以为吴兴也。"⑮这件作品后来被王世贞割去赵孟頫伪款裱成册页，而现今拍卖市场所见多件《参同契》仍存赵孟頫伪款，可见黄彪的作伪或许不止一件。

明代活跃于书画市场从事作伪营生的，并非都是相对处于社会底层的工匠，部分受过良好教育的文人也参与其间，著名者如张凤翼（1527—1613）、王穉登（1535—1612）等，亦"不免向此中讨

生活"，甚至"全以此作计"⑯。从黄彪的家世来看，至他这一代应早已中落，但他还是接受了基本的诗文书画及儒生教育。祖上的声名和良好的修养，或是他通行于文人圈层，见知于王世贞等著名文士的原因。黄彪活跃于文人圈层，能够出入文士门庭，从这点上说，他正具备于藏家处得见宋本的条件。且颇值玩味的是，前文述及宋本于吴中至少经历过陆完、顾鼎臣两位藏家，陆完在为宋本题跋后的次年，即嘉靖四年（1525）就亡故了⑰，我们不知道宋本在家境已然败落的陆完后人手中又保留了多久，而陆完后的下一位藏家顾鼎臣，与黄彪同为苏州府昆山县人。

清初姜绍书（? —约1680）《无声诗史》中有黄彪及其子黄景星（生卒年不详）小传一篇：

> 　　黄彪，号震泉，苏州人。嘉靖间分宜严相购求张择端《清明上河图》，捐千金之值而后得之，寻籍入天府，为穆庙所爱，饰以丹青。彪得择端稿本，稍加删润，布景着色几欲乱真，王弇州谓其迹虽不类真本，亦自工致可念，所乏者腕指间力耳。子景星，号平泉，精于仿古，所拟仇十洲人物仕女，姿态艳逸，骎骎欲度骅骝前矣。吴中鬻古，皆署以名人款求售，奕世而下，姓字不传，不几化为泰山无字碑乎。⑱

姜绍书采信并转引了前文所述王世贞关于《清明上河图》的记载，而后发出感慨："吴中鬻古，皆署以名人款求售，奕世而下，姓字不传，不几化为泰山无字碑乎。"以作伪为目的的图画，当然不会在其上留有作伪者的名姓。这或是目前不见有黄彪署名的通行版本的原因。另外，小传中提及黄彪之子黄景星能够模拟仇英画作入神，而目前仅有的存世黄彪作品——台北故宫博物院所藏《九老图》，亦是绢本大青绿设色的仿古画。或许，黄彪作伪《清明上河图》而托名仇英，也未可知。

⑬（清）陆时化：《吴越所见书画录》，清宣统二年顺德邓氏风雨楼本，卷五，"少谿先生小像"。

⑭（明）王世贞：《弇州山人四部续稿》，清文渊阁四库全书本，卷一百五十。

⑮（明）王世贞：《弇州四部稿》，明万历刻本，卷一百六十四，"有明三吴楷法二十四册"。

⑯（明）沈德符：《万历野获编》，清道光七年姚氏刻同治八年补修本，卷二十六。

⑰有关陆完亡故的时间，见王裕民：《陆完研究》，载辽宁省博物馆：《〈清明上河图〉研究文献汇编》，沈阳：万卷出版公司，2007年，第88—107页。

⑱（清）姜绍书：《无声诗史》，清康熙观妙斋刻本，卷七。

与宋本关系的猜想

通行版本与宋本的图像，在联系之外更见显著差异。后期仿本与早期原本间，呈现这样一种状态，在中国美术史中是绝少见的。例如，现今存世有多本明中期以后摹绘的《韩熙载夜宴图》——重庆中国三峡博物馆藏唐寅款本（图1-29）、吴求款本，广东省博物馆藏蒋莲款本等，将它们比对故宫博物院藏传为五代顾闳中（910—980）所绘本（图1-30），当然面貌上有许多改变，甚至场景顺序都被打乱，但是其中的传摹关系是非常明确的，我们可以在早期版本上，找到后期版本中几乎每一个人物、道具、陈设和场景的出处。同样的情况也见于《洛神赋图》[①]《虢国夫人游春图》[②]（图1-31、图1-32）《采薇图》[③]《秋郊饮马图》[④]等名作的后期仿本与早期原本之间。而前文已述，通行版本与宋本之间，则无法找到这样的对应。所以，通行版本与宋本，这种不同寻常的图像关系，该作何解释呢？

① 被确定为明仿本现收藏于弗利尔美术馆编号F1914.53和编号F1968.22的两本《洛神赋图》，将它们比对一般认为是宋摹本现藏于故宫博物院、辽宁省博物馆的两本《洛神赋图》，虽然笔法、设色均有诸多不同，但后期版本上的人物、车马、山水等诸场景和物象均可以在早期版本上找到来源。

图1-29 《韩熙载夜宴图》（传）唐寅 绢本设色 30.8厘米×547.8厘米 重庆中国三峡博物馆藏

有一种直接而简单的看法：通行版本是宋本摹本的摹本的摹本……在不断摹写的过程中，画面内容发生了巨大的变形。韦陀的博士论文就持有这种观点，他说："很显然，所有后期版本都源于同一个原作，但在被再次创作的时候，不断融入画家的个人意识。"⑤这种看法，乍看之下是可以接受的，但是仔细思虑便会发现其中的问题。因为目前尚未找到介于宋本与通行版本之间的本子。如果是在不断的摹写过程中发生变形，那么要形成如此显著的差异，应该需要相当数量的中间版本。尽管历史长河漫漫，但所有的中间版本都消失殆尽，还是让人难以置信。

还有一种十分大胆的解释：通行版本不是来源于对图像的模仿，而是来源于对语言或文字的还原。古原宏伸曾说："通行版本的祖本是如何形成的，恐怕难以弄清，但答案却又可能惊人的简单，它是从'耳学'——道听途说开始的……就是来源于对原本的道听途说，否则不会与原本有如此明显的差别。"⑥持类似观点的，还有王开儒。在他看来，通行版本是

② 台北故宫博物院藏传为李公麟的《丽人行》，其实质应是辽宁省博物馆藏《虢国夫人游春图》的明仿本，该作品除中部和后段的两组人物的顺序与《虢国夫人游春图》有异外，马匹的花色，人物服饰的花纹与设色也与《虢国夫人游春图》不同，但是尽管有这些差异，两者间物象上的对应关系还是很明确的。

③ 弗利尔美术馆藏有一本清人绘《采薇图》，与故宫博物院藏李唐《采薇图》，有明确的传摹关系。

④ 大都会艺术博物馆藏佚名《裴宽秋郊散牧图》，应是故宫博物院藏赵孟頫《秋郊饮马图》的后期仿本，两者间可见明确的传摹关系。

⑤ 韦陀著，徐戎戎、王雁、孟月明译：《张择端的〈清明上河图〉》，载辽宁省博物馆：《〈清明上河图〉研究文献汇编》，沈阳：万卷出版公司，2007年，第220－222页。

⑥ 古原宏伸「清明上河図－上」（『國華』955号、1973.2），p5－15，古原宏伸「清明上河図－下」（『國華』956号、1973.3），p27—44。

图1-30 《韩熙载夜宴图》（传）顾闳中　绢本设色　28.7厘米×335.5厘米　故宫博物院藏

图1-31 《丽人行》（传）李公麟　绢本设色　33.4厘米×112.6厘米　台北故宫博物院藏

① 王开儒：《〈清明上河图〉仿
本与李东阳跋之联系》，载
《荣宝斋》，2005年第7期，
第202—207页。

画工根据宋本后李东阳正德十年（1515）跋的描述所绘。[①]他给出
的证据有：通行版本起始处均绘有宋本上所没有的山峦，而李东

图1-32 《虢国夫人游春图》（传）张萱　51.8厘米×148厘米　绢本设色　辽宁省博物馆藏

阳的描述中正有"山则巍然而高，隤然而卑"的句子。此外，前文
所述，通行版本后常见宋本后张著跋、吴宽跋、李东阳弘治四年

① （明）赵琦美：《赵氏铁网珊瑚》，清文渊阁四库全书本，卷十一；（明）孙凤：《孙氏书画钞》，涵芬楼秘笈景旧钞本，卷二，"名画"；（明）张丑：《清河书画舫》，清文渊阁四库全书本，卷一下。

② （明）吴宽：《家藏集》，四部丛刊景明正德本，匏翁家藏集卷第五十二，题跋三十九首。

③ （明）李东阳：《怀麓堂集》，清文渊阁四库全书本，卷九诗稿九。

④ （明）李东阳著、钱振民辑校：《李东阳续集》，长沙：岳麓书社，1997年，第1—6页。

⑤ 宋本后李东阳正德十年跋，收录于《怀麓堂续稿》中。（明）李东阳著、钱振民辑校：《李东阳续集》，长沙：岳麓书社，1997年，第1—6页。

（1491）跋、李东阳正德十年（1515）跋。这些跋语均见诸文献，张著跋见于明以后多部著录①，吴宽跋见于《家藏集》②，李东阳弘治四年（1491）跋见于《怀麓堂集》③，正德十年（1515）跋见于《怀麓堂续稿》④。通行版本后与宋本相关的题跋似乎是有可能集自文献的。这样看来，通行版本源自语言或是文字的猜测，确有其合理之处。

然而，这种猜测的破绽也很明显。首先，前文已论证过通行版本对宋本画卷大体节奏的继承。李东阳正德十年（1515）跋文的记述虽然详细，却并不精确：

> ……图高不满尺，长二丈有奇，人行不能寸，小者才一二分，他物称是。自远而近，自略而详，自郊野以及城市。山则巍然而高，陨然而卑，洼然而空。水则澹然而平，渊然而深，迤然而长引，突然而湍激。树则槎然枯，郁然秀，翘然而高耸，蓊然而莫知其所穷。人物则官、士、农、贾、医、卜、僧、道、胥隶、篙师、缆夫、妇女、臧获之行者、坐者、授者、受者、问者、答者、呼者、应者、骑而驰者，负者、戴者、抱而携者、导而前呵者、执斧锯者、操畚锸者、持杯罌者、袒而风者、困而睡者、倦而欠伸者、乘轿而寨帘以窥者，又有以板为舆无轮箱而陆拽者，有牵重舟溯急流极力寸进，围桥匝岸驻足而旁观，皆若交欢助叫百口而同声者。驴骡马牛橐驼之属，则或驮或载，或卧或息，或饮或秣，或就囊龁草首入囊半者。屋宇则官府之衙，市廛之居，村野之庄，寺观之庐，门窗屏障篱壁之制，间见而层出。店肆所鬻，则若酒若馔，若香若药，若杂货百物，皆有题扁名氏，字画纤细，几至不可辨识……⑤

尤其其中并未呈现由郊野经运河至虹桥再由城门进入城内的结构和节奏。通读李东阳的文字，试着绘制一下，就知道仅仅根据它是不可能还原到通行版本的图像上的。并且，收录李东阳这段跋文

的《怀麓堂续稿》，成书于李东阳已经过世的正德十二年（1517），为后人所辑，它在明代发行非常有限，传播远不如《怀麓堂集》广泛，甚至到了康熙年间《怀麓堂全集》出版时，也并未收录其中的诗文[6]。再有，明代录有张著跋文的著录，同时都录有杨准的跋文[7]，但现今存世的通行版本上尚未见有杨准的跋文。如果通行版本上的跋文是专门由文献中集得，那么辑录跋文的原初作者，为何不将杨准跋与张著跋一并抄录？因此，通行版本由语言或文字还原而来的猜测，基本是站不住脚的。

如果通行版本既不是不断临摹后变形巨大的摹本，也不是语言或文字还原的产物，那么究竟该如何解释它与宋本的关系呢？

活跃于万历年间的李日华（1565—1635）同样有此疑惑，他在《味水轩日记》中记录下了他的猜测：

> 又余昔闻分宜相柄国，需此卷甚急，而此卷在全卿家。全卿已捐馆，夫人雅珍秘之，诸子不得擅窥。至缝置绣枕中，坐卧必偕，无能启者。有甥王姓者，善绘性巧，又善事夫人，从容借阅。夫人不得已，为一发藏。又不欲人有临本，每一出，必屏去笔砚，令王生坐小阁中，静默观之。暮则餍意而去。如此往来两三月，凡十数番阅，而王生归则写其腹记，即有成卷……[8]

在李日华的猜测里，通行版本可能是其原初作者"背画"宋本的结果。从李日华文字中有关王忬、严嵩等的内容来看，他深受明清时代广泛流传的"伪画致祸"故事的影响，而该故事已经证实并非历史事实[9]。且李日华活动的年代距离通行版本诞生大致有近50年的差距，他不可能是通行版本初创时的在场者。因此，以上李日华的文字，确实只是猜测。

不过，李日华的猜测也是有一定道理的。"背画"确实可以解释通行版本与宋本间不寻常的图像关系——通行版本的原初作者，或在某个契机下得见宋本，然而却没有条件照摹，于是凭借记忆事

[6] （明）李东阳著、钱振民辑校：《李东阳续集》，长沙：岳麓书社，1997年，第1—6页。

[7] （明）张丑：《法书名画见闻表》，民国翠琅玕馆丛书本，"宋三十九人"。（明）赵琦美：《赵氏铁网珊瑚》，清文渊阁四库全书本，卷十一。（明）孙凤：《孙氏书画钞》，涵芬楼秘笈景旧钞本，卷二，"名画"。

[8] （明）李日华：《味水轩日记》，上海远东出版社，1996年，第29—32页。

[9] 吴晗：《〈清明上河图〉与〈金瓶梅〉的故事及其衍变（附补记）》，原载《清华周刊》，1931年12月，36卷4、5期合刊；又载辽宁省博物馆：《〈清明上河图〉研究文献汇编》，沈阳：万卷出版公司，2007年，第3—16页。

后绘制。这就是为什么通行版本继承了宋本的大体节奏，但在具体的场景描画和细节处理上，却无法找到一处物象有明确的对应传摹关系的原因。拥有正常记忆力的人类，在观看一幅绘画时，当然能够记住画卷的大体内容，画卷起始处画了什么，高潮部分画了什么，核心场景有哪些，这些一定是印象深刻的。但对具体物象和细节，就无法通过图像记忆，再完成完全的复刻了。

杨臣彬等学者曾指出，通行版本上有许多反映苏州城市风貌的元素。①譬如，通行版本上带水门的城门，其形制就一如苏州的阊门，而城市中街市的景致，又有如苏州的山塘街。这些反映苏州城市风貌的元素，显然是在缺乏原本图像比照、对临的情况下，通行版本的原初作者只得诉诸自身日常视觉经验的结果。通行版本的原初作者，很可能以对宋本的大体记忆为框架，装填入其日常生活中的城市物象和细节，从而完成了中国美术史中一次经典的对古早母题的再创作。

另外，通行版本后常出现部分宋本后的跋文，在一定程度上也是佐证。通行版本中原初版本的作者，有可能从宋本处背录下这些跋文，或者背录下跋文作者的名姓，事后再去文献中查找抄录。在不需仿制笔迹的情况下，仅背录部分跋文内容，对于受过些许儒生教育的人，并非不可能完成的任务。当然，通行版本以后的仿制者不断传抄，图像也好，跋文也罢，又产生了许多变体。

小结

有关通行版本的诞生及其与宋本的关系，这一长久以来令人费解的问题，因史料有限，并不能全然确认。就目前掌握的有限材料来看，明中期苏州庞大的书画市场和兴盛的古物作伪风气中，宋本曾流传吴中的经历，或是触发通行版本诞生的重要历史契机，苏州籍画家黄彪或在其中扮演了关键性角色，而"背临"，则或是通行版本与宋本间存有必然联系又见显著差异的图像关系的一个可以接

① 杨臣彬：《谈明代书画作伪》，载《文物》，1990年第8期，第72—87页。

受的合理解释。

　　通行版本作为以作伪和谋利为目的的图画，当然与"杰作"无缘。然而，它们的诞生，却翻开了"清明上河图"新的一页。

第二章

明清私家收藏系统中的《清明上河图》

拥有统一图式的通行版本，在明清时期的私家收藏系统中，是一种怎样的存在？明清时人对于《清明上河图》又有怎样的认知？本章将讨论这些问题。

明清时人真正能看到的图像

万历三十七年（1609）七月，一个雨后乍凉的日子里，世称"博物君子"的李日华，在他的寓所中得见了一本客持见示的《清明上河图》。他显然对这幅图画格外着意，在日记中细细地记录了它：

> 万历三十七年七月七日，霁，乍凉，夜卧冷簟，小不快。客持张择端文友《清明上河图》见示，有徽宗御书"清明上河图"五字，清劲骨力，如褚法。印盖小玺。绢素沈古，颇多断裂。前段先作沙柳远山，缥缈多致。一牧童骑牛弄笛，近村茅屋竹篱，渐入街市。水则舳舻帆樯，陆则车骑人物，列肆竞技，老少妍丑，百态毕出矣。卷末细书臣张择端画，织文缕上御书一诗云：我爱张文友，新图妙入神。尺缣该众艺，采笔尽黎民。始事青春早，成年白首新。古今批阅此，如在上河春。又书"赐钱贵妃"，内府宝图方长印。另一粉笺，贞元元年正

月上日，苏舜举赋一长歌，图记眉山苏氏。又大德戊戌春三月，剡源戴表元一跋。又一古纸，李冠、李巍赋二诗。最后天顺六年二月，大梁岳璿文玑作一画记，指陈画中景物极详。又有水村道人及陆氏五美堂图书二印章。知其曾入陆全卿尚书筒中也。后又有长沙何贞立印，又余姻友沈凤翔、超宗二印记。超宗化去五六年矣。其遗物散落殆尽，此卷适触余悲绪耿耿也……[1]

① （明）李日华：《味水轩日记》，上海远东出版社，1996年，第29—32页。

五年之后的万历四十二年（1614），当李日华再见此图时，他给出了"真品"的鉴定意见：

> 万历四十二年七月二十七日，谭孟恂质得张择端《清明上河图》，携至求鉴，乃余四五年前所见物也，真品，恨缣素又增朽败矣。[2]

② （明）李日华：《味水轩日记》，上海远东出版社，1996年，第441页。

然而，这本被他鉴定为"真品"并详细记录的《清明上河图》，显然是通行版本无疑。首先，该图以"沙柳远山""牧童骑牛弄笛"开头，这些场景均见于辽宁省博物馆藏辽博张择端本上（图2-01）。其次，该图有"赐钱贵妃"句，卷后又有署名"苏舜举""戴表元""李冠"等的跋文，这些内容也见于辽博张择端本（图1-20），以及台北故宫博物院藏东府同观本（图1-21）上，其中"苏舜举"的跋文还见于《清明易简图》（图2-02）中。前文已有论述，辽博张择端本、东府同观本、《清明易简图》均属于通行版本中的B类，

图2-01 辽博张择端本卷首"沙柳远山""牧童骑牛弄笛"诸场景

图2-02 《清明易简图》卷后题跋

① 相关讨论见杨勇：《瑕瑜互见：
辽宁省博物馆藏〈石渠宝笈〉
著录的几件"伪好物"》，载
《故宫文物月刊》，2018年总
第422期，第34—39页。

由此可见，李日华所谓"真品"不过是这一系的伪作。①

由李日华的记载来看，数年间这件图画至少更换了三位主人，其中两位沈凤翔（生卒年不详）、谭贞默（1590—1665）因与李日华为姻友、同乡的关系而被记录下名姓。这说明这件图画是不断流动的，它在社会中运作着，李日华之外得见它的人还可能有许多。

李日华之后约200年，活跃于清中后期的书画金石鉴藏名家吴荣光（1773—1843），也曾收藏有一本《清明上河图》，他在《辛丑销夏记》中著录了它：

明仇实父模《清明上河图》卷（绢本，高一尺八分，长二丈五尺二寸九分）：嘉靖壬寅四月既望画始，乙巳仲春上浣竟仇英实父制（小楷书二行在幅末下角）。

《清明上河图》记：右《清明上河图》一卷，其先为宋翰林画史张择端所作，此卷为仇实父所摹。上河云者，盖其时俗所尚，若今之上冢然，故其盛如此也。图高不满尺，长二丈有奇，人形不能寸，小者只一二分，他物称是。自远而近，自略而详，

自郊野以及城市，山则巍然而高……嘉靖辛亥夏四月书于玉磬山房，三桥文彭隶书。

宋家汴都全盛时，四方玉帛梯航随，清明上河俗所尚，倾城士女儿童移；城中万屋鳞甍起，百货千商集成蚁，花棚柳市围春风，雾阁云帘散朝绮；芳原细草飞轻尘，驰者若飙行若云，虹桥影落浪花里，捩舵撼篷俱有神；笙歌在楼游在野，亦有驱牛种田者，翰林画史始图之，我朝仇子能摹写；吮墨研朱细染成，夜思昼作多精神，乾坤俯仰意不极，世事纷纷不易更。水村居士陆完题。

太原王穉登曾观于尊生斋。

天上珍图今日见，连城尺璧总非俦，玺书作镇光犹丽，锦袭生辉翠欲浮；千载兴亡都未见，一时欢喜独长留，宣和去后无人迹，仅有黄河绕汴州。剑泉山人郭仁。

图画北宋都会之盛，自郊野而城市而宫掖，凡人世所有，嬉游诡异之观，无不毕具，三桥所记已举其略矣。其以"清明上河"名图者，特就上冢时所见如此尔，其他时之盛又可想见也。宋自熙宁以后，新法既苛于内敛，岁币复竭于外输，利用厚生，了无良策，而俗尚之奢乃复如是，宜其为金人之所伺也。千载而下观是图者，可为长太息矣。然画之工妙，则非以十洲之笔竭千日之工，不能临摹若此。此图世多赝本，特就市井小人之事，偶举一二以相比较，其细致易及其传神不可及也。伯荣。

北宋都汴梁世家坟地皆在河北，故上冢以上河为名，至南渡后，追忆故京之盛者多为此图以传世，其大小繁简不一，要以张择端本为最初。择端字正道，东武人，宣和间画史也。伯荣又记。②

② （清）吴荣光：《辛丑销夏记》，清道光刻本，卷五。

由著录可知，这是一本"仇英"款的《清明上河图》，画卷后除了吴荣光的两段题记外，还有明人四跋，落款分别为"文彭""陆完""王穉登"及"郭仁"。尽管吴荣光确信自己的收藏

为"十洲之笔"，但很显然这也是一件通行版本。首先，"仇英"款是通行版本最常见的款识之一。其次，著录所录"文彭"跋，事实上是宋本后李东阳正德十年（1515）跋语（图1-24）的变形；而"陆完"跋，则与宋本后李东阳弘治四年（1491）的跋语（图1-23）内容一致。前文已有论述，李东阳的这两段跋语以及改款变形了的跋语，是通行版本后常见的配置。再次，"郭仁"跋，其内容与前文所说辽博张择端本、东府同观本后署名"李冠"的跋文相同；同样的内容署上"彭年"的名字，还出现在今台北故宫博物院所藏李石曾旧藏本上。所以这也是一件伪作无疑。

吴荣光收藏的这本图画，在他之后更换了主人。清末裴景福（1854—1924）是后续藏家中的一位，他的《壮陶阁书画录》（又名《龙珠宝藏》）有相关著录：

> 明仇十洲模《清明上河图》长卷。绢本精洁，《辛丑销夏记》载：高一尺八分，长二丈五尺二寸九分。亦工部尺也。筠清馆旧藏。余初得是卷，散卷未装，仅有三桥分书一跋，审其不真，汰之。前隔水有绫，有吴氏筠清馆所藏书画一印。检阅荷屋《销夏记》，知尚有三跋，复向售主索之。主者曰：荷老在日，本谓三桥跋可疑，因已入录，姑存之，兹有衡山一跋，向以为真者，谨奉上，至后三跋已不知去向，云云。余故舍三桥而存衡山，然谓高不满尺，其非此卷。可知名迹题跋迷离荒幻往往如此。此图伪本甚多。先君在扬州获一卷颇精，后归李良臣军门。此卷青绿钩金，山水、林木、楼阁、人物穷极工丽，真迹无疑。自题四年而后成。虽摹张择端，实兼宗大小李伯驹、松年、松雪诸家，精心结撰，穷年累月，生平亦未必多作。世传尽苏州片也。图前有薛益之印、施印凤来、张经、华夏私印后，有应节私印、陈氏雨泉二印，外匣刻："仇十洲《清明上河图》，道光壬辰四月得于长沙"，改装外匣仍留文休丞原签、筠清馆记。戏台匾今古奇观、官

① （清）裴景福：《壮陶阁书画录》，北京：中华书局，1937年，第352页。

② （清）徐实善：《壶园诗钞选》，清道光刻本，卷十《还瀛集》。

③ 单国强主编：《仇英摹〈清明上河图〉鉴赏：著录吴荣光〈辛丑销夏记〉，裴景福〈壮陶阁书画录〉》，苏州：古吴轩出版社，2015年。单国霖主编：《大明古城苏州之繁华：论仇英〈清明上河图〉（辛丑本）研究论文集》，苏州：古吴轩出版社，2017年。

④ （明）张凤翼：《处实堂集》，明万历刻本，后集卷五。"……此卷为盛子昭所临，本来面目维悉具备……"

⑤ （明）马之骏：《妙远堂集》，明天启七年刻本，妙远堂文霜集，"题《清明上河图》"。

⑥ （明）焦周：《焦氏说楛》，明万历刻本，卷七。"《清明上河图》粉本一大卷……真迹余未见……而此本……"

舫牌钦命、大学士钦命、团盒老店、笔铺、豆麦等行、买卖老行、漆器盘盒、打造诸般匠作家伙、糖食老行、谨防贼盗……自造名款锡器。嘉靖壬寅四月既望画始，乙巳仲春上浣竟仇英实父制。印：十洲（葫芦朱文印）。乌丝方格文待诏分书《〈清明上河图〉记》：右《清明上河图》一卷……嘉靖二十年仲春月，文徵明书。三桥记文法多隔阂，不及此简净。外签楷书："明仇实父模张翰林《清明上河图》，明人四跋，筠清馆收藏。"①

此外，徐实善（生卒年不详）是这本图画可考的一位目见者，《壶园诗钞选》中收录了他的题诗：

> 题《清明上河图》（仇英摹宋张择端本荷屋前辈所藏）：华盖云高让冕疏，凤凰山麓奠金瓯。黄沙燕月宫车断，尤见丹青画汴州。②

近年现世的辛丑本，为藏家本人和一些学者认定正是吴荣光《辛丑销夏记》所记本③。若真如此，辛丑本绢本大青绿设色的面貌更证实吴荣光曾所珍视的画作，确实就是一件通行版本。辛丑本上明代诸家印迹存疑，清代除吴荣光、裴景福印迹外，另有伊尔根觉罗·嵩溥（生卒年不详）"嵩溥之印"、何绍基（1799—1873）"何绍基观"、陈颐元（生卒年不详）"小山书屋"等印迹。由此可知，除吴荣光、裴景福、徐实善以外，这本图画在流传过程中，还成为许多人的视觉经验。

如李日华、吴荣光这样的鉴藏大家，他们所认定或珍视的《清明上河图》，经证实均是通行版本。不仅是他们，从文献记载来看，张凤翼④、马之骏（1578—1625）⑤、焦周（生卒年不详）⑥、程于古（生卒年不详）⑦、巩永固（？—1644）、叶树廉（1619—1685）、方以智（1611—1671）⑧、钱谦益（1582—1664）⑨、彭孙贻（1615—1673）、胡维霖（生卒年不详）⑩、王士祯（1634—1711）⑪、

⑦（明）程于古：《落玄轩集选》，明天启三年刻本，卷七。"友人宅观画，中有张文友上河图，相传乃王氏旧图也"。

⑧（清）方以智：《浮山集》，清康熙此藏轩刻本，此藏轩别集卷一。"跋《清明上河图》卷：……愚者于巩鸿图处见之，今复于清远堂见此一本，仿佛无二，但后苑较猎游太液池略别耳。"巩鸿图即巩永固，清远堂是叶树廉的堂号，由此可知巩永固、叶树廉也收藏过通行版本。

⑨（明）钱谦益：《牧斋初学集》，宣统二年邃汉斋排印本，卷八十五，题跋三。"记《清明上河图卷》：嘉禾谭梁生携《清明上河图》过长安邸中，云此张择端真本也。卷首有五言律诗一首，题云：'赐钱贵妃。'下有内府珍图之印，又有'清明上河图'五字，卷尾有'天辅五年辛丑三月十日观'十一字，……"谭梁生即谭贞默，由"赐钱贵妃""天辅五年……"等可知这本《清明上河图》是通行版本中的B类。

⑩（明）胡维霖：《胡维霖集》，明崇祯刻本，《墨池浪语》卷二，"跋宋张择端画汴都《清明上河图》"。

⑪（清）王士祯：《感旧集》，清乾隆十七年雅雨堂刻本，卷三，"跋《清明上河图》"。

① （明）周长发：《赐书堂诗钞》，清乾隆五十二年刻本，卷四，"题仇十洲摹宋史张择端《清明上河图》"。

② （清）沈赤然：《五研斋诗文钞》，清嘉庆增刻修本，诗钞，卷十八，寄愁集，"题赵千里临张择端《清明上河图》卷子二首"；（清）沈赤然：《五研斋诗文钞》，清嘉庆增刻修本，文钞，卷七，"赵伯驹《清明上河图》卷跋"。

③ （清）孙原湘：《天真阁集》，清光绪重刊本，卷二十九，诗二十九，"子和家旧藏《清明上河图》"。

④ （清）冯云鹏：《扫红亭吟稿》，清道光十年写刻本，卷九，古近体诗。"……昨阅《清明上河图》，舟车如豆，人如珠（画极为工细，亦仇十洲所作，见于卫幼桓家）。"

⑤ （清）程鸿诏：《有恒心斋集·迎鸾笔记》，清同治十一年程氏自刻本，卷一。"《清明上河图》：……自乘牛弄笛至负锄而耕……"

⑥ （清）郑珍：《巢经巢诗文集》，民国遵义郑徵君遗著本，诗后集卷三，"题仇实父《清明上河图》四首（陈虞封圻藏）"。

⑦ （清）王庆勋：《诒安堂诗稿》，清咸丰三年刻五年增刻本，二集卷一和笳集上。"《清明上河图》（图为仇十洲摹张择端本……）"

⑧ （清）庄械：《中白词》，民国刻本，补遗。"《高阳台》（丙子，清明，题郭湘蕖所持临宋人《上河图》……）"

⑨ （清）张世进：《著老书堂集》，清乾隆刻本，卷五，"题《清明上河图》临本三首"。

周长发（1696—1777）[①]、沈赤然（生卒年不详）[②]、孙原湘（1760—1829）[③]、卫幼桓（生卒年不详）、冯云鹏（生卒年不详）[④]、程鸿诏（生卒年不详）[⑤]、郑珍（1806—1864）[⑥]、王庆勋（1814—1867）[⑦]、庄械（1830—1878）[⑧]、张世进（生卒年不详）[⑨]、陈作霖（1837—1920）[⑩]等许多人，或收藏或目见的《清明上河图》，也均为通行版本。可以说，通行版本才是明清时代绝大多数人真正能见到的《清明上河图》图像。

李日华曾说："……《清明上河图》临本，余在京师见有三本，景物布置俱各不同……"[⑪]裴景福亦感慨"此图伪本甚多"，并提及"先君在扬州获一卷颇精"[⑫]。也就是说，除了前文所述李日华《味水轩日记》详记本、裴景福《壮陶阁书画录》著录本外，明代的李日华和清代的裴景福都有不止一次的通行版本观看经验。可以想象，通行版本于明清社会有着怎样的保有量。

在全国范围内传播的广度

苏州地区，作为苏州片产品首要和直接的销售地域，收藏和观看过通行版本的人应不在少数。由嘉定迁居苏州府长洲县的张应文（1524—1585）有一则记载：

> 隆庆四年之三月，吴中四大姓作清玩会，余往观焉。……所见尤异者……名画则吴道子《维摩像》、李思训《明皇御苑出游图》……张择端《清明上河图》……[⑬]

从这则记载来看，隆庆年间吴中望族的收藏中就包含有通行版本。除此以外，根据方以智《浮山集》，苏州吴县人叶树廉[⑭]，以及根据王世贞《弇州山人四部续稿》，苏州府太仓人王世懋（1536—1588）[⑮]，也都收藏过通行版本。

苏州地区收藏者众多自不奇怪，大量史料表明通行版本还流

传到了全国各地。前文提到李日华的例子，李日华长年在京为官，他得见前文所述通行版本的地点很可能就在北京。另外"余在京师见有三本"，以及他提到的"京师杂卖铺"有售《清明上河图》的情况⑯。可见通行版本在北京地区已不鲜见。

根据前文所述裴景福《壮陶阁书画录》中的记载，以及现今存世辛丑本外匣上的刻字"道光壬辰四月得于长沙"，可知吴荣光是在道光十二年（1832）于湖南长沙获得的辛丑本。在辛丑本上留下印迹的伊尔根觉罗·嵩溥曾在道光六年（1826）任湖南按察使，这说明在吴荣光收藏之前，辛丑本已于湖南流传有一段时间。同样于辛丑本上留有印迹的湖南道州人何绍基，《蝯翁日记》中记载他曾在道光十五年（1835）回湘应乡试，得中解元后拜谒时任湖南巡抚的吴荣光，得观其所藏金石书画，并为之题跋数十件之多⑰，辛丑本上何绍基的印迹或留于此时，这说明至少在道光十五年（1835），辛丑本这本通行版本还在湖南境内。

吴荣光为广州府南海县人，又曾兼任湖广总督，作为清中晚期广东书画鉴藏的名家，他的藏品于他身后大多流落南粤。辛丑本上历任广东陆丰、番禺、潮阳、南海县令的裴景福，以及前清秀才、广州名医，广州府南海县人陈颐元的印迹，说明作为通行版本的辛丑本也曾在广东境内流转。

清代戏曲作家谢堃（1784—1844），他的《书画所见录》中有"张择端"条，其中如是说道：

> 南通州白蒲镇汪姓，藏有择端所画《清明上河图》，从工细中带有古法。在粤东时见仇英亦有此图。湖南见闵贞亦摹之，然皆不能及。惜择端所画，只下半截耳。按：《寓意篇》言，择端字正道，宋之东武人。⑱

谢堃在广东省东部见到一件"仇英"款，在湖南见到一件"闵贞"摹本。可见湖南与广东境内曾流传的通行版本绝不止有一二本。

⑩（清）陈作霖：《可园诗存》，清宣统元年刻增修本，卷一，《烬余草》，"观《清明上河图》漫赋"。（清）陈作霖：《可园诗存》，清宣统元年刻增修本，卷十三，《息影草》下，"题张择端《清明上河图》四首"。

⑪（明）李日华：《味水轩日记》，上海远东出版社，1996年，第29—32页。

⑫（清）裴景福：《壮陶阁书画录》，北京：中华书局，1937年，第352页。

⑬（明）张应文：《清秘藏》，清光绪翠琅玕馆丛书本，卷下。

⑭（明）方以智：《浮山集》，清康熙此藏轩刻本，此藏轩别集卷一。

⑮（明）王世贞：《弇州山人四部续稿》，文津阁四库全书本，卷一百六十八。

⑯转引自：（清）孙承泽、高士奇：《庚子销夏记》，清文渊阁四库全书本，卷八。

⑰周德明、黄显功：《上海图书馆藏稿钞本日记丛刊·8》，北京：国家图书馆出版社，上海科学技术文献出版社，2017年，第4—83页。

⑱（清）谢堃：《书画所见录》，载邓实、黄宾虹：《美术丛书·四集·第十辑》，上海：神州国光社，1947年，第20页。

此外，谢堃在"南通洲白蒲镇"，即今天南通市通州区白蒲镇，也见到一件"张择端"款的本子，这又说明通行版本还传播到了南通一带。

明末黎遂球（1602—1646）的《莲须阁集》中有《金陵杂记》一则，其中记载了时任南京礼部尚书的李孙宸（1576—1634），其南京寓所内的古物收藏：

> 《金陵杂记》：予粤公车之士必憩金陵，不由大江无以至金陵也，予则乐吴越而厌大江，故未或一至。夫以六代帝王之都、国家开基之地，不至则又无以极予游观之乐，于是甲戌四月从京师出至于金陵，至金陵亦不多日，居大宗伯李小湾先生

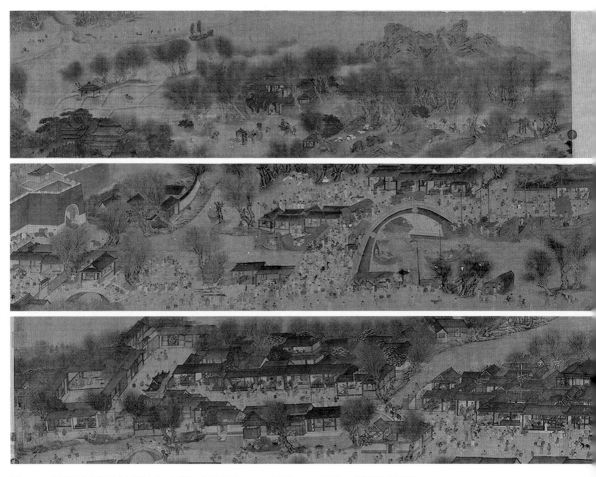

图2-03 《清明上河图》（赵浙本） 赵浙 绢本设色 28.4厘米×576厘米 林原美术馆藏

之署者什六，何仙瓕山人家者什一，萍庵什三。居宗伯署为赏
鉴古名迹也……其他赝真错出不敢请矣，如《清明上河》《三
都赋》《织锦回文》等图，皆川川是月而俗子争叹为奇。[1]

①（明）黎遂球：《莲须阁
集》，清康熙黎延祖刻本，卷
十六，记。

李孙宸的收藏中就有通行版本。这则史料证明，南京也是有通行
版本的。

现藏于日本冈山市林原美术馆的赵浙本（图2-03），是一本典
型的通行版本。它在清代的鉴赏历程可以通过文献和题跋得到部分
勾勒。官至礼部尚书的山东新城人王士祯，他的文集中收录有两首
诗歌：

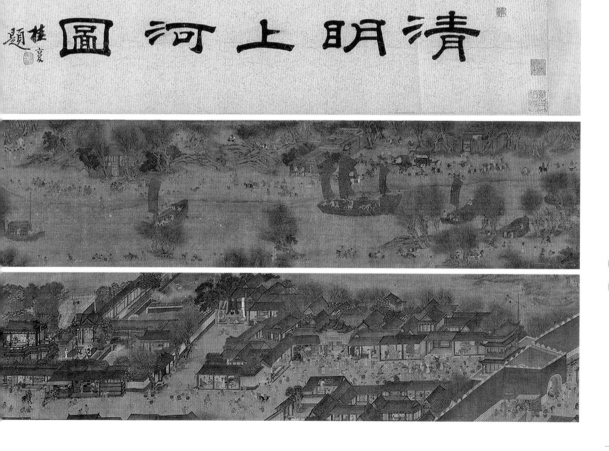

① （清）王士禛：《精华录》，四部丛刊影清林佶写刻本，卷九。

朱浙《清明上河图》二首（万伯修司马家物）：金明池上柳吹绵，仕女红妆照水鲜，学取鹅黄宫样窄，一双新画孟家蝉。

梦华彷佛旧东京，瞥见丹青眼暂明，忽忽停杯绿底事，西风残照近青城。①

这两首诗歌似乎咏的是一幅款署"朱浙"的《清明上河图》。然而，翁方纲（1733—1818）指出：

② 赵浙本卷末翁方纲题跋。据林原美术馆提供赵浙本高清图片。

右新观王渔洋先生二诗在续集壬戌京集，自注：万司马伯修家物，而题作"朱浙"。今以本卷验之，卷尾自署"四明赵浙"，又有"万氏伯修"诸印，盖集本讹作"朱"耳。②

"朱浙"是"赵浙"的讹误，所以王士禛所看到的正是赵浙本。

在王士禛之后，康熙五十五年（1716），山东胶州人高凤翰（1683—1749）和他的挚友及同乡山东长山人王德昌（生卒年不详）同观了赵浙本。赵浙本后有两人的题记（图2-04）：

康熙丙申新秋，六月廿四日，胶州高凤翰、长山王德昌同观。③

指出王士禛文集中"朱浙"即"赵浙"讹误的翁方纲，他在赵浙本卷后留有长篇题跋（图2-05）：

……云亭先生以此卷属题，因为重录渔洋二诗，而识其概如此。并附小诗二首于后：横缣不与扇屏同，已夺黄彪色色工，祇候院中偷影在，宣和时节旧青红。何人误写渔洋句，看碧成朱认择端，梦到石帆亭子上，离山寒食小凭栏。余尝见张择端原本，其设色初不如此，是以有"看碧成朱认择端"之句，不

图2-04　赵浙本后高凤翰、王德昌题记

图 2-05　赵浙本后翁方纲题跋

仅为渔洋诗集讹作"朱"耳。乾隆癸丑春三月十日，北平翁方纲书于临清使院之静观堂。④

乾隆五十八年（1793），此时翁方纲正任山东学政。他题跋的地点"临清使院之静观堂"指的是山东临清提学使署中的一处院落。

翁方纲题跋之后两月，吴人骥（生卒年不详）也为赵浙本题跋（图2-06）：

> 右长洲宋汝和所藏四明赵浙《清明上河图》，癸丑夏五，铁

③ 赵浙本卷末高凤翰、王德昌题跋。据林原美术馆提供赵浙本高清图片。

④ 赵浙本卷末翁方纲题跋。据林原美术馆提供赵浙本高清图片。

图 2-06　赵浙本后吴人骥题跋

岭姜霁亭、长白祥凤栖、三原唐一峰、果城杜蓉镜，同观于吴念湖一琴一砚之堂。往陆丹叔自云：亲得张择端卷子，而覃溪先生亦云：尝见原本，岂真尚在人间耶？然真赝则余不得而辨矣。明人仿是卷者，其多雾豹一斑，良可宝也。念湖并识。①

乾隆五十八年（1793）夏天，吴人骥的跋语中特别提到此时赵浙本的主人是宋思仁（1730—1807），他们在吴人骥的书斋"一琴一砚堂"观看了此图。此时，吴人骥任山东莱州知府，而宋思仁任山东泰安知府。

桂馥（1736—1805）在乾隆五十八年（1793）农历六月，即吴人骥题跋一月后，为赵浙本作了跋（图2-07）：

往见《清明上河图》，署仇十州款者，皆赝本，此乃真出赵君手也。陆丹叔以十金购得张择端原本，遍示同人，覃溪、萚石、腴夫三先生，皆见之。惜不得此本同审尔。癸丑六月，

图2-07　赵浙本后桂馥题跋

桂馥书于潭西精舍。②

② 赵浙本卷末桂馥题跋。据林原美术馆提供赵浙本高清图片。

桂馥是山东曲阜人，而他观看这件作品的地点"潭西精舍"位于山东济南，在五龙潭西畔，是乾隆五十六年（1791）桂馥牵头集资修建的文人学者聚会场所。

由以上一系列赵浙本相关材料可知，赵浙本在清代应该一直在山东境内流传着，尽管被带到了不同的城市，但是并没有离开山东地界。所以，通行版本也传播到了山东地区。

苏州、北京、南通、南京等都会城市，广东、湖南、山东等人口密集省份，通行版本作为具有商品属性的绘画，传播到这些地方似乎尚容易理解。然而，在一些十分偏远的地方，例如四川铜梁（今重庆市铜梁区），亦有它们，便让人十分感慨了。

明代王象晋（1561—1653）《翦桐载笔》中有一篇《张襄宪公远虑传》，其中谈到一本《清明上河图》：

> 少保崃崃张公，谥襄宪，四川铜梁人，宦浙时一同年相得甚笃，公偶谈及《清明上河图》，叹初本入禁中，无从复观，同年有临本甚佳，盖世所传第二本也，遂饷公，公力却之，同年必欲公受，不得已受而厚酬之，颇珍惜。及归田……公殁后，某公宦蜀，一日具百金，移缴同梁令，索此图……③

③（明）王象晋：《翦桐载笔》，明王渔洋遗书本，"张襄宪公远虑传"。

从"盖世所传第二本也"等描述来看，这也是一本通行版本。这本《清明上河图》如何来到偏远的铜梁呢？根据王象晋的记载，它的主人张佳胤（1526—1588）为官浙江时，从同僚那里得到此图，而归田之后自然就将它带回了故乡。这则故事说明：借由文人的仕宦及归隐历程，通行版本也传播到了偏远地区。

明清时代，通行版本传播到了全国许多的地方，这些地方有的距离苏州千里、万里之遥。想象一下，在没有现代传播媒介的古代，全国上下，大江南北，都有人能够看到这样一种图像。通行版

① （明）田艺蘅：《留青日札》，明万历重刻本，卷三十五，"严嵩"。
② （明）徐学谟：《世庙识余录》，明徐光稷活字印本，卷十八。
③ （明）詹景凤：《詹东图玄览编》，载卢辅圣：《中国书画全书·四》，上海书画出版社，1993年，第14页。
④ （明）孙鑛：《书画跋跋》，清乾隆五年刻本，续卷三，"画"。
⑤ （明）徐复祚：《花当阁丛谈》，清借月山房汇钞本，卷二，"严阁老"。
⑥ （明）李日华：《味水轩日记》，民国嘉业堂丛书本，卷一，"万历三十七年农历七月七日"。
⑦ （明）顾起元：《客座赘语》，明万历四十六年自刻本，卷八。
⑧ （明）焦周：《焦氏说楛》，明万历刻本，卷七。
⑨ （明）范守己：《御龙子集》，明万历十八年侯廷飘刻本，曲涫新闻卷之二，御龙子二十二。
⑩ （明）陆人龙：《型世言》，明崇祯刊本，第三十二回。
⑪ （清）徐树丕：《识小录》，涵芬楼秘笈景稿本，卷二。
⑫ （清）彭孙贻：《茗斋集》，四部丛刊续编景写本，卷十七。
⑬ （清）谷应泰：《明史纪事本末》，同治十二年江西书局本，卷五十四。
⑭ （清）姜宸英：《湛园集》，清文渊阁四库全书本，卷二。
⑮ （清）陆时化：《吴越所见书画录》，清乾隆烟阁刻本，卷一。
⑯ （清）顾公燮：《消夏闲记摘抄》，涵芬楼秘笈本，卷三。
⑰ （清）王士禛：《古夫于亭杂录》，北京：中华书局，1988年，第65页。
⑱ （清）赵怀玉：《亦有生斋集》，清道光元年刻本，文卷八跋。
⑲ （清）陈昌图：《南屏山房集》，清乾隆五十六年陈宝元刻本，卷十八。
⑳ （清）英和：《恩福堂笔记》，清道光十七年刻本，卷下。

本传播之广，让人惊异。

传闻、小说与戏曲的助推力

与物质性的通行版本的广泛传播共时的是，明中期以后《清明上河图》的声名也在广泛传播。这其中，与之相关的传闻、小说与戏曲的流传和演绎，起到了推波助澜的重要作用。

前文提及"伪画致祸"已经证实并非历史事实，但这则围绕《清明上河图》展开的故事，在明清时代却流传极广。

在明代，就有田艺蘅《留青日札》①、徐学谟（1522—1593）《世庙识余录》②、詹景凤《詹东图玄览编》③、孙鑛（1543—1613）《书画跋跋》④、徐复祚（1560—1629后）《花当阁丛谈》⑤、李日华《味水轩日记》⑥、顾起元（1565—1628）《客座赘语》⑦、焦周《焦氏说楛》⑧、范守己（生卒年不详）《御龙子集》⑨、陆人龙（生卒年不详）《型世言》⑩等诸多文献论及。

在清代，又有徐树丕（生卒年不详）《识小录》⑪、彭孙贻《茗斋集》⑫、谷应泰（1620—1690）《明史纪事本末》⑬、姜宸英（1628—1699）《湛园集》⑭、陆时化（1714—1779）《吴越所见书画录》⑮、顾公燮（生卒年不详）《消夏闲记摘抄》⑯、王士禛《古夫于亭杂录》⑰、赵怀玉（1747—1823）《亦有生斋集》⑱、陈昌图（生卒年不详）《南屏山房集》⑲、索绰络·英和（1771—1840）《恩福堂笔记》⑳、叶廷琯（1791—？）《鸥陂渔话》㉑、陆以湉（约1802—1865）《冷庐杂识》㉒、徐时栋（1814—1873）《烟屿楼笔记》㉓、李坤元（生卒年不详）《忍斋杂识》㉔、平步青（1832—1896）《霞外捃屑》㉕、陈作霖《可园诗存》㉖、张荫桓（1837—1900）《三洲日记》㉗、金武祥（1841—1924）《粟香随笔》㉘、陈浏（生卒年不详）《匋雅》㉙、陈田（1849—1921）《明诗纪事》㉚、叶昌炽（1849—1917）《缘督庐日记钞》㉛、佚名《寒花庵随笔》㉜、孙璧文（生卒年不详）《新

义录》㉝等更多的文献对此津津乐道。

在"伪画致祸"故事的流传过程中，许多夸张的情节和桥段被不断演绎出来，如告发者何以识破赝本，徐树丕《识小录》说是根据赌博时"汴人呼六撮口，而今张口是操闽音"㉞；顾公燮《消夏闲记摘抄》则解释说看到图中"麻雀小脚而踏二瓦角，即此便知其伪"㉟。事实上不论哪个版本的《清明上河图》，都没有赌博者张口呼六和麻雀小脚踏二瓦的场景，这些纯属杜撰的情节和桥段，增加了故事的趣味性，从而使得该故事更具传播力。

"伪画致祸"甚至与小说《金瓶梅》扯上了关系。残书《寒花庵随笔》中有这样一段记述：

> 世传《金瓶梅》一书为王弇州先生手笔，用以讥严世蕃者。书中西门庆即世蕃之化身，世蕃小名庆，西门亦名庆，世蕃号东楼，此书即以西门对之。或谓此书，为一孝子所作，用以复其父仇者。盖孝子所识一巨公实杀孝子父，图报累累皆不济。后忽侦知巨公观书时必以指染沫，翻其书页。孝子乃以三年之力，经营此书。书成粘毒药于纸角，觇巨公外出时，使人持书叫卖于市井曰："天下第一奇书！"巨公车中闻之，即索观，车行及其第，书已观讫，啧啧叹赏，呼卖者问其值，卖者竟不见，巨公顿悟为所算，急自营救已不及，毒发遂死。今按二说皆是，孝子即弇州也，巨公为唐荆川。弇州父死于严氏，实荆川偕之也……㊱

在这段记述中，"伪画致祸"故事有了后续，王忬因《清明上河图》事得罪严嵩父子而身死后，他的儿子王世贞为报父仇，创作了小说《金瓶梅》，一则以此讽刺严嵩父子，二则在书页上涂以毒药，毒杀向严嵩父子告发伪作者。《缺名笔记》㊲等书中也有相似的记载。《清明上河图》成为《金瓶梅》创作的源起。名画与奇书，无论是《清明上河图》还是《金瓶梅》，都因此变得更为传奇了。

㉑ （清）叶廷琯：《鸥陂渔话》，清同治九年刻本，卷六。

㉒ （清）陆以湉：《冷庐杂识》，清咸丰六年刻本，卷六。

㉓ （清）徐时栋：《烟屿楼笔记》，续修四库全书本，卷四。

㉔ （清）李坤元：《忍斋杂识》，清道光十三年刊本，不分卷。

㉕ （清）平步青：《霞外捃屑》，民国六年香雪崦丛书本，不分卷。

㉖ （清）陈作霖：《可园诗存》，清宣统元年刻增修本，卷一《炳余草》。

㉗ （清）张荫桓：《三洲日记》，清光绪刻本，卷七。

㉘ （清）金武祥：《粟香随笔》，清光绪刻本，《粟香三笔》卷四。

㉙ （清）陈浏：《匋雅》，民国静园丛书本，上卷。

㉚ （清）陈田：《明诗纪事》，清陈氏听诗斋刻本，己签卷一。

㉛ （清）叶昌炽：《缘督庐日记钞》，民国上海蟫隐庐石印本，卷十三。

㉜ 转引自吴晗：《清明上河图》与〈金瓶梅〉的故事及其演变：王世贞年谱附录之一》，载侯忠义、王汝梅编：《〈金瓶梅〉资料续编》，北京大学出版社，1990年，第42—43页。

㉝ （清）孙璧文：《新义录》，清光绪八年刻本，卷八十四。

㉞ （清）徐树丕：《识小录》，涵芬楼秘笈景稿本，卷二。

㉟ （清）顾公燮：《消夏闲记摘抄》，涵芬楼秘笈本，卷三。

㊱ 转引自吴晗：《清明上河图》与〈金瓶梅〉的故事及其衍变：王世贞年谱附录之一》，载侯忠义、王汝梅编：《〈金瓶梅〉资料续编》，北京大学出版社，1990年，第42—43页。

㊲ 转引自吴晗：《清明上河图》与〈金瓶梅〉的故事及其衍变：王世贞年谱附录之一》，载侯忠义、王汝梅编：《〈金瓶梅〉资料续编》，北京大学出版社，1990年，第43—44页。

① （清）汪师韩：《谈书录》，清乾隆刻上湖遗集本，不分卷。

② （清）张荫桓：《三洲日记》，清光绪刻本，卷七。

③ （明）徐树丕：《识小录》，涵芬楼秘笈景稿本，卷二。

④ （清）陈昌图：《南屏山房集》，清乾隆五十六年陈宝元刻本，卷十八。

⑤ （清）英和：《恩福堂笔记》，清道光十七年刻本，卷下。

⑥ （清）梁章钜：《浪迹续谈》，清道光二十八年刻本，卷六。

⑦ （清）叶廷琯：《鸥陂渔话》，清同治九年刻本，卷六。

⑧ （清）平步青：《霞外捃屑》，民国六年刻香雪崦丛书本，卷九。

⑨ （清）俞樾：《茶香室丛钞》，清光绪二十五年刻春在堂全书本，卷二十。

⑩ "元玉系申相国家人，为申公子所抑，不得应科试，因著传奇以抒其愤。"（清）焦循：《剧说》，民国诵芬室读曲丛刊本，卷四。

⑪ 徐铭延：《论李玉的〈一捧雪〉传奇》，载《南京师大学报（社会科学版）》，1980年第2期，第35—42页。

⑫ （清）曹雪芹：《红楼梦》，清乾隆五十六年萃文书屋活字印本（程甲），第十八回"皇恩重元妃省父母，天伦乐宝玉呈才藻"。

⑬ 李胜男、李仙芝：《李玉"一笠庵四种曲"的文本传播》，载《语文学刊》，2015年第12期，第98—99页。

"伪画致祸"故事还是一出戏曲的本事。该戏曲名曰《一捧雪》，虽然剧中的主角名叫"莫怀古"，剧情围绕一件名为"一捧雪"的玉杯展开，然而整个情节主线却完完全全与"伪画致祸"故事一致。明清时代许多文人，都明了《一捧雪》与《清明上河图》的关联。譬如，汪师韩（1707—？）在《谈书录》中就有《〈一捧雪〉即〈清明上河图〉》①一篇，详谈这个问题。张荫桓的《三洲日记》中也说："……《一捧雪传奇》即指此事。所谓紫霞杯者，《清明上河图》也……"②此外，徐树丕《识小录》③、陈昌图《南屏山房集》④、索绰络·英和《恩福堂笔记》⑤、梁章钜《浪迹续谈》⑥、叶廷琯《鸥陂渔话》⑦、平步青《霞外捃屑》⑧、俞樾《茶香室丛钞》⑨等笔记中也有相关讨论。

一般认为，《一捧雪》为明末苏州申时行（1535—1614）家门人⑩戏剧家李玉（？—1671以后）所作。"李玉一生写了不少剧作，其中《一捧雪》流传最广……从明末到解放前，它一直在舞台上流行。"⑪明代剧评家祁彪佳（1603—1645）《祁忠敏公日记》中，记载有明崇祯十六年（1643）农历十月初五日他观看《一捧雪》演出的情况，可见该戏在明末即以盛演于世。清初《红楼梦》第十八回写元春省亲，元春回贾府点的第一出戏就是《一捧雪》中的《豪宴》⑫，而根据光绪年间《申报》上戏园子刊登的广告，《一捧雪》几乎是周周必演的剧目。

此外，明清时期许多重要的戏曲选集都收录有《一捧雪》。譬如，明代"菰芦钓叟"编《醉怡情》（又名《新刻出像点板时尚昆腔杂曲醉怡情》），叶堂（生卒年不详）编《纳书楹》（又名《纳书楹曲谱》）；清代"慈水陈二求"参定、"阮玉楼主人"重辑《缀白裘全集》（又名《新刻校正点本昆腔杂居缀白裘全集》），钱德苍（生卒年不详）编《缀白裘》，姚燮（1805—1864）编《今乐府选》等⑬。《一捧雪》开始作明传奇，后还被改编为阙名弹词、北方弟子书、京剧、昆曲、川剧、晋剧、滇剧、汉剧、同州梆子、河北梆子、上党梆子、莆仙戏、秦腔、戈腔等诸多戏曲形式，广

为传唱。⑭这些都说明《一捧雪》的流传之广和长盛不衰。

极具世俗性的传闻、小说和戏曲，使得与《清明上河图》相关的故事，持续性地于历史中发酵。想象一下，一面是口耳相传中、小说文本里、戏曲舞台上，《清明上河图》故事在如火如荼地演绎；另一面是私家收藏系统中，《清明上河图》图画在层见叠出地流传，这就是明清时代的许多人所身处的历史原境。

"清明上河图"的广泛认知

宋本未入《宣和画谱》，现存明以前文献，除元代李祁（生卒年不详）《云阳集》中收录有他于宋本后的题跋外⑮，别无其他记载。然而，从明中期开始，有关《清明上河图》的文字爆发式增长。这其中不仅有记录不同版本《清明上河图》收藏和目见情况的笔记、著录及题跋，与"伪画致祸"相关的各种传闻、小说和戏曲的记载，更有许许多多有关《清明上河图》的诗文。

从这许多诗文来看，明清时人基本是清楚《清明上河图》与北宋、徽宗（1082—1135，1100—1126在位）、汴梁这一段历史的联系的。对许多人来说，《清明上河图》是借以咏叹故国已逝、繁华不再的绝佳意象。沈德符（1578—1642）《清权堂集》中有一组诗歌《过大梁忆汴事，杂书不复诠，次十六首》，这里节引其中四首：

> 漫将艮岳咎徽宗，比作骊山召犬戎。不道世民开国日，咸秦处处盛离宫。
>
> 旧京繁丽付狂胡，乐土钱塘更足娱。枉却乾淳修故事，金明池那及西湖。
>
> 吹台遗址古繁台，曾见君王万骑来。游士梁园仍衮衮，可能一语肖邹枚（梁庄王吹台在大梁，亦名繁台，与邯郸异）。
>
> 景龙江调华阴倾，书画流传恨未平，才展清明上河卷，梦华录又读东京。⑯

⑭ 冯沅君：《怎样看待〈一捧雪〉》，载《文学评论》，1964年第5期，第61—73页。徐铭延：《论李玉的〈一捧雪〉传奇》，载《南京师大学报》，1980年第2期，第35—42页。李胜男、李仙芝：《李玉"一笠庵四种曲"的文本传播》，载《语文学刊》，2015年第12期，第98—99页。

⑮ （元）李祁：《云阳集》，浙江鲍士恭家藏本，卷九。

⑯ （明）沈德符：《清权堂集》，明刻本，卷二。

在这些诗作里，沈德符过北宋旧地，在对北宋命运的唏嘘和叹惋中，即提到《清明上河图》。

如这样的例子，还可以找到许多。譬如，陈维崧（1625—1682）《留都见闻录序》：

> 余年八九岁祖父挈来金陵，僦宅成贤街莲花桥下，……迄今已阅四十余年，其间盛衰兴替之故有不可胜言者，展《东京梦华》之录，抚《清明上河》之图，白首门徒清江故国，余能无愀然以感，而悄然以悲者乎，因题数语于后而归之……①

张九钺（1721—1803）《过汴宫旧址二首》其一：

> 黄涛谹沆挂边城，城咽寒冰接暮天。宋代君王沙漠尽，樊楼灯火夜深悬。残碑虎蚀金明字，废井蛙抛元祐年。久向上河图里吊，不应来问孟家蝉。②

戴文灯（1728—？）《苏汉臣〈卖符图〉》：

> ……汴京全盛日灯火樊楼……剩遗老梦华悲咤，惜不见《清明上河图》，恁输与村翁谂痴声价。③

邹炳泰（1741—1820）《读艮岳记》：

> ……犹仿湖山作屏几，择端枉作上河图。空望思陵怀故土，当年校书东观中。……④

以上这些诗文里，充满对北宋、徽宗、汴梁的联想，故国已逝、繁华不再的感慨，以及继发对南宋偏安的叹息，都是那么的清晰。《清明上河图》被赋予家国、故往等情怀之后，有了历史的重量感。

① （明）陈维崧：《陈迦陵文集》，四部丛刊景清本，卷二。

② （清）张九钺：《紫岘山人全集》，清咸丰元年张氏赐锦楼刻本，诗集卷十三。

③ （清）戴文灯：《甜雪词》，清乾隆刻本，卷下。

④ （清）邹炳泰：《午风堂集》，清嘉庆刻本，卷六。

《清明上河图》描绘的是北宋都城汴梁的景致，这一点在明清时人那里基本是共识。但《清明上河图》何时绘成，在明清时人那里却有争议。董其昌（1555—1636）认为《清明上河图》是南宋人追思北宋而作："张择端《清明上河图》皆南宋时追摹汴京景物……"⑤ "……张择端《清明上河图》本因南渡后相见汴京繁华旧事，故摹写不遗余力，若在汴京，未必为此……"⑥ 并未见过宋本的董其昌，他的说法显然有误，因为根据宋本后杨准跋、李东阳跋，以及前文所述许论的记载，宋本上原应有徽宗题签并双龙小印，其创作年代绝不会晚至南宋。但因董其昌的影响力，该说法还是为许多人所接受。明末清初张岱（1597—1689）的散文《扬州清明》就直接转引了董其昌的说法：

⑤（明）董其昌：《画禅室随笔》，清文渊阁四库全书本，卷二；（明）董其昌：《容台集》，明崇祯三年董庭刻本，别集卷四。

⑥（明）董其昌：《容台集》，明崇祯三年董庭刻本，别集卷二。

扬州清明，城中男女毕出，家家展墓，虽家有数墓，日必展之。……则画家之手卷矣。南宋张择端作《清明上河图》，追摹汴京景物，有西方美人之思，而余目盱盱，能无梦想？⑦

⑦（明）张岱：《陶庵梦忆》，清乾隆五十九年王文诰刻本，卷五。

清代秦祖永（1825—1884）《画学心印》中亦有转引：

董北苑《蜀江图》《潇湘图》皆在吾家，笔法如出二手，又所藏北苑画数幅，无复同者，可称画中龙。张择端《清明上河图》，皆南宋时追摹汴京景物，有西方美人之思，笔法纤细亦近李昭道，惜骨力乏耳。⑧

⑧（清）秦祖永：《画学心印》，清光绪朱墨套印本，卷三。

清末方睿颐（1815—1889）有《题宋苏汉臣〈渔村聚乐图〉立轴》，其中的小注也持与董说一样的论调：

宋苏汉臣《渔村聚乐图》立轴：……展卷清明故事新（南宋张择端《清明上河图》长卷，纪汴京城外历年赛会事，伤故国，中原之不复见升平耳，为古今名迹。）……⑨

⑨（清）方睿颐：《梦园书画录》，清光绪刻本，卷四。

值得注意的是，以上这些诗文的作者，应都未对《清明上河图》做过严格的鉴定学上的断代考究。他们的说法，是一种人云亦云的传诵。这提示我们，在通行版本的图像的传播之外，还有有关《清明上河图》知识传播的另一条线索。

明清时期，诗文中应用《清明上河图》意象的例子还有许多，一些应用也非凝重的故国已逝、繁华不再的感慨，而是更轻松的内容。譬如，崇祯年间朱茂炳（生卒年不详）的《清明日过高梁桥》二首：

> 高梁河水碧湾环，半入春城半绕山。风柳易斜摇酒慢，岸花不断接禅关。
>
> 看场压处掉都庐，走马跳丸何事无。那得丹青寻好手，清明别写上河图。①

赵翼（1727—1814）的《湖上》：

> 山光澹沱水萦纤，几日无痕绿满途。堤上香车堤下舫，清明一幅上河图。……②

洪亮吉（1746—1809）的《杏花四绝同方五正澍作》：

> ……沙堤高比铁浮屠，不信经时草未苏。七百年来理春梦，闲窗私展上河图。③

童槐（1773—1857）的《二月十六日扫墓舟行自石塘抵潘岙》：

> 单椒秀泽藏春雨，暖翠浮岚入午晴。记取清明上河景，一年一度画中行。④

① 转引自（清）朱彝尊：《宸垣识略》，清乾隆池北草堂刻本，卷十四。

② （清）赵翼：《瓯北集》，清嘉庆十七年湛贻堂刻本，卷二十九。

③ （清）洪亮吉：《卷施阁集》，清光绪三年洪氏授经堂刻洪北江全集增修本，诗卷七《猴山少室集》。

④ （清）童槐：《今白华堂诗录》，清同治八年童华刻本，卷八近体诗。

瓜尔佳·斌良（1771—1847）的《陟试院后土山望文瀛湖》：

　　……人影大堤曲，仿佛上河图。清明柳眠可，有佃渔集林。……⑤

⑤（清）斌良：《抱冲斋诗集》，清光绪五年崇福湖南刻本，卷二十二。

李虹若（生卒年不详）的《蟠桃宫》：

　　年年上巳人修契，士友嬉春步绿芜。三月蟠桃宫下路，丹青一幅上河图。⑥

⑥（清）李虹若：《都市丛载》，清光绪刻本，卷七。

沈钟（生卒年不详）的《春游》：

　　好手谁能赋两都，春明亲见上河图。桃花水暖浮黄颊，杨柳风柔叫画胡。玉勒争驰车炙谷，名园相倚市交衢。当垆贳酒青旗下，为问金龟醉得无。⑦

⑦（清）沈钟：《霞光集》，清刻本，卷二。

祁寯藻（1793—1866）的《清明日，壹斋师以张文敏公（照）雍正壬子〈怡园看花诗卷〉命题，即席奉和》：

　　……金谷诗篇怀往事，平泉草木说前朝。君家画法宜垂久，风流直接百年后。莫夸张氏上河图，且乞伯鸾写生手。⑧

⑧（清）祁寯藻：《馤𬱟亭集》，清咸丰刻本，卷六古今体诗。

戴熙（1801—1860）的《春山静远》：

　　戊午早春，小步湖漘，见枯杨渐有生意，爱而画之，然游人如蚁，大有《清明上河》气象，画中但写烟景而已，不能如张择端之精能也。⑨

⑨（清）戴熙：《习苦斋画絮》，清光绪十九年刻本，卷六。

① 有关宋本与通行版本图像意涵的差异，参见余辉：《从清明节到喜庆日：仇英版〈清明上河图〉的变异》，载《中国书画》，2016年第1期，第46—78页。

② （清）陆继辂：《崇百乐斋三集》，清道光八年刻本，卷四。

③ （清）张应昌：《烟波渔唱》，清同治二年西昌旅舍刻增修本，卷四南北曲。

④ （清）周之琦：《心日斋词集》，清刻本，卷二。

⑤ （清）张玉书：《佩文韵府》，清文渊阁四库全书本，卷一之一。

在这些诗文中，《清明上河图》更多的是体现城市繁华、市井风情的图像。①就好像通行版本，虽然基于作伪真迹的目的而绘，但其图像早已不可避免地与原本拉开差距，而具有新的时代面貌及意义。

不仅是诗文，词曲中也不乏《清明上河图》意象。譬如，陆继辂（1772—1834）的《南阮令》：

> ……门前路一步即天涯，刚说上河图画好，有人偷展玉鸦，义春迟日未斜……②

张应昌（1790—1874）的《煞尾》：

> 者彩毫，唐解元写盛事，升平见，仿佛是上河图，旧稿新篇费几许，神传毫颇功夫炼，纵然是残缣古墨，也可珍传。③

周之琦（1782—1862）的《浣溪沙》：

> ……又，……至今尤说宋东京，一穗冷烟春锦阁，半湾流水翠芳亭，上河图画不胜情。④

以上所列诸多诗文、词曲，只是明清时期有关《清明上河图》文字的冰山一角。写作这些诗文、词曲的，并不都是与书画有涉者。这说明《清明上河图》于明清时代已是一个广为人知的存在。还有一个例子，或更能说明问题：清初官修，专供文人作诗时选取词藻、寻找典故，以便押韵对句的工具书《佩文韵府》，其中谈及"图"字韵时，所举的例子，正是"上河图——画苑宋张择端有清明"⑤。与宋本初创时不同，《清明上河图》于此时已然是众所周知的名作了。

小结

本章的考察证明，通行版本在明中期以后的私人收藏圈层中，有着相当的保有度，许多著名收藏家和鉴赏家所珍视的画作，事实上都是此类。凭借通行版本强大的传播力，它们的身影遍布大江南北，从某种程度上说，它们才是明清时人真正能够看到的《清明上河图》图像。与通行版本的传播共时的是，有关《清明上河图》的传闻、小说和戏曲也在明中期以后演绎和流传，这些都在客观上成就和托起了《清明上河图》的声名。

如果说《清明上河图》在初创之时名声尚不显著，甚至不能说是一件重要的画作，那么在明中期以后，它显然已成为人们广泛认知的存在。

第三章

清代宫廷《清明上河图》的收藏与生产

一些通行版本在清代成为宫廷收藏，在清宫浩瀚的古物收藏中它们并不起眼，但因为它们，清代宫廷又创作了为数不少的《清明上河图》。

清宫的《清明上河图》收藏

要考察清宫的《清明上河图》收藏，首先需要检视清内府书画的集大成之作——《石渠宝笈》的著录情况。《石渠宝笈》著录清宫收藏前人绘制的《清明上河图》共有7本，其中《石渠宝笈·初编》记载有4本，《石渠宝笈·续编》记载有两本，《石渠宝笈·三编》记载有1本（表1）：

表1 《石渠宝笈》著录前人绘制的《清明上河图》

序号	著录名称	著录	版本简称	现收藏地
1	明人清明上河图稿本（上等地一）	初编·乾清宫		
2	明仇英清明上河图（次等秋一）	初编·养心殿	宝亲王诗本	台北故宫博物院
3	宋张择端清明上河图（次等列一）	初编·御书房	辽博张择端本	辽宁省博物馆

序号	著录名称	著录	版本简称	现收藏地
4	宋张择端清明上河图（次等列二）	初编·御书房	东府同观本	台北故宫博物院
5	宋张择端清明易简图	续编·宁寿宫	清明易简图	台北故宫博物院
6	明仇英仿张择端清明上河图	续编·乾清宫	辽博仇英本	辽宁省博物馆
7	宋张择端清明上河图	三编·延春阁	宋本	故宫博物院

《石渠宝笈·初编》成书于乾隆十年（1745），可以判断其著录的四本《清明上河图》，至少在乾隆十年时都已入宫。这其中，收藏于养心殿的"明仇英清明上河图（次等秋一）"，即宝亲王诗本（图3-01），卷前有梁诗正（1697—1763）书乾隆为皇子时的题画诗①，并有"宝亲王宝""染翰""乐善堂"三印；画幅上又有"乐善堂图书记"一印。可知，宝亲王诗本原为皇子弘历的私藏，乾隆皇帝继位后顺理并入宫廷。

《石渠宝笈·续编》著录的两个版本中，《清明易简图》（图1-07）的入宫时间是可以确证的。根据该图卷前乾隆皇帝的题记"今岁新正，沈德潜以此图进……戊子暮春月中浣御笔"，可知该图在乾隆三十三年（1768）正月里由沈德潜进献入宫。另外，清宫《内务府造办处各作成活计清档》（以下称《活计清档》）中，还有几个月后该图配袱襻样子的记载：

> 乾隆三十三年，五月十三日，如意馆，接得郎中安泰押帖，内开本月初七日，首领董五经交……张择端《清明易简图》手卷一卷，传旨着……张择端《清明易简图》手卷配袱襻样子，发往南边，依前做法照样做来，钦此。②

"仇英仿张择端清明上河图"，即辽博仇英本（图0-02），其入宫时间下限是《石渠宝笈·续编》编写完成的乾隆五十八年

① 该题画诗，收录在弘历藩邸时的诗文集《乐善堂全集》中。（清）清高宗、（清）蒋溥：《御制乐善堂全集定本》，文渊阁四库全书本，卷十四，"古体诗"。

② 中国第一历史档案馆、香港中文大学文物馆：《清宫内务府造办处档案汇总·31》，北京：人民出版社，2007年，第782页。

图3-01 《清明上河图》（宝亲王诗本）（传）仇英　绢本设色　34.8厘米×804厘米　台北故宫博物院藏

（1793）。不过，《活计清档》中有乾隆五十年（1785）时，如意馆为一本"仇英"款《清明上河图》配袱幞匣的记录：

> 乾隆五十年，十一月二十三日，如意馆，接得郎中保成押贴，内开十月二十二日懋勤殿交仇英《清明上河图》手卷一卷，传旨交启祥宫配袱幞匣，钦此。[1]

① 中国第一历史档案馆、香港中文大学文物馆：《清宫内务府造办处档案汇总·48》，北京：人民出版社，2007年，第531页。

如果也如《清明易简图》一样在入宫数月后，配以袱幞，那么辽博仇英本的入宫时间极可能在乾隆五十年（1785）。

《石渠宝笈·三编》著录的版本，则正是现藏于故宫博物院，如今家喻户晓，一般认为是北宋张择端真迹的宋本（图0-01）。它

进入清宫的时间，很可能是嘉庆四年（1799），即它最后的私人藏家毕沅（1730—1797）及其家族的家产被籍没时。[②] 也就是说，作为最晚进入清宫的一本《清明上河图》，宋本错过了清代宫廷绘画收藏和创作的黄金时代——康、雍、乾三朝。

　　需要特别指出的是，《石渠宝笈》著录先于宋本进入清宫的诸本《清明上河图》，除了如今不知下落的"明人清明上河图稿本（上等地一）"外，其余5本均存世，它们无一不是绢本大青绿设色，风格近仇英一路的面貌，即均是通行版本无疑。

　　史料表明，清宫的《清明上河图》收藏，远不止《石渠宝笈》著录的这许多。

　　《圣祖仁皇帝御制文集》中，收录有康熙皇帝（1654—1722，

② 宋本上有"毕沅秘藏""毕""毕沅审定"三方鉴藏印，可知它曾为毕沅、毕泷家族收藏。嘉庆四年（1799），嘉庆帝下令褫夺毕沅世职并籍没其家产。宋本极可能因此进入宫廷。

1661—1722在位）所作《题张择端〈清明上河图〉》一首：

> 天津桥下水粼粼，柳外盘舟夹画轮。想见汴京全盛日，春游多少太平人。①

康熙皇帝的这首题画诗并未见诸后来的《石渠宝笈》，而《石渠宝笈》著录诸本上亦未见康熙朝的痕迹。因此，早在康熙朝即已入宫廷的这一本，应是《石渠宝笈》著录之外的版本。

《活计清档》中有这样一条有关《清明上河图》的装裱记录：

> 雍正四年，二月初四日，裱作，太监杜寿交来《清明上河图》一卷（随锦袱）传旨托裱，钦此。（于十三年十一月十八日，将《清明上河图》一卷，司库常保、首领太监萨木哈持进，交太监毛团呈进，讫。）②

通常而言，装裱多发生于新作入藏或绘成后，且清宫裱作一般都会于《活计清档》中一并记录下送裱作品的作者名姓。雍正四年（1726）送裱的这一本，并无标注作者名姓，所以它大概率应非宫廷画家所绘，而是一件传入清宫的佚名本。它也不见于《石渠宝笈》。

此外，清代宫廷存留的《贡档进单》中还有两则有关《清明上河图》的记录：

> 乾隆二十六年，十一月十日，原任内阁学士、礼部侍郎（臣）张廷璟恭进诗贡：（交圆明园）……张择端《清明上河图》一卷……③
>
> 乾隆五十四年，五月一日，（奴才）阿桂跪进：（交清漪园）……盛懋《清明上河图》一卷……④

① （清）清圣祖、（清）张玉书：《圣祖仁皇帝御制文集》，文渊阁四库全书本，卷三十四，"古今体诗四十首"。

② 中国第一历史档案馆、香港中文大学文物馆：《清宫内务府造办处档案汇总·1》，北京：人民出版社，2007年，第704页。

③ 中国第一历史档案馆、北京铁源陶瓷研究院：《清宫瓷器档案全集·卷七》，北京：中国画报出版社，2008年，第50页。

④ 中国第一历史档案馆、北京铁源陶瓷研究院：《清宫瓷器档案全集·卷二十》，北京：中国画报出版社，2008年，第368页。

乾隆二十六年（1761），张廷璩（1691—1774）贡进有一卷"张择端"款《清明上河图》；乾隆五十四年（1789），章佳·阿桂（1717—1797）又贡进了一卷"盛懋"款《清明上河图》。这两则记录与前文提及沈德潜进献《清明易简图》的例子说明，臣下进贡是清宫《清明上河图》收藏的来源之一。这两个本子被分别收藏在圆明园和清漪园中，它们也均未见诸《石渠宝笈》。

综上所述，清代盛期，宫廷中建立起了可观的《清明上河图》收藏。仅据文献记载，广义的宫廷视野中，至少可见11个版本的前人绘制的《清明上河图》，事实上，几乎没有另外一个古代绘画母题，能在清代宫廷达到这样的保有量。而从可以确认的存世版本来看，这其中不乏通行版本的身影。

清宫的《清明上河图》生产

清代宫廷的画师们也绘制了为数不少的《清明上河图》，梳理《活计清档》并《石渠宝笈》《国朝院画录》等文献，可知至少有12本之多（表2）：

表2　清宫绘制的《清明上河图》

序号	版本简称	藏地简称	著录	绘制及装裱时间
1	刘九德本		续编·重华宫	康熙二十九年（1690）完成
2	沈源本	台北故宫	初编·重华宫	乾隆元年（1736）以前
3	清院本	台北故宫	初编·养心殿	雍正六年（1728）始画 乾隆元年（1736）完成 乾隆二年（1737）装裱
4	徐扬本			乾隆二十五年（1760）八月始画 乾隆二十五年（1760）十一月装裱 乾隆二十五年（1760）十二月入百什件 乾隆三十一年（1766）十二月养心殿留用 乾隆三十二年（1767）四月重裱

序号	版本简称	藏地简称	著录	绘制及装裱时间
5	陈基接张廷彦本			乾隆三十一年（1766） 十二月张廷彦始画 乾隆三十二年（1767） 十月陈基接画
6	罗福旼本	故宫	三编·敬胜斋	乾隆三十二年（1767）四月装裱
7	姚文瀚本		国朝院画录	乾隆三十三年（1768）九月装裱 乾隆三十四年（1769）三月重裱
8	谢遂替刘九德本			乾隆三十五年（1770）十二月始画
9	谢遂仿明人本		三编·乾清宫	乾隆三十六年（1771）六月始画 乾隆三十八年（1773）四月完成 乾隆三十九年（1774）四月配匣
10	谢遂仿易简图本			乾隆三十八年（1773）闰三月始画
11	黄念本	辽宁省博		乾隆三十八年（1773）四月始画 乾隆三十九年（1774）五月完成
12	清院本仿本			乾隆五十二年（1787）六月始绘

图3-02 《清明上河图》（罗福旼本） 罗福旼 纸本设色 12.5厘米×332.2厘米 故宫博物院藏

清宫这样规模的《清明上河图》绘制，显然与传入诸本有关。譬如，清宫诸本中最早完成的刘九德本，《石渠宝笈·续编》著录其款识为："大清康熙庚午菊月，小臣刘九德，奉敕恭摹宋张择端《清明上河图》。"[1] 由此可知，这件完成于康熙二十九年（1690）的作品，仿绘自前文谈及康熙朝便已入宫廷的那本"张择端"款《清明上河图》。又如，据《活计清档》记载，乾隆三十八年（1773）皇帝曾指示谢遂（生卒年不详）仿绘同年入宫的《清明易简图》："着谢遂仿张择端宋院本《清明易简图》手卷一卷。"[2] 如此明确的仿画旨意，可以想象谢遂的这一仿本与《清明易简图》应有高度的相似性。

清宫的仿古绘画，在忠实原本方面，有"照临""改动"和"仿笔意"等不同程度。[3] 通过图像比对，在现今存世的几本清宫绘制的《清明上河图》上，我们能看到对所藏前代版本不同的借鉴程度。

罗福旼本（图3-02）是较多地照搬所藏前人版本的例子，它所参照的应是辽博张择端本。[4] 罗福旼本画卷的前三分之二段，即

① （清）张照等：《秘殿珠林石渠宝笈合编》，上海书店出版社，2011年，第1842页。

② 中国第一历史档案馆、香港中文大学文物馆：《清宫内务府造办处档案汇总·36》，北京：人民出版社，2007年，第123页。

③ 赵琰哲：《乾隆朝仿古绘画研究》，中央美术学院人文学院博士论文，2013年，第138页。

④ 刘涤宇指出罗福旼本参照了辽博张择端本和东府同观本两者之一。刘涤宇：《历代〈清明上河图〉：城市与建筑》，上海：同济大学出版社，2014年，第72页。但东府同观本前段有残缺，罗福旼本前段的沙柳、远山、牧童骑牛弄笛等场景，东府同观本无有，而与辽博张择端本相合，因此可以确证其摹自辽博张择端本。

图3-03　辽博张择端本与罗福苌本农田劳作段、运河拉纤段对比

从画卷前端农田劳作场景开始，一直到画卷中部城门楼处，可以说完完全全来自辽博张择端本。我们可以将许多物象一一对应起来：譬如农田劳作这一段，运河边农田的形态、农田附近的三组树木、农田前方的寺观建筑等；又如运河拉纤这一段，运河的走向、主要船只的排列、河边的树木、拉纤的队伍，以及接近虹桥处房屋的组合和朝向（图3-03）。在虹桥和城门这两个核心场景上，相似性更一目了然：辽博张择端本属于前述通行版本中的B类，与大多数通行版本相较，它的画面中虹桥与城门的距离更远，虹桥上只有一间店铺和一个打有遮阳伞的摊位，且主城门楼正面朝向观众。这些特点，也都体现在了罗福苌本上（图3-04）。

沈源本（图3-05）和清院本（图0-04）除了少数细节有差别外，图像上基本是一致的。它们应都是参考了宝亲王诗本，而再创作成分较多的例子。在展开画卷后不久，沈源本和清院本在一处农家院落之后，便出现一迎亲送嫁的队伍，其正在经过一处寺院，不远处社戏正热闹地开演。这些场景应都来自宝亲王诗本，但沈源本和清院本在空间处理、建筑角度、人物形象和配景设置等方面进行了改良（图3-06）。而在画卷的中部，城门场景中，沈源本和清院本都如宝亲王诗本一样：主城门都带有瓮城，且主城门边都并排有水门。虽然沈源本和清院本城门绘制得较宝亲王诗本要高大壮丽许

图3-04　辽博张择端本与罗福苌本虹桥城门段对比

多，绘制手法和透视运用也比宝亲王诗本要专业和精妙，但城门的
样式和结构一致性，却还是暴露了它们的图像来源（图3-07）。

　　刘涤宇、戴立强最早注意到黄念本（图3-08）与宋本图像上
的相似性。① 黄念本上宋本的痕迹，主要体现在虹桥和城门两处。
虹桥场景中：首先，黄念本桥面两侧，不见青绿面貌《清明上河
图》常见的店铺，几处小贩打着的阳篷、阳伞，却能够和宋本对
应。其次，从未出现在青绿面貌《清明上河图》上的欢楼，也出现
在了黄念本上。虽然宋本的欢楼位于桥头左侧，而黄念本的位于桥
头右侧，但两者的形态基本是一致的。最能说明问题的是最靠近虹

① 刘涤宇、戴立强：《黄念和他
　的〈清明上河图〉》，载《收
　藏·拍卖》，2013年第4期，
　第70—75页。

图3-05 《清明上河图》(沈源本) 沈源 纸本墨笔淡设色 34.8厘米×1185.9厘米 台北故宫博物院藏

图3-06 宝亲王诗本、沈源本和清院本中的嫁娶及社戏等场景比对

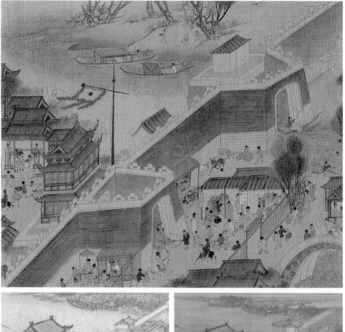

图3-07　宝亲王诗本、沈源本和清院本中的城门场景比对

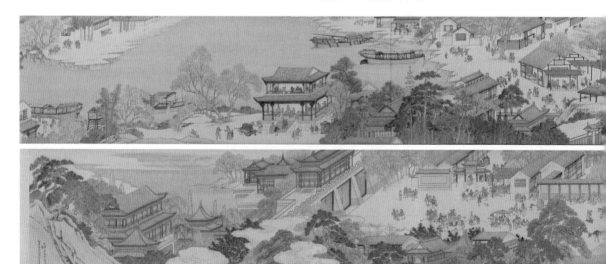

图3-08　《清明上河图》（黄念本）　黄念　纸本设色　28.2厘米×548.5厘米　辽宁省博物馆藏

桥的两艘船只：其一是虹桥右侧正欲穿越桥洞的大船，它的基本形态和角度，它正在收起的桅杆，以及向桥上之人呼号的船员，都可以与宋本对应；其二是虹桥左侧正欲拔锚的小船，它的基本形态和位置，船上解索起锚的船员等，也都可以与宋本联系（图3-09）。

城门场景中：首先，黄念本城门，不见青绿系《清明上河图》惯有的瓮城，并且其高大壮丽的形态、顶天立地的构图，甚至是面向观众的角度，都难以忽视地与宋本雷同。此外，城内外已经穿越和即将穿越城门的驼队，以及城内紧靠城门而门前堆满货物的店家或货栈，也都让人不自觉地联想到宋本（图3-10）。

黄念本乾隆三十九年（1774）绘成，而宋本嘉庆四年（1799）才进入宫廷，显然宋本不可能是黄念本的直接仿绘对象。那么，黄念本中这些明显与宋本相关的物象由何而来呢？黄念本后有款："乾隆三十九年五月，臣黄念奉敕恭仿明人《清明上河图》。"而据《活计清档》记载，黄念（生卒年不详）所仿的"明人《清明上河图》"，谢遂也仿画过[1]，皇帝在让谢遂仿画前，还曾指派丁观鹏（生卒年不详）仿绘，因丁观鹏未能最终完稿，谢遂才被指派"接画"[2]。皇帝最初指示丁观鹏的记载：

① 中国第一历史档案馆、香港中文大学文物馆：《清宫内务府造办处档案汇总·36》，北京：人民出版社，2007年，第128页。
② 中国第一历史档案馆、香港中文大学文物馆：《清宫内务府造办处档案汇总·34》，北京：人民出版社，2007年，第492页。

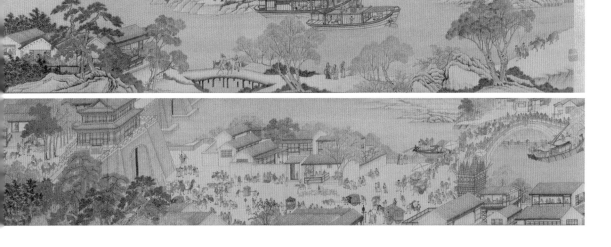

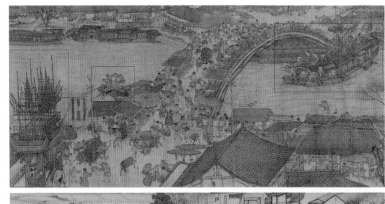
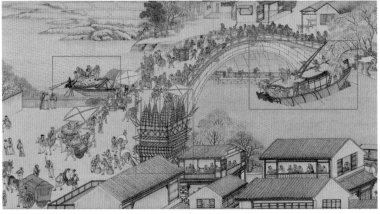

图3-09　宋本和黄念本虹桥场景比对

① 中国第一历史档案馆、香港
中文大学文物馆：《清宫内务
府造办处档案汇总·31》，北
京：人民出版社，2007年，
第814页。

② "从时间来看，谢遂与黄
念所仿'明人《清明上河
图》'的蓝本很可能都是前面
所列举的'明人《清明上河
图》稿本'……当然，黄念
本的蓝本也可能是石渠三编
本。"刘涤宇：《历代〈清明
上河图〉：城市与建筑》，上
海：同济大学出版社，2014年，
第58—60页。本书在刘涤宇
研究的基础上，明确黄念本
所仿正是《石渠宝笈·初编》
所载"明人《清明上河图》
稿本（上等地一）"。

乾隆三十三年，十月十五日，如意馆，接得员外郎李文照押
帖，内开十二日太监胡世杰交来已入乾清宫明人《清明上河图》手
卷一卷，传旨着丁观鹏仿画一卷着色画，钦此。①

这本"明人《清明上河图》"明明白白地"已入乾清宫"。且
"仿画一卷着色画"的特别提点，更说明其面貌应为白描"稿本"。
所以，黄念本所仿的"明人《清明上河图》"，确信就是《石渠宝
笈·初编》著录、曾入乾清宫，而如今不知下落的"明人《清明上
河图》稿本（上等地一）"。黄念本中那些看似与宋本相关的元素，
其实都来自它。②

有关这本"明人《清明上河图》稿本（上等地一）"，历史上
是有一些蛛丝马迹的，我们或可做些推测。宋本后吴宽的题跋中曾

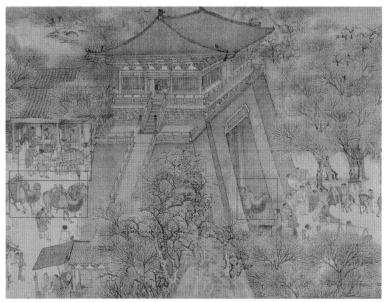

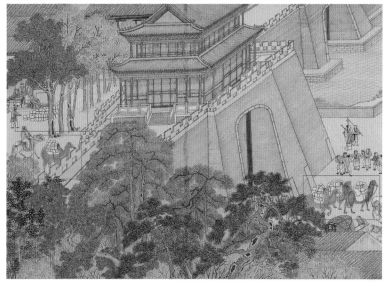

图 3-10　宋本和黄念本城门场景比对

说："此图有稿本，在张英公家。"吴宽题跋应在弘治四年（1491）以前③，而通行版本前文已论证其出现不会早于嘉靖朝，因此吴宽所说张懋（1441—1515）藏本，应是明代少有的接近宋本面貌的版本，或有可能正是"明人《清明上河图》稿本（上等地一）"。

综上所述，清宫丰富的《清明上河图》收藏，为清宫《清明上

③ 宋本吴宽题跋后，有李东阳弘治四年（1491）跋，所以吴宽题跋不会晚于这个时间。

河图》创作提供了视觉资源。皇帝似乎并不太在意仿绘对象的艺术价值和水平，多被视为"次等"的通行版本，凭借数量优势而更多地促成了清代宫廷《清明上河图》的生产；而被定为"上等"的宋本图像系统的作品，虽未得到优先仿绘，却也在发生影响。

皇帝意志与好尚

清宫所绘12本《清明上河图》，有9本明确绘制于乾隆朝。但就此说，清宫《清明上河图》创作的繁荣与乾隆皇帝密切相关，似还欠妥当。因为集陈枚（生卒年不详）、孙祜（生卒年不详）、金昆（生卒年不详）、戴洪（生卒年不详）、程志道（生卒年不详）五位画家之力而成的清院本，这一鸿篇巨制究竟体现哪位皇帝的意志，还需稍做讨论。

台北故宫博物院藏《御制诗集·初集》的两套写本，录乾隆皇帝《题陈枚、孙祜、金昆、戴洪、程志道恭画〈清明上河图〉》下，有小字附注"图始于雍正六年，成于乾隆二年"[1]，胡敬（1769—1845）《国朝院画录》中亦有该附注[2]，可知该图始绘于雍正六年（1728）。该图卷末款署有"乾隆元年十二月十五日"字样，且《活计清档》中有"乾隆元年十二月十九日"皇帝下旨着为五位画家拟赏的记载，可知该图绘成于乾隆元年（1736）末。而《活计清档》中还有"乾隆二年二月十八日"[3]送裱及"八月初五日"裱成的记录，所以，乾隆二年（1737）应是该图装裱完成的时间。

因为始绘于雍正六年（1728），陈韵如将清院本作为雍正朝画院的作品进行讨论[4]；王正华则通过清院本的稿本——沈源本上钤盖有"乐善堂图书记"一印，以及沈源（生卒年不详）在雍正朝供职于"画样作"，乾隆元年（1736）二月为乾隆皇帝提携调往"画画处"的史实[5]，判断沈源本"为雍正时期所作，且经继位前之乾隆皇帝审阅"，所以清院本在雍正朝的创作过程，皇子弘历可能也

① 转引自陈韵如：《制作真境：重估〈清院本清明上河图〉在雍正朝画院之画史意义》，载《故宫学术季刊》，2010年总第28期，第1—64页；童文娥：《稿本乎！摹本乎！清院本〈清明上河图〉的孪生兄弟》，载《故宫文物月刊》，2010年总第326期，第102—113页。

② （清）胡敬：《国朝院画录》，嘉庆二十一年刻本，卷下，页二十六。

③ "乾隆二年，裱作，二月十八日，司库刘山久七品首领萨木哈来说：太监毛团交《清明上河图》一卷，传旨着裱手卷一卷，钦此。于本年八月初五日，七品首领萨木哈将托裱的《清明上河图》手卷一卷交太监毛团胡世杰呈进，讫。"中国第一历史档案馆、香港中文大学文物馆：《清宫内务府造办处档案汇总·7》，北京：人民出版社，2007年，第744页。

参与了⑥，而他继位后延续其父的文化雄心完成了这一帝国图景⑦。

王正华有关清院本体现乾隆皇帝意志的判断是正确的，但沈源本可能并非雍正时期所作，而是绘于乾隆继位之后。首先，沈源本上的"乐善堂图书记"一印，不仅用于弘历青宫时，乾隆继位后的头几年中也频见使用。其次，沈源于雍正朝任职于专司图案、纹样制作的画样作，《活计清档》中全然没有他于雍正朝绘制任何作品的记录，以沈源于雍正朝的身份，承担如此重要作品的起稿工作，可能性应十分有限。此外，《活记清档》中另有一条有关清院本稿本的记载：

> 乾隆二十七年，十二月初四日，行文，郎中白世秀来说，太监如意传旨：此《清明上河图》系陈枚所画，恐回南时将此稿子带去，着萨载查明有无之处回奏。钦此。⑧

这则记载说明，陈枚也曾为清院本起稿。从《活计清档》的记载来看，陈枚于雍正朝就已相当受到重用，且清院本后的款识中陈枚的名字位列首位。所以，陈枚极可能一开始便于雍正朝承担清院本的绘制工作，只可惜他早先为清院本绘制的稿本，现今已无法获知其面貌。而沈源本的画面已经非常接近作为成稿的清院本了，所以它很可能是在乾隆继位之后完成的一本修订稿。沈源本上的"乐善堂图书记"印迹，以及它作为稿本被收藏于重华宫，并为《石渠宝笈·初编》著录的事实，说明了乾隆皇帝对它的认可。

由清院本的颁赏记录"赏陈枚、孙祜、金昆每人大缎一匹；赏程志道、戴洪每人宫用缎一匹"⑨可知，合绘清院本的五人中，陈枚、孙祜、金昆三人应为主创。而三位主创里，除陈枚活跃于雍正、乾隆两朝画院外，孙祜、金昆二人都不太可能为雍正皇帝（1678—1735，1722—1735在位）服务。

据聂崇正研究，现故宫博物院藏、孙祜绘制于雍正十三年（1735）的《雪景故实图》册，其落款非"臣"字款，且图册每开

④ 陈韵如：《制作真境：重估〈清院本清明上河图〉在雍正朝画院之画史意义》，载《故宫学术季刊》，2010年总第28期，第1—64页。

⑤ "乾隆二年，记事录，闰九月十一日，画样作呈为补放画画人事，本作原有画样人沈源……沈源于乾隆元年二月内奉内庭画画处行走……"中国第一历史档案馆、香港中文大学文物馆：《清宫内务府造办处档案汇总·7》，北京：人民出版社，2007年，第786页。

⑥ 王正华：《乾隆朝苏州城市图像：政治权利、文化消费与地景塑造》，载台湾地区所谓的《"中央研究院"近代史研究所集刊》，2005年总第50期，第115—184页。

⑦ Cheng-hua Wang, "One Painting, Two Emperors, and Their Cultural Agendas: Reinterpreting the Qingming Shanghe Painting of 1737", Archives of Asian Art 70: 1 (2020), pp.85—117.

⑧ 中国第一历史档案馆、香港中文大学文物馆：《清宫内务府造办处档案汇总·27》，北京：人民出版社，2007年，第354页。

⑨ 中国第一历史档案馆、香港中文大学文物馆：《清宫内务府造办处档案汇总·7》，北京：人民出版社，2007年，第208—209页。

① 聂崇正:《清雍正乾隆朝宫廷画家孙祜》,载《紫禁城》,2012年第11期,第110－115页。
② 转引自聂崇正:《"三朝元老"的宫廷画家金昆》,载《紫禁城》,2012年第5期,第102－111页。

对页均有梁诗正书宝亲王诗,可知雍正朝时孙祜应服务于皇子弘历,乾隆登基后作为王府人员顺理转入宫廷任职。①而金昆,因为与和雍正帝争储的廉亲王关系密切,于雍正二年(1724)被雍正皇帝由工部贬至画画处:"……廉亲王居心巧诈,事事任用,凡有差事,俱将金昆派出搪塞,且其意以为金昆有过,天下必加朕以私用匪人之名也。"②这样的罪过,金昆于雍正朝几乎再无被重用的可能。《活计清档》中没有孙祜、金昆二人于雍正朝从事绘画创作的记载,而在乾隆登基后他们则十分活跃,这也佐证他们均是受乾隆皇帝恩遇的画家。

清院本三位主创中的两位——孙祜、金昆,都确证不太可能为雍正皇帝效力。且前文已证实,乾隆继位后曾指派一手提携的沈源为清院本再起稿,并相当认可这一稿本。这些均说明,乾隆皇帝在继位之后,专门组建了属于他的团队进行清院本的绘制。

从雍正皇帝驾崩的雍正十三年(1735)农历八月二十三日,到清院本绘制完成的乾隆元年(1736)十二月十五日,有一年零四个月的时间。虽然相较于雍正六年(1728)至雍正十三年(1735)的七年来看,一年零四个月并不算长。但单独来看,一年零四个月却能完成许多工作,甚至是一件作品全部的创作。徐扬本始画于乾隆二十五年(1760)八月,同年十一月时便送呈装裱;而黄念本始画于乾隆三十八年(1773)四月,次年五月就已完成。考虑到清院本由多位画家群策群力,它完全有可能在乾隆继位之后依照乾隆皇帝认可的方案集中创作出来。

所以,清院本虽然始绘于雍正朝,但如今呈现的面貌却应是乾隆皇帝意志的结果。清宫所绘12本《清明上河图》中,11本与乾隆皇帝紧密相关。由此可以确认,乾隆皇帝的好尚是清宫《清明上河图》创作繁荣的一大因由。

前文曾论证清院本与宝亲王诗本在图像上的传承关系。弘历青宫时即已收藏的宝亲王诗本前,有他借唐代骆宾王(约626—约687)《帝京篇》韵而作的长诗(图3-11):

大禹敷水土，导河过龙门。潆洄万里间，卓为群渎尊。流经积石走函谷，东过洛汭绕甸服。土中自古称雒都，襟带山河雄地轴。维昔宣和全盛时，寒食初过一百六。……宝盖蔡京车，高牙童贯里。中枢甲第起崇墉，相国高堂列鼓钟。道君礼乐三千盛，屏国山川百二重。……驱邻自召强邻侮，繁华侈泰祸之媒。牛车俯首受缚去，冰天雪窖嗟徘徊。即今歌舞地，花发为谁开。空留遗迹在，凭吊费诗才。[3]

③（清）张照：《石渠宝笈》，文渊阁四库全书本，卷二十五。全诗703字，篇幅所限，此为节选。

宝亲王诗本是一本典型的通行版本，它以及其后的长诗的存在说明，乾隆皇帝对《清明上河图》的垂青，或与其早先便通过通行版本建立起的视觉经验和知识情节有关。

作品意义与功能

清院本绘成后，收藏于养心殿中。它是清宫所绘诸本《清明上河图》中，唯一有乾隆御题诗的。乾隆还特别题写"绘苑琼瑶"四字，将它比作画苑中的美玉。甚至到了乾隆晚年，他又特意命人对这件作品进行再仿绘。[4]清院本得乾隆皇帝如此看重，说明它很可能是一件有着特殊意涵的画作。

清院本绘成时，正值乾隆改元后的第一个新年。乾隆继位伊始，

④"乾隆五十二年，六月十一日，如意馆，接得郎中保成押帖，内开四月初五日太监鄂鲁里交……陈枚、孙祜、金昆、戴洪、程志道等画《清明上河图》手卷一卷……传旨交如意馆，着……贾全……仿画，钦此。"中国第一历史档案馆、香港中文大学文物馆：《清宫内务府造办处档案汇总·50》，北京：人民出版社，2007年，第186页。

图3-11 宝亲王诗本卷前乾隆皇帝御题诗

① 转引自戴逸：《乾隆初政和"宽严相济"的统治方针》，载《上海社会科学学术季刊》，1981年第1期，第190—199页。

② 左步青：《乾隆初政》，载《故宫博物院院刊》，1987年第4期，第49—59页；冯尔康：《乾隆初政与乾隆皇帝的性格》，载《天津师范大学学报》，2007年第3期，第35—41页。

③ （清）昭梿：《啸亭杂录》，清抄本，卷一，"纯皇初政"。

④ （清）弘昼：《稽古斋全集》，清乾隆十一年内府刻本，卷七。

⑤ （清）张照等：《秘殿珠林石渠宝笈合编》，上海书店出版社，2011年，第1842页。

虽也声称"朕凡用人行政，皆以皇考为法"①，但事实上却一改雍正时期的严苛，实施相对宽松的政策。至于乾隆元年（1736）末，他继位后的一系列举措已初见成效，长期以来朝堂和民间的紧张情绪得以平复，一时间内外安定，天下太平。②清宗室爱新觉罗·昭梿（1776—1830）有《纯皇初政》一篇，赞颂当时的政治局面：

> 纯皇帝即位时，承宪皇严肃之后，皆以宽大为政，罢开垦，停捐纳，重农桑，汰僧尼之诏累下，万民欢悦，颂声如雷……故为一代极盛之时也。③

可以说，在清院本绘成之时，乾隆皇帝已为他的初政交出了一份漂亮答卷。而乾隆继位后着多位画家合力打造的清院本，它的母题与图像正是乾隆治下这个"清明盛世"的最佳写照。

前文谈及宝亲王诗本后有弘历青宫时以《帝京篇》韵题写《清明上河图》的诗篇。在这首诗作中，还是皇子的弘历，借由北宋、徽宗的种种典故，表达了他对国家兴亡和君主责任的看法。值得注意的是，弘历的异母弟弘昼（1711—1770）也有同韵题写《清明上河图》的诗作④，两诗不仅用韵相同，每句所涉意象也十分相似。这说明，宝亲王诗本后的题诗并非弘历随意而为，两篇诗作隐隐包含着两位皇子间的政治较量。如果说宝亲王诗本后的题诗是皇子弘历政治抱负的展示，那么清院本卷前御题诗中，乾隆再提徽宗"当时夸豫大，此日叹徽钦"（图3-12），则是一个有成君主的政治自信。

讨论至此，我们不禁要问，清宫所绘其余诸本《清明上河图》，也是具有特殊意涵的画作吗？

似乎并不如此。康熙朝绘制的刘九德本，《石渠宝笈·续编》著录其尺寸"纵三寸六分，横九尺二寸"⑤，换算成今天的计量单位即高12厘米、长278.8厘米，该尺寸不足一般《清明上河图》的一半。现今存世的罗福旼本高12.5厘米、长332.2厘米，较之其仿绘对象辽博张择端本高30.5厘米、长631厘米的尺寸也小了一半。

图3-12 清院本卷前乾隆皇帝御题诗

这样高度不过一尺的《清明上河图》，作何功用呢？

《活计清档》中有这样一则记载：

> 乾隆九年，九月初一日，匣作，七品首领萨木哈来说，太监胡世杰交……刘九德摹宋张择端《清明上河图》一卷……旨着入百什件内，钦此。[6]

由此可知，刘九德本曾被安置于百什件中。百什件，又称"百事件""百拾件""百式件"，起先是各类庞杂的奇巧文玩的统称，清代宫廷则专指统合收纳各类精巧珍玩，供皇帝赏玩的装置[7]，常见箱、盒、屉、匣等形式[8]（图3-13）。

《石渠宝笈·续编》著录刘九德本藏于重华宫[9]，查《清宫陈设档》，在嘉庆七年（1802）、光绪二年（1876）的两次清点中，刘九德本均位于重华宫翠云馆名为"万宝箱"的百什件内：

> 嘉庆七年，十一月，重华宫翠云馆万宝箱百式件，泰字

⑥ 中国第一历史档案馆、香港中文大学文物馆：《清宫内务府造办处档案汇总·12》，北京：人民出版社，2007年，第572页。

⑦ 刘岳：《皇帝的小玩意——清宫中的"百什件"》，载《紫禁城》，2014年第2期，第120—131页。

⑧ 侯怡利：《谈"国立"故宫博物院之百什件收藏》，载《故宫学术季刊》，2019年第32卷第2期，第45—114页。

⑨（清）张照等：《秘殿珠林石渠宝笈合编》，上海书店出版社，2011年，第1842页。

上篇 中国范围内的《清明上河图》

图3-13 《雕紫檀蟠龙方盒百什件》 清乾隆 30.5厘米×30.3厘米×16.5厘米
台北故宫博物院藏

① 故宫博物院：《清宫陈设档》，
嘉庆七年，十一月，"重华宫
翠云馆万宝箱百式件"。

② 故宫博物院：《清宫陈设
档》，光绪二年，二月二十日
起，"重华宫翠云馆万宝箱百
式件"。

屉：……西洋银扣蓝玻璃盒一件（内盛汉玉夔龙扇器一件）、青汉玉蚕纹陈设一件、玟瑁锭银钉盒一件（内盛康熙款花玉砚一方）、刘九德摹张择端《清明上河图》一卷、御笔画《介如峰》一轴。①

光绪二年，二月二十日起，重华宫翠云馆万宝箱百式件，（奴才）范常禄等奉旨陆续查得……西洋银扣蓝玻璃盒一件（内盛汉玉夔龙扇器一件）、青汉玉蚕纹陈设一件、玟瑁锭银钉盒一件（内盛康熙款花玉砚一方）、刘九德摹张择端《清明上河图》一卷、御笔画《介如峰》一轴。②

且由嘉庆七年（1802）的清点记录可知，刘九德本位于其中的泰字屉中。

《石渠宝笈·三编》著录罗福旼本藏于敬胜斋，查《清宫陈设档》，嘉庆七年（1802）、光绪二年（1876）的两次清点记录，均记载罗福旼本位于敬胜斋碧琳馆三友轩名为"棕竹格"的百什件里：

嘉庆七年，十一月，三友轩棕竹格百什件，……第六屉：青绿兽面花插一件（紫檀木座）、铜胎珐琅六方水乘一件（珊瑚匙牙座）、象牙绣球一件、成窑盅二件、李秉德花卉一册、汉玉贡

头筒一件（紫檀木座）、蜜蜡圆盒一件（破坏）、御制盛京赋草书墨榻一套（计四册）、碧玉龙凤花插一件、西洋珐琅人物片一件（红雕漆盒，缺漆蚌裂）、宣窑青花白地小花插一件（木座）、玛瑙杯盘一份、洋铜珐琅长方盒一件（内盛白玉娃娃一件锦袱）、墨四锭、罗福旼《清明上河图》一卷、青白玉高装圆盒一件。③

③ 故宫博物院：《清宫陈设档》，嘉庆七年，十一月，"三友轩棕竹格百什件"。

光绪二年，二月二十日，敬胜斋碧琳馆三友轩棕竹格，（奴才）范常禄等奉旨陆续查得……古铜兽面花插一件（紫檀木座）、铜胎珐琅六方水乘一件（珊瑚匙牙座）、象牙绣球一件、成窑盅二件、李秉德花卉一册、汉玉贡头筒一件（紫檀木座）、蜜蜡圆盒一件（破坏）、御制盛京赋草书墨榻一套（计四册）、碧玉龙凤花插一件、红雕漆盒一件（漆缺裂，内盛洋珐琅人物片一件）、宣窑青花白地小花插一件（木座）、玛瑙杯盘一份、洋铜珐琅长方盒一件（内盛白玉娃娃一件锦袱）、罗福旼《清明上河图》一卷、墨四锭、青白玉高装圆盒一件……④

④ 故宫博物院：《清宫陈设档》，光绪二年，二月二十日，"敬胜斋碧琳馆三友轩棕竹格"。

且由嘉庆七年（1802）的清点记录可知，罗福旼本位于其中的第六屉内。

与具有一定体量的珍玩收纳装置——多宝格，又称"宝贝格""博古格"不同，百什件以精巧著称⑤，且一件百什件内收纳的珍玩往往以百计，因此这些珍玩大多是微缩的形态。刘九德本、罗福旼本为仅高12厘米的缩本，也便不难解释，它们应是专门为百什件而制作的图画。

⑤ 侯怡利的研究详细说明了多宝格和百什件的区别。侯怡利：《谈"国立"故宫博物院之百什件收藏》，载《故宫学术季刊》，2019年第32卷第2期，第45—114页。

除刘九德本、罗福旼本外，清宫所绘诸本中至少还有三本也是适配百什件的缩本。

《活计清档》中，有乾隆二十五年（1760）徐扬本绘成后"传旨入百什件"的记载，以及乾隆三十二年（1767）徐扬本与百什件中的其他珍玩一起被"呈览"并"奉旨留用"的记录：

乾隆二十五年，十二月二十八日，匣裱作，郎中白世秀、员

① 中国第一历史档案馆、香港中文大学文物馆：《清宫内务府造办处档案汇总·25》，北京：人民出版社，2007年，第322页。

② 中国第一历史档案馆、香港中文大学文物馆：《清宫内务府造办处档案汇总·30》，北京：人民出版社，2007年，第355—356页。

③ 中国第一历史档案馆、香港中文大学文物馆：《清宫内务府造办处档案汇总·33》，北京：人民出版社，2007年，第653页。

④ 刘岳：《皇帝的小玩意——清宫中的"百什件"》，载《紫禁城》，2014年第2期，第120—131页。

⑤ （清）钱陈群：《香树斋诗文集》，清乾隆刻本，诗续集卷三十二。

外郎金辉来说，太监胡世杰交徐扬《清明上河图》手卷一卷，传旨入百什件，钦此。①

乾隆三十二年，二月初四日，百什件，将古玩七百四十二件安在养心殿呈览，奉旨留用洋漆亭式盒二件，各式洋漆盒四件，邹一桂《十香图》手卷一卷，张鹏冲《秋湖夜泛图》手卷一卷，徐扬《清明上河图》手卷一卷，张宗苍小挂轴一轴，金镶松石火镰包一件，随红宝石盖珠一颗，御笔《风竹雪梅》小挂轴二轴，玉轴头文竹盒一件……其余仍收宁入百什件，钦此。②

由此可以确认徐扬本的缩本形态。

此外，《活计清档》记载了谢遂替刘九德本的创作缘起：

乾隆三十五年，十二月初四日，如意馆，接得郎中李文照押贴一件，内开十一月二十一日太监胡世杰传旨：出外桌内着谢遂画《清明上河图》手卷一卷，将刘九德手卷换下，钦此。③

"出外桌"，即"出外百什件桌子"，本质是专供皇帝外出或于行宫和驻跸之地使用的一种百什件。其造型一如炕几，桌腿可以拆下收纳于桌下屉内方便携带，桌内设置有精妙的抽屉、隔层和机关，配装大量珍玩，以供皇帝随时使用和玩赏④（图3-14）。《活计清档》中常有皇帝调整和重组百什件的记录。由以上记载可知，乾隆三十五年（1770）刘九德本曾被存放在一个出外百什件桌子中，而皇帝指示谢遂另画一本将其替下。清宫工匠设计和制作百什件时，通常会严格根据珍玩的形态和尺寸设置小格将其收纳，换句话说，每件珍玩在百什件中占有的空间是相对固定的。由此可以推断，谢遂替刘九德本的尺寸应与刘九德本基本一致，它亦是缩本无疑。

再有，乾隆皇帝的词臣钱陈群（1686—1774）有《题姚文瀚仿〈清明上河图〉》一首，由其中"缩本妙得孙吴生（《画谱》：孙梦卿传移吴本，大得妙处，至数丈人物缩移数寸，悉不失其形似，号称孙吴生），咫尺真疑到梁魏"⑤句，可以认定姚文瀚本也是此类缩本。

图3-14 《外出楠木折叠百什件桌》 清乾隆 82.6厘米×50厘米×15.6厘米 台北故宫博物院藏

值得注意的是，与这些《清明上河图》缩本一起存放于百什件内的，是象牙绣球、蜜蜡圆盒、碧玉龙凤花插、西洋珐琅人物片、玛瑙杯盘等许多珍玩，它们固然珍贵，但显然并非重器，而是玩物。因此，这些被纳入百什件的《清明上河图》，虽然同样有着"清明盛世"的美好意涵，但功用已不外乎取悦皇帝而已。百什件本身便意在给皇帝带来纳天下珍玩的快感，而《清明上河图》图像，更好似浓缩万园精华的圆明园一样，将市井百态囊括在一卷画卷中。以皇帝的视角，观看《清明上河图》，就如同在俯视自己的天下。那种"移天缩地在君怀"[6]的满足感，或也是皇帝乐此不疲敕绘《清明上河图》的原因。

⑥（清）王闿运：《湘绮楼全集》，清光绪刻本，卷八，"诗"。

小结

"清明上河图"这个母题，在穿越了数百年的时空之后，远不再只有原初的宋本，其图像谱系不断延续，在明中期以后通行版本大行其道之后，在清代宫廷又实现了一次再创作。

本章的讨论证实，清宫丰富的《清明上河图》收藏为清宫《清明上河图》的创作提供了视觉资源，通行版本凭借数量优势，在客观上更多影响了清宫版本的面貌，而皇帝的意志和好尚也是清宫《清明上河图》创作繁荣的动因。乾隆继位以后集多位画家之力集中完成的清院本，应是有着特殊意涵的作品，但更多清宫版本的出现，则与清盛期百什件的时兴有关，其功能无外乎取悦皇帝的珍玩。

下篇

东亚视野中的
《清明上河图》

第四章

江户时代《清明上河图》在日本的流布

① 古原宏伸「清明上河図－上」（『國華』955号、1973.2），p5—15，古原宏伸「清明上河図－下」（『國華』956号、1973.3），p27—44。

与中国一衣带水的日本，通行版本当然传播到了那里。古原宏伸①和板仓圣哲②的研究已经证明了这一点，但具体有哪些人收藏或观看过这些图画，传播路径为何，以及日本人对这类图画的接

图4-01 《清明上河图》（筑波山本）（传）夏芷 绢本设色 尺寸不详 筑波山神社藏

受，可能是更值得探讨的内容。

日本收藏的《清明上河图》

目前所能找到最早传入日本的通行版本，是现藏于筑波山神社的筑波山本（图4-01）[3]。该本卷首有黄克晦（1524—1590）题"清明上河图"五字。黄克晦是闽南地区著名的地方文人，活跃于明嘉靖、隆庆、万历间的泉州、惠安等地，擅画能文。[4] 他的题字证明该本明中后期曾收藏于闽南地区。该本背纸上还有狩野探幽（1602—1674）题"右一卷夏芷画也，莫疑焉，狩野法眼探幽"，又有林罗山（1583—1657）题"大明钱塘夏芷，字廷芳，画山水人物精致，傅色甚，夕颜巷俊"，说明最晚在明历三年即清顺治十四年（1657）该本已传至日本。

② [日]板仓圣哲：《〈清明上河图〉在东亚的传播：以赵浙画（林原美术馆藏）为中心》，载邱士华等：《伪好物：16至18世纪苏州片及其影响》，台北故宫博物院，2018年，第410—430页。

③ 感谢筑波山神社及八木下先生提供筑波山本详图。

④（清）陶元藻：《泊鸥山房集》，清刻本，卷四，"黄山人传"。（清）黄锡蕃：《闽中书画录》，民国三十二年合众图书馆丛本，卷六，"黄克晦"。

狩野探幽是江户初期狩野派最重要的画家之一。他在元和三年（1617）15岁时即成为江户幕府的御用画师，元和七年（1621）19岁时在江户城锻冶桥门外拜领幕府赐下的1033坪宅邸。江户时代幕府常以授予僧位的形式对御用画师给予地位肯定，他在宽永十五年（1638）36岁时即获封僧位第二的"法眼"，又在宽文二年（1662）60岁时成为画师中获封僧位第一"法印"的第一人，可见其成就。林罗山则是江户初期最有影响力的儒学者之一，他作为幕府高级顾问先后侍奉德川家康（1542—1661，1598—1616执政）、秀忠（1579—1632，1616—1632实际掌权）、家光（1604—1651，1623—1651在任）、家纲（1641—1680，1651—1680在任）四代将军。宽永十二年（1635）由他起草的《武家诸法度》（宽永令），是幕府诸制度、礼仪和规章的核心。此外，他还为日本朱子学的发展，以及儒学的官学化做出了诸多贡献。

筑波山本是见诸文献记载的，根据大田南亩（1749—1823）《一话一言》中所言"护持院什宝"[1]，以及浅野长祚（1816—1880）《漱芳阁书画记》中所说"护持院所藏桂昌大妃遗物"[2]，可知该本原为三代将军德川家光侧室、五代将军德川纲吉（1646—1709，1680—1709在任）生母桂昌院（1627—1705）的旧藏。桂昌院是

① 大田南畝、浜田義一郎『大田南畝全集第十五卷』岩波書店，1985，p316。

② 壺井義正『関西大学東西学術研究所資料集刊8：漱芳閣書畫記』関西大学東西学術研究所，1973，p253—259。

图4-02 《清明上河图》（东博本）（传）张择端　绢本设色　27.8厘米×551.5厘米　东京国立博物馆藏

纲吉时代的实权人物，她以将军生母的身份深度介入政治，获得女性最高官位——从一位。庆安三年（1651）家光辞世，桂昌院前往筑波山知足院削发为尼；延宝八年（1680）纲吉就任将军，她得以回到江户并掌握权力。元禄元年（1688），纲吉下令将母亲曾经出家的知足院迁移至江户神田桥外，并改名为护持院。这所真言宗寺院，深受桂昌院母子的重视，凭借他们的言听计从，护持院的开山住持隆光（1649—1724）也是纲吉时代能够影响幕府决策的重要人物。筑波山本之后成为护持院的寺产，或即因为桂昌的供养。

东京国立博物馆藏东博本（图4-02），从其面貌看，也是典型的通行版本。该本卷前有近卫家熙（1667—1736）题"清明上河图"五字，卷末还有伊藤东涯（1670—1736）所题长跋，该段长跋也收录在伊藤东涯《绍述先生文集》中：

> 右宋翰林画院张择端制《清明上河图》一幅，岁辛亥予获观之于轮王准三宫庐山行馆。王教予跋其尾。呜呼，汴之为都，昉乎朱梁，历唐、晋、汉、周，以逮宋，而南渡已还，废六百余年矣。当时繁丽富庶，人物之豪华为如何哉，今不可复观，而唯凭此图。山林、池台、市桥、舟车之遄，曲民、学官、士女络绎，宛然目中，

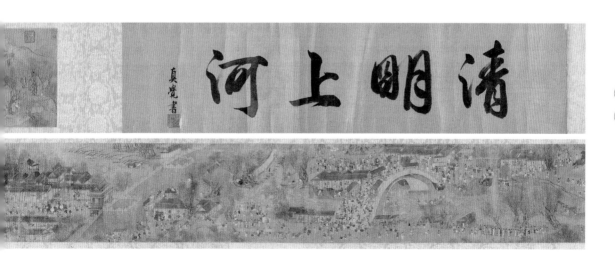

① [日]伊藤东涯撰、[日]伊藤东所校：《绍述先生文集》，卷十五，题跋类，载域外汉籍珍本文库编纂出版委员会编：《域外汉籍珍本文库·第四辑·集部·二十四》，重庆：西南师范大学出版社，北京：人民出版社，2014年，第247页。

恍觉身在流水游龙之间，为人凡千六百四十三，而意态各殊，禽鸟鱼兽为物凡二百八，而纤悉克肖，其用工良苦矣。明沈石田、仇十洲皆摹传之，此其原本，况有李东阳、文衡山、王雅宜、吴匏庵等诸名匠题跋，先后辉映，岂不永世之伟宝乎，遂拜手记之。享保辛亥重阳，伊藤长虬顿首拜书。①

近卫家熙是江户中期的顶级公卿，他在东山天皇（1675—1710，1687—1709在位）及中御门天皇（1702—1737，1709—1735在位）时期担任摄政和关白，同时也是藤原北家五摄家之一近卫家的当主。享保十年（1725），他获封"准三宫"，作为人臣取得比肩"三宫"——皇后、皇太后、太皇太后的待遇，可见其地位。此外，近卫家熙还以善书道闻名。伊藤东涯则是江户中期的著名儒学家。他出身儒学世家，与其弟伊藤介亭（1686—1772）一起将其父伊藤仁斋（1627—1705）创办的古义学派发扬光大，使之成为继林罗山朱子学派、中江藤树（1608—1648）阳明学派之后，日本儒学的另一重要流派。此外，伊藤东涯也致力于汉语和中国制度史的研究。②

② 李庆：《日本汉学史》，上海人民出版社，2016年，第4页。

从伊藤东涯题跋中"岁辛亥予获观之于轮王准三宫庐山行馆"可知，享保十六年（1731），伊藤东涯是在公宽法亲王（1697—1738）处得见的这件通行版本。公宽法亲王，东山天皇之子，中御门天皇异母兄，轮王寺宫并天台宗座主。轮王寺宫管辖有比叡山延历寺、日光山轮王寺、东叡山宽永寺，因而也有"三山管领宫""东叡大王"等尊称。其中宽永寺是德川家的祈祷所和菩提寺，因此轮王寺宫拥有与水户、尾张、纪州德川御三家齐名的规格和绝对的宗教权威。享保十六年（1731），公宽法亲王获封"准三宫"，地位达到巅峰。轮王寺宫通常居住在位于江户的宽永寺内，但也至天台宗各地的寺院巡查，伊藤东涯得见东博本的"庐山行馆"，即庐山寺，就是一所位于京都的天台宗本山寺院。

前文提及记载过筑波山本的浅野长祚，也收藏过一本通行版本。《漱芳阁书画记》记录了该本卷后浅野长祚的题识：

明仇英《清明上河图》卷……此卷所图殿阁、楼观、城郭、街衢、郊野、村庄、吏舍、民屋、市廛、桥梁、舟车、舆轿、士农、工贾、僧道、男妇、挽夫、舟子、讲武、校猎、纸鸢、竹马、演剧、相扑、走索、秋千之戏，牛、羊、驴、骆驼、马之属，及凡百杂货无一物不赅备，无一物不极妙，人物众多，几以千数，细如毫发，实如衡山记中所称大家。护持院所藏桂昌大妃遗物中有夏芷庭芳《清明上河图》，与此大同小异，盖同摹张择端者也，按衡山记以为张图作于宣政以前，而孙承泽《庚子销夏记》以为南渡之后想往时全盛而作也。然据文记有裕陵御笔及双龙小玺，则孙说恐非也。又按金张著此图跋云：翰林张择端，字正道，东武人也，幼读书游学于京师，后习绘事，本工其界画，尤嗜于舟车市桥郭径，别成家教也。按《向氏评论图画记》云：《西湖争标图》《清明上河图》选入神品。元杨准跋云：卷前有徽庙标题，后有亡金诸老诗若干，首私印之杂识于诗后若干枚，其位置若城郭、市桥、屋庐之远近高下，草、树、马、牛、驴、骆驼之大小出没，以及居者、行者、舟车之往还先后，皆曲尽其意态而莫可数计，盖汴京盛时持伟观也。吾知画者之意，盖将以观当时而夸后代也。夫何京攸父子，以权奸柄国，使万姓愁痛，强虏桀骜，而汴之受祸有不忍言者。据此则非南渡以后可知矣，孙氏偶未之考耳。③

③ 壺井義正『関西大学東西学術研究所資料集刊 8：漱芳閣書畫記』関西大学東西学術研究所，1973，p253－259。

浅野长祚是江户末期的武士和幕臣，他出身上级旗本，家族是赤穗藩藩主浅野氏的支族，曾任"京都町奉行""中务少辅"等职，死后被追赠以正五位的品阶。浅野长祚以擅文人画和富有藏书知名，而其中国书画鉴藏方面的成就更为时人称道，他的《漱芳阁书画记》被认为是唯一一本出自日本人之手，仿中国体例的正统著录书。

前述三位通行版本的日本收藏者，桂昌院、公宽法亲王可谓地位尊崇，而浅野长祚也出身社会上层，为一时名流。是否所有通行版本的日本收藏者，都身居高位呢？似乎也不尽然。前文提及另一位记载过筑波山本的大田南亩，他的《一话一言》中还记录过一本

① 原文为："浅草鳥越伊勢屋源右衛門所蔵書画，清明上河図，卷物，張択瑞画，大徳年中息雨ノ跋アリ。"大田南畝、浜田義一郎『大田南畝全集第二十二卷』岩波書店、1985，p356。

通行版本：

　　宽政十一年，南亩实见……浅草鸟越伊势屋源右卫门所藏书画：《清明上河图》，卷物，张择端画，大德年中息雨跋。①

　　大田南亩是江户末期著名的狂歌师和剧作家，他的作品以风格洒脱的讽刺时事之作和描写色情的滑稽类作品为多。宽政十一年（1799），他亲见了这本图画。

　　值得注意的是，该本的收藏者名曰"浅草鸟越伊势屋源右卫门"。"浅草鸟越"位于今天东京市台东区。浅草地区在江户时代是繁华的城下町，这里吉原、歌舞伎座聚集，是江户城著名的娱乐中心。"浅草鸟越伊势屋源右卫门"在《一话一言》中出场多次，称呼也作"浅草鸟越里酒家伊势屋源右卫门""伊势屋源右卫门浅草鸟越酒家"等，由此可知，这是一位江户城浅草鸟越一带经营酒水的商人，而"伊势屋"则是其商号。

　　由以上考察可知，早在17世纪中期，通行版本已然传播至日本。而在江户时代，能够收藏或得观通行版本的，多为社会上层人士，其中不乏身份极尊贵者，也多文化精英，但不可忽视的是，至江户时代末期其中亦有富裕的町人。

图4-03 《清明上河图》（狩野探幽摹本） 狩野探幽 纸本设色 尺寸不详 纽约公共图书馆藏

日本仿绘的《清明上河图》

江户时代传入日本的通行版本，远不止前述这些。有趣的是，我们可以找到多例日本画家摹绘通行版本的例子，借此亦能考察通行版本在日本的收藏及观看情况。

曾为筑波山本题记的狩野探幽，就曾摹绘过一本通行版本（图4-03）。该摹本现藏于纽约公共图书馆（New York Public Library），如果将它与筑波山本进行比对，便会发现筑波山本并非它的原本。也就是说，狩野探幽见过的通行版本并非个例。

该摹本卷首狩野探幽仿书"清明上河图"五字后又有其"留书"，由"留书"内容可知：宽文五年（1665）七月十九日，狩野探幽是根据"加贺守"送来的《清明上河图》绘制的这一摹本。[②] "加贺守"即加贺藩四代藩主前田纲纪（1643—1724）。加贺藩是江户时代最大、最富庶的藩，有"加贺百万石之称"，虽是外样大名，但与德川家有着深厚的姻亲关系，具有准亲藩的地位和待遇。加贺藩历代藩主都得以拜领将军偏讳，前田纲纪名字中的"纲"字来自四代将军德川家纲。前田纲纪是江户时代前期有名的明君，他执掌藩政达80年之久，在其治下加贺藩达到鼎盛。而且，前田纲纪极重文教，斥巨资购买了大量的艺术品，新井白石（1657—1725）曾

② 笔者大致辨认留书内容为："宽文五，七月十九日，加賀守殿より来○○の書付有申遭候。"

① 若林喜三郎『前田纲纪』吉川弘文館, 1986, p1-13。

② 岡山県教育委員會『岡山県の文化財』凸版印刷株式会社, 1981, p176。

③ 笔者大致辨认留书内容为："镇台松山伊予守殿，御献上書き申し〇後言上候。"

赞其为"天下书府"。①

狩野探幽的这一摹本十分简括，似是一种速写，这是因为它并非严格意义上的作品，而是具有著录性质的"缩图"。江户时期的许多画家，同时也扮演被称作"目利"的鉴定师的角色，狩野探幽也不例外。现今留存的许多作品，如前述筑波山本上，就保留有狩野探幽的鉴定意见。通常，在有条件的情况下，狩野探幽在过目书画作品后，会或以水墨或以淡彩对所见书画进行速写，记录下它们的大体面貌。所谓"缩图"，大部分都是这样而来的图画。狩野探幽的这一摹本，大概率便是他为前田纲纪掌眼鉴定后，留存的图像记录。

现藏于妙觉寺的妙觉寺本（图4-04），也是一件"缩图"性质的图画。笔者虽未获得它的完整图像，但从冈山县教育委员会普查其境内文化遗产时拍摄的局部图版②看，它是相当简括的面貌，而且能清晰地看出它摹绘的对象是一本通行版本。妙觉寺本卷首有题签"《清明上河图》，原本在圣福寺，石崎融思所藏"字样，说明这件通行版本收藏于圣福寺内。此外，题签后还附"石崎融思字士斋号凤岭"印记，图前又有"留书"说该图是受"镇台松山伊予守殿"的指示而作③。

圣福寺始建于延宝五年（1677），是继宽永元年（1624）创建的兴福寺、宽永五年（1628）创建的福济寺、宽永六年（1629）创

图04-04 《清明上河图》（妙觉寺本）（局部） 佚名 纸本墨笔 妙觉寺藏

建的崇福寺之后，长崎的第四所唐寺，它与前三者合称"长崎四福寺"。明末清初，为避社会动乱，侨居长崎的中国人日渐增多，这些唐寺便是他们在长崎奉行的支持下，由财力雄厚的商人们集资兴建而成。承应三年即清顺治十一年（1654），福建福清黄檗山万福寺僧人隐元隆琦（1592—1673）受邀前往日本弘法，黄檗宗很快发展成为日本的一大宗派，这些唐寺也过渡为黄檗宗寺院。这些寺院不仅是重要的宗教场所，同时也起到同乡会馆的作用。有限的史料使得我们无法确知这件通行版本来到圣福寺的时间，但可以想见，活动于此地的黄檗宗僧侣、侨居华人、来往商旅，以及时常出入的长崎地方官员中，必定有人能得见这本图画。

妙觉寺本的收藏者石崎融思（1768—1864）是江户时代后期长崎派的著名画家。他于长崎奉行所担任"唐绘目利"一职，工作内容包括：对由中国运来的书画和器物进行鉴定和价值评估，对珍贵的进口货物特别是舶来鸟兽进行图绘写真等。而"留书"中提到的"镇台松山伊予守殿"所指应是松山直义（1738—？），又名松山惣十郎、松山惣右卫门，他从明和五年（1768）起至文化十年（1813）间，长期多次被派驻到长崎勘定所担任会计、审计工作，官至"勘定组头""勘定吟味役"。文化十二年（1815）至文化十四年（1817），松山直义担任长崎地区的最高地方长官——"长崎奉行"，他以77岁高龄赴任之际，被授予从五位下"伊予守"④。所以，妙觉寺本的绘制时间应在文化十二年（1815）以后，大概率在松山直义担任长崎奉行期间。松山直义见到圣福寺所藏之通行版本，便指示画家摹绘，而后该摹本为石崎融思所藏，甚至石崎融思有可能就是这一摹本的作者。

"缩图"的绘制，在日本具有一定的普遍性，不同流派的许多画家都有为数不少的"缩图"存世。这种具有著录性质的图画，一方面是对寓目珍贵作品的记录，另一方面也是以后创作及课徒的图像资源。清末洋务派大臣张荫桓曾出使日本，他的《三洲日记》里有一则使行中得见《清明上河图》的记载：

④ 鈴木康子「一八世紀後期——一九世紀初期の長崎と勘定所：松山惣右衛門（伊予守）直義を中心として」（『長崎学』3号、2019.3），p3—21。

① （清）张荫桓：《三洲日记》，
清光绪刻本，卷四。

十一日戊戌，晴，饭后，霍兰特导观博物院，为日王旧园囿，所储古物甚富。……壁悬《清明上河图》缩临本……①

值得注意的是，张荫桓所见是一件"缩临本"。通常而言，5—8米的长度，常规通行版本只作手卷装裱，并无法"壁悬"于博物院。所以，该本很可能也是一件"缩图"版《清明上河图》。

日本画家对通行版本的仿绘，在"缩图"之外，还有一比一的

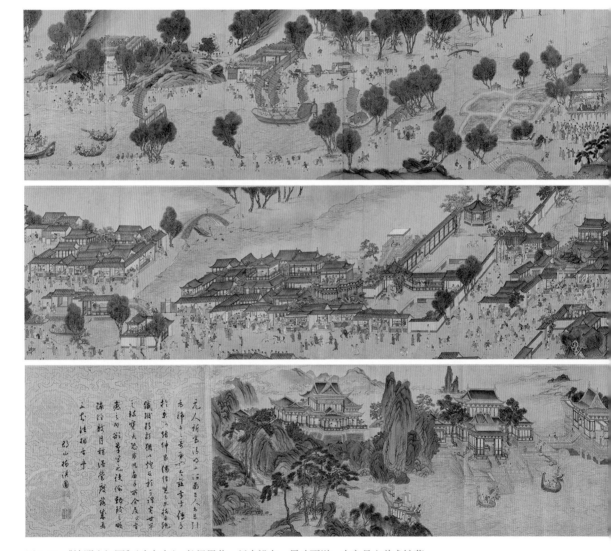

图4-05 《清明上河图》（奈良本） 柳泽里恭 纸本设色 尺寸不详 奈良县立美术馆藏

精致复刻。奈良县立美术馆藏奈良本（图4-05）②，大青绿设色，长度近有8米。其摹绘致精，若非奈良本不同于通行版本常规的绢本质地，是纸本的材质，又所用色彩为日本产颜料，仅从画面来看我们几乎会将其错认作中国画家的手笔。

根据该图箱匣上的题签"《清明上河图》横卷，柳泽里恭摹造"（图4-06），卷后的长跋：

② 感谢奈良县立美术馆及三浦敬任先生提供奈良本详图。

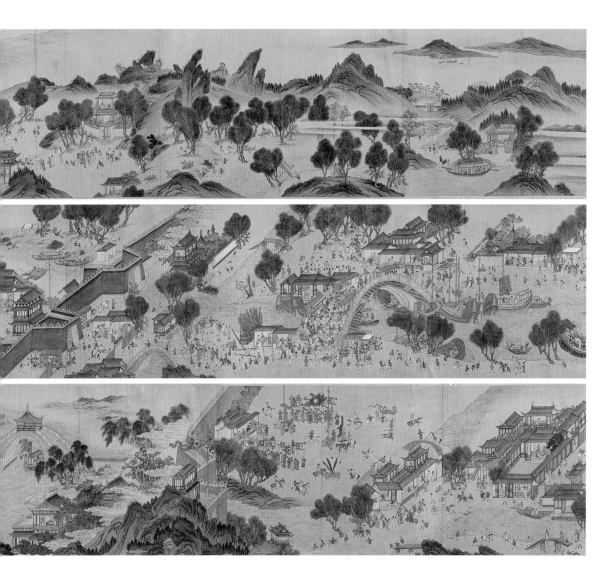

图4-06 奈良本箱匣

① 大槻幹郎『文人画家の譜』ぺりかん社，2001，p202－204。

元人所写《清明上河图》，世人相告引为稀世之奇画也。今兹幸叟传有于京师缙绅家，偶借览之，品格卓绝，纤致精飘，犹以灯取影，可谓实世罕之珍宝矣。恐非凡画手所企及，余有感之，启欲摹写之，徒偷勤致之暇隙，经数月，稍得营度落成焉，不知能相否乎。郡山柳淇园。

以及跋后的印迹"公美""玉桂"，可知该图是江户时代中期著名画家柳泽里恭（1704—1758）的手笔。柳泽里恭，字广美、公美，号竹溪、玉桂、淇园。他极喜中国文化，因此落款常作"柳里恭""柳淇园"，让其看上去有如中文名。①而"淇园"这一名号，一般认为他在40岁之后才开始使用，由此可以推测，这件作品的绘成年代应在延享元年（1744）至宝历八年（1758）间，即18世纪中期。

由"今兹幸叟传有于京师缙绅家，偶借览之"等语可知，柳泽里恭所摹奈良本的原本为"京师缙绅家"所藏，也就是说该通行版本的收藏者是处于社会上层的公卿。事实上，柳泽里恭也有不俗的社会关系及地位，其父曾根保挌（生卒年不详）是五代将军德川纲吉时代的权臣——侧用人柳泽吉保（1659—1714）的"家老"，因此柳泽里恭出生在位于江户神田桥的柳泽吉保邸，并被赐予与主君相同的姓氏"柳泽"。柳泽里恭名字中的"里"字，则拜领自柳泽吉保之子柳泽吉里（1687—1745）。纲吉时代之后，柳泽氏转封大和国郡山藩，柳泽里恭作为有能力的家臣，担任过"寄合众笔头""大寄合"等重要职位，并作为柳泽吉里之子藩主柳泽信鸿（1724—1792）的画师长期活跃。现今日本的美术史写作中，一般将柳泽里恭视作日本南画的宗师之一。

以上有关日本仿绘诸本《清明上河图》的考察，进一步印证在江户时代能够收藏或得见通行版本的大多为社会上层人士。"缩图"也好，一比一的精致复刻也罢，这许多摹本的存在说明：在江户时代流传至日本的通行版本应有一定数量。

那么，这许多通行版本如何来到日本呢？这个问题容易回答，因为从宽永十年（1633）至宽永十六年（1639）间幕府相继发布了五次"锁国令"起，至嘉永六年（1853）"黑船来航"，江户时代的日本经历了二百余年的"锁国"，这期间，长崎几乎是中日间唯一的交流口岸。松浦章就曾指出："可以说，江户时代中日两国的文化交流，是以中国商船驶抵长崎港这种方式维系，并一直持续到幕末。"② 所以，日本二百余年的"锁国"语境下，长崎理应是通行版本东传的路径所在。

江户时代，来往长崎的航船，其所载货物均需严格登记。现藏于内阁文库的《唐蛮货物帐》是彼时唐通事③、兰通词④记载中国和荷兰船只舶来及舶去货品情况，交由长崎奉行⑤携往江户向幕府汇报的系列账簿。其中的《唐船货物改帐》清晰记载了中国航船舶来货品的种类和数量，可惜现存仅有宝永六年（1709）至正德四年（1714）的部分记录。所幸，永积洋子根据荷兰国家档案馆（Nationaal Archief）所藏《荷兰商馆日记》等史料中，荷兰人收集的竞争对手中国人的货品信息，整理而成《唐船输出入品数量一览：1637—1833复原唐船货物改帐·归帆荷物买渡帐》⑥一书，对宽永十四年（1637）至天保四年（1833）间的《唐船货物改帐》进行了大量复原。在以上两种《唐船货物改帐》中，我们可以看到以"绘画""中国绘""挂轴""绘入挂物""大绘画""绘物卷""特上绘画""中国画集""人物画""各种绘画"等名字登记的中国绘画。此外，根据杉本欣久的研究，登记为"中国杂货""杂货"的货品中也可能混杂有中国绘画。⑦可以想象，这些被笼统登记的中国绘画，其中应就有通行版本。

那么，这些由长崎进入日本的通行版本，如何到达藏家手中呢？

实际上，由长崎进入日本的通行版本，一部分很可能是订单商品。《唐船货物改帐》中，一些货品后会有"唐寺用""唐寺三

② ［日］松浦章著、张新艺译：《清代帆船与中日文化交流》，上海科学技术文献出版社，2012年，第2页。

③ 江户时代幕府在长崎、萨摩、琉球等地设置的官方中文翻译。

④ 江户时代幕府在长崎设置的官方荷兰语翻译。

⑤ 江户时代幕府在长崎设置的地方长官，统辖和掌管长崎的民政、贸易、海防等，并有监视诸外国动静及禁止基督教的责任。长崎奉行归老中支配，一般定员两人，一人在长崎驻勤，另一人则在江户工作，每年八、九、十月在长崎换班。

⑥ 永積洋子『唐船輸出入品数量一覧：1637—1833復元唐船貨物改帳·帰帆荷物買渡帳』創文社，1987。

⑦ 杉本欣久「八代将軍·徳川吉宗の時代における中国絵画受容と徂徠学派の絵画観：徳川吉宗·荻生徂徠·本多忠統·服部南郭にみる文化潮流」（『古文化研究：黒川古文化研究所紀要』13号，2014），p43—120。

① 永積洋子『唐船輸出入品数量一覧：1637－1833：復元唐船貨物改帳・帰帆荷物買渡帳』創文社，1987, p179。

② 江户时代幕府在长崎设置的常驻管理地方事务的官员，常由长崎町年寄兼任。

③ 江户时代长崎当地役人中的首领，辅佐长崎奉行，在长崎奉行所执行公务，处理町政、外交、贸易等实务。

④ [日]大庭修：《江户时代中国典籍流播日本之研究》，杭州大学出版社，1998年，第379页。

⑤ 原文："播磨守様（别所常治）ゟ御誂物、河南清明上河之圖、春貳拾番船（南京船）へ申遣候、河南清明上河之圖・青貝之碁笥、此二口六拾五番・六拾九番、此貳艘え申遣候、高木作右衛門ゟ御誂物孔子木者（主力）・四配木主・明嘉制法、五拾九番船へ申遣候、但寸尺覺帳（所見ナシ）ニ記置候。"备注："頭注：奉行别所常治及ビ御用物役高木忠榮ノ誂物ヲ唐船ニ註文ス。"東京大学史料編纂所：『唐通事会所日録四』（『大日本近世史料』東京大学出版会、1962），p87。

⑥ [日]大庭修：《江户时代日中秘话》，北京：中华书局，1997年，第74—75页。

寺用""寺院用赠物"等备注。譬如，安永九年即乾隆四十五年（1780），七番乍浦船舶载有"绘画""5枚"，该记录中就特别备注这些绘画专供"唐寺用"①。前文提及"长崎四福寺"之一的圣福寺就曾收藏通行版本，该版本或即大致由此而来。一些货品后还会有"幕府注文品""将军用""将军献上品""将军献上用"等备注，说明它们是幕府和将军的订件。江户时代设有名为"御用物役"的职位，专门负责在长崎贸易中为幕府和将军采买物资。所以，来自中国的商品，可以说有一条从长崎直达幕府、将军的特殊渠道。前文提及五代将军生母桂昌院所藏的筑波山本，会否也由这条渠道而来？

在更多的一些货品后，还可见"奉行用""奉行注文品""长崎奉行用""代官注文品""代官用""奉行、代官、町年寄用""町年寄用"等备注，说明在幕府和将军之外，长崎奉行、长崎代官②、长崎町年寄③等长崎地方官员也拥有向中国船只订购货品的特权。这些地方官员通常不会自己留用这些舶来品，他们除了也为幕府和将军采买货品外，更多是贵族、大名的代购者及中间人。④作为唐通事工作日记的《唐通事会所日录》，"宝永二年（1705）十月二十九日"条记载：

> 播磨守大人所订购的河南《清明上河》之图，已托春二十番船承办；河南《清明上河》之图、青贝棋子二种，已托六十五番、六十九番船承办。⑤

"播磨守"即别所常治（生卒年不详），他在元禄十五年（1702）至宝永八年（1711）间担任长崎奉行。别所常治委托春二十番船、六十五番船、六十九番船寻找的"河南《清明上河》之图"，很可能即来自哪位大人物的拜托。

有意思的是，根据大庭修的研究⑥，前文提及收藏有通行版本的加贺藩藩主前田纲纪，他就与多位长崎地方官员过从甚密。宝永七年（1710），前田纲纪给久松定持（生卒年不详）去信，信中说：

去年拜托别所常治求购的书籍，长崎街市皆无，故向返航中国船只传达求购之意。知今年仍未舶来，甚憾。望再三拜托，明年务请携来。……此事本应拜托佐久间信就（1646—1725），恐有请托之嫌，故劳烦费心。久松定持、佐久间信就与别所常治一样均为长崎奉行。既然前田纲纪可以拜托他们代购中国书籍，想来求购一件通行版本，应也可行。由正德四年（1714）前田纲纪与高木作右卫门忠荣（1687—1723）的通信中可知，高木作右卫门忠荣曾赠送《崎阳府献江都书目》和"唐纸"给前田纲纪。高木作右卫门忠荣为长崎町年寄，还曾任御用物役、勘定役等职。如果前田纲纪可以通过他获得舶来的"唐纸"，由此渠道获得通行版本，也未可知。

由长崎进入日本的通行版本，如果不是订件，也可能通过"唐物商人"流布至日本各地。唐物商人是专营舶来品买卖的业者，他们的专门店称作"唐物屋"（图4-07）⑦。他们从长崎投标着岸货物，倒卖至各地获利，其中一些经营的正是包括中国书画在内的高级美术品。⑧

⑦ 山本真紗子『唐物屋から美術商へ：京都における美術市場を中心に』晃洋書房，2010，p23、24。

⑧ [日]河添房江：《唐物的文化史》，北京：商务印书馆，2018年，第234—237页。

图4-07 《人伦训蒙图汇》中的唐物屋

这些经营高级美术品的唐物商人，常出入公家、武家、寺院等权贵门庭。金阁寺住持凤林承章（1593—1688）宽永十二年（1635）至宽文八年（1668）间的日记《隔冥记》，生动记录了江户时代初期上流社会的交谊和生活，其中便至少有13位唐物商人活跃。值得注意的是，前文提及曾得见至少两本通行版本的狩野探幽，常常与唐物商人同行。不仅《隔冥记》中记载他们一同拜访金阁寺及出席茶会，现今存世狩野探幽所绘诸多"缩图"上也保留有多位唐物商人的名姓。根据冈佳子的推测，狩野探幽极可能在唐物商人和权贵阶层的往来中扮演了鉴定师抑或掮客的角色。① 所以，狩野探幽得见两本通行版本，是否也出于这样的契机？

江户初期，由于明末清初的战乱，以及清朝为打压和对抗割据台湾地区的郑氏势力而实行的禁海、迁界政策，到港长崎的中国船只数量一度十分有限。在禁令最严时，日本方面为保障生丝、纺织品、砂糖、药材等必需品的舱位，在宽文八年（1668）之后的十数年中禁止了包括挂轴、屏风、画帖等形式的中国绘画，以及其他奢侈消费品的进口。② 因此，江户初期输入日本的中国书画，数量相对较少。而在清朝军队攻克台湾岛，海禁重开之后，输入日本的中国绘画数量则迅速增加。虽然日本方面为防止金银过量流失迅速作出反应，于贞享元年（1684）颁布"贞享令"，于正德五年（1715）颁布"正德新令"，以限制贸易规模，但江户中期以后，输入日本的中国绘画较之江户初期，总体上还是要多上许多。也是在江户中期以后，因为城市商品经济的繁荣和资本主义萌芽的出现，"町人文化"登上历史舞台并得到极大发展，中国书画的收藏也开始向身份不高但经济实力强大的商人群体下沉。井原西鹤（1642—1693）天和二年（1682）所著《好色一代男》中，名叫"濑平"的唐物商人为奉承主人公马屋少爷"世之介"，与他一同前往吉原销金；而井原西鹤元禄四年（1691）所著《世间胸算用》中，亦有唐物商人作陪富商观看劝进能的故事。③ 因此，前述宽政十一年（1799）江户城浅草鸟越一带的酒商"伊势屋源右卫门"，能够收藏通行版本，

① 冈佳子编『寛永文化のネットワーク：『隔冥記』の世界』思文閣出版，1998。

② 杉本欣久「八代将軍・徳川吉宗の時代における中国絵画受容と徂徠学派の絵画観：徳川吉宗・荻生徂徠・本多忠統・服部南郭にみる文化潮流」（『古文化研究：黒川古文化研究所紀要』13号，2014），p43－120。

③ 转引自：［日］河添房江：《唐物的文化史》，北京：商务印书馆，2018年，p234－237页。

不足为怪。

综上种种，长崎贸易是通行版本传入日本的路径所在，这些通行版本或是特权者的订件，也可能通过唐物商人等渠道于日本各地流转。

作为"威信财"的中国绘画

在讨论了这么多之后，我们或还可以提问：通行版本在江户时代的日本，被怎样看待呢？

有着绢本大青绿设色面貌的通行版本，在今天的我们看来是典型的"苏州片"的产品，且其上的伪印、伪跋也往往拙劣而容易分辨。但在江户时代的日本人那里，却并非如此。

前文提及的筑波山本，其卷末有署名"钱塘夏芷制"的印鉴。众所周知，夏芷（生卒年不详）是明代初年的浙派画家。而根据大田南亩《一话一言》的记载，该本卷末还有署名"工部左侍郎掌通政司事容菴艾字"的题跋，并"伯宽""艾字之印"[④]。古原宏伸、板仓圣哲也提及过该段题跋的存在。[⑤]但，所谓"艾字"实际应作"谢宇"，《画史会要》[⑥]《无声诗史》[⑦]《明画录》[⑧]等文献中均记载："谢宇，字伯宽，号容菴，湖广衡阳人，自幼聪颖，宣德中钦选司礼监……累进仕工部左侍郎掌通政司事，山水花鸟皆入妙境。"这是一位活跃于宣德年间的人物。前文已有论证，通行版本至早出现于明中期嘉靖年间，因此无论是夏芷还是谢宇，均不可能与其发生关系。尽管筑波山本有着种种破绽，狩野探幽和林罗山这样的文化精英还是将它视作珍品，并给出了"莫疑焉"的鉴定意见。

东博本卷后，有署名"李东阳""文衡山""王雅宜""吴匏庵"等诸名匠题跋，其中署名李东阳的跋语，内容与宋本后李东阳弘治四年（1491）的跋语相同；署名文徵明的跋语，实际是宋本后张著跋语的变形。浅野长祚《漱芳阁书画记》所记本后，则有署名"长洲文徵明""三桥文彭""太原王应龙""五湖居士陆师

④ "末二：七引ノ文アリ。文中二，示夏廷芳所臨清明上河图，此図ヲ見テ病ナ癒ルルコトアリ。容菴先生病二臥シテ清鑑子来リ問フ問答ノ文也。歲在己未夏五月之望工部左侍郎掌通政司事容菴艾字撰并書。〔伯寬〕〔艾字之印〕"大田南畝、浜田義一郎『大田南畝全集・第十五卷』岩波書店，1985，p316。

⑤ 古原宏伸「清明上河図－上」（『國華』955 号、1973.2），p5—15，古原宏伸「清明上河図－下」（『國華』956 号、1973.3），p27—44。[日]板仓圣哲：《〈清明上河图〉在东亚的传播：以赵浙画（林原美术馆藏）为中心》，载邱士华等：《伪好物：16 至 18 世纪苏州片及其影响》，台北故宫博物院，2018 年，第 410—430 页。但，筑波山神社为笔者提供的图版中并无该内容，不知是该段题跋遗失，还是仅因没有拍摄图版之故。

⑥ （明）朱谋垔：《画史会要》，清文渊阁四库全书本，卷四。

⑦ （清）姜绍书：《无声诗史》，清康熙观妙斋刻本，卷六。

⑧ （清）徐沁：《明画录》，清读书斋丛书本，卷二。

① 壺井義正『関西大学東西学術研究所資料集刊8：漱芳閣書畫記』関西大学東西学術研究所，1973，p253－259。

② 池内敏『絶海の碩学：近世日朝外交史研究』名古屋大学出版会，2017，p186－187。

③ 朝鲜派遣译官使的次数，学界亦有54次之说，本书采用池内敏、大场生与等学者58次的统计。池内敏「訳官使考」（『名古屋大学文学部研究論集』史学62、2016），p125－147。大場生与「近世日朝関係における譯官使」（慶應義塾大学日本史学修士論文，1995），p1－10。

④ 池内敏「十八世紀対馬における日朝交流：享保十九年訳官使の事例」（『名古屋大学文学部研究論集』史学63、2017），p89－115。

道"的跋语①，其中署名文徵明的跋语，内容与宋本后李东阳正德十年（1515）的题跋几乎一致。前文已有述及，这些均是通行版本后常见的套路。尽管如此，伊藤东涯还是以这些题跋为依据，作出了"此其原本"的判断。而浅野长祚在引经据典地考证了一番之后，得出《清明上河图》非南宋所画的结论，但却并未发现自己的藏本是为赝本。

从前文伊藤东涯题跋中"岂不永世之伟宝乎"，柳泽里恭自跋中"世人相告引为稀世之奇画也""可谓实世罕之珍宝矣"的描述来看，在中国作为"苏州片"质量并不上乘的通行版本，在大洋彼岸却是稀有、珍贵的存在。

但通行版本之于江户时代日本的意义，仅仅只是稀有和珍贵吗？对此，我们或还可以通过对马府中藩藩厅内的一幅图画进行探讨。根据池内敏的研究，大韩民国国史编撰委员会收藏的"对马宗家文书"中，许多年份的记录里，譬如元禄六年（1693）、正德三年（1713）、享保二年（1717）、享保十一年（1726）、明和五年（1768），对马府中藩藩厅内，名为"御广间"的房间里上席搁架处，均摆放有一本"卷轴《清明上河图》"。②该"卷轴《清明上河图》"当然不是宋本，其大概率应是通行版本无疑。因保存至今的记录并不完全，甚至颇为零散，我们并无法确知该通行版本何时开始，以及是否一直被摆放在此处。但基本可以肯定的是，它并不是临时性的陈列。

对马府中藩是江户时代统治对马岛及附属区域的藩，石高10万，藩主为宗氏。御广间作为藩厅内最大、规格最高的房间，是对马藩政的重要空间——藩主继任、接待幕府官员等重要事务，均在该空间内开展。另一方面，御广间也是日朝外交的重要空间——对马岛位于朝鲜海峡中部，距离朝鲜半岛仅49.5千米，凭借这样的地缘，对马府中藩长期垄断着日朝间的外交实务。万历朝鲜之役（朝鲜方面称"壬辰之役"，日本方面称"文禄庆长之役"）后，对马府中藩极力促成了朝日间的修好与邦交正常化。江户时代，朝鲜共

向日本派遣了12次"通信使"谒见幕府将军，使团赴日的首站即是对马岛，甚至第12次还直接以"易地通信"的形式，在对马岛而非江户举行交换国书等仪式。此外，朝鲜还以致意对马府中藩的名义，派遣过58次"译官使"（朝鲜方面称"问慰行"）[③]。译官使接待的各个环节均需得到幕府的首肯，且由幕府委派的以酊庵僧人全程监督[④]，因此，译官使行虽是以致意对马府中藩的名义，但实际与通信使行一样，也是国与国之间严肃的外交活动。无论是接待通信使时的"传赐物书契仪""关白宴礼"[⑤]，还是接待译官使时的"茶礼"[⑥]"中宴席"[⑦]，日朝间于对马岛上最为重要的礼仪活动都在藩厅内的御广间中完成[⑧]。而且在这些礼仪活动中，能够进入到御广间里的，日本方面为藩主、家老，以及代表幕府将军的以酊庵僧人，而朝鲜方面只有为数数百人的使团中最为尊贵的正使、副使和书状官（后期也称从事官）三位[⑨]。在这样一个空间里，摆放一本来自中国的"卷轴《清明上河图》"，不禁令人深思。

在当下的日本，很难想象行政和外交这样重要的空间里，会陈设来自中国的作品。但在前近代的日本，这一切却并非不可思议，甚至是理所当然。早在7至9世纪时，由遣隋使、遣唐使带回的中国物品——日本方面雅称作"唐物"[⑩]，即被天皇及贵族陈设于居所中。根据河添房江的研究，圣武天皇（701—756，724—749在位）接待新罗国使者的场合中，以及嵯峨天皇（786—842，809—823在位）接待渤海国使者的宴会上，均摆放着现今收藏于正仓院内的"唐古人屏风""唐女形屏风"，以及其他精致唐物。[⑪]而在14至16世纪时，室町幕府建立起丰富的唐物收藏，尤以宋元画为最。根据岛尾新的研究，以大量唐物装点起的"会所"，不仅是接待行幸的天皇、款待参拜的大名的重要政治空间，而且也是足利义满（1358—1408，1368—1394在位）、足利义政（1436—1490，1449—1473在位）等幕府将军会见朝鲜及琉球使者的重要外交场所。[⑫]所以，对马府中藩藩厅御广间中出现来自中国的作品，并非无例可循。

⑤ 关白宴礼的核心内容是：对马府中藩藩主代幕府将军款待三使。"三使臣将赴岛主宴。奉行以宴礼仪节。……非岛主家私馈。乃以关白命令。"[韩]申维翰：《青泉集》，"青泉先生续集"卷之三，"海槎东游录"第一；[韩]民族文化推进会：《韩国文集丛刊·200》，首尔：民族文化推进会，1997年，第437页。

⑥ 茶礼的核心内容是：朝鲜正使、副使向对马府中藩藩主呈送朝鲜礼曹书信，并口头传达朝鲜政府的贺词，其后双方一起享受美酒佳肴，并作交谈。

⑦ 中宴席的核心内容是：就此前双方提前通过书面形式告知的需要交涉的事项进行答复，其后双方一起享受美酒佳肴。中宴席上还常有歌舞及能乐表演等。

⑧ 池内敏「十八世纪对马における日朝交流：享保十九年訳官使の事例」（『名古屋大学文学部研究論集』史学63、2017），p89—115。

⑨ 池内敏「訳官使考」（『名古屋大学文学部研究論集』史学62、2016），p125—147。

⑩ "唐物"一词最早见于《日本后纪》，最初指的是从唐朝输入日本的物品，后来泛指由中国而来的舶来品，甚至近代西方输入的洋货。[日]河添房江：《唐物的文化史》，北京：商务印书馆，2018年，第3页。

⑪ [日]河添房江：《唐物的文化史》，北京：商务印书馆，2018年，第56—57页。

⑫ 岛尾新「会所と唐物：室町时代前期の権力表象装置とその機能」（『中世の文化と場』东京大学出版会＜シリーズ 都市·建築·歴史＞4、2006），p148。

① 康昊：《唐舶来珍 丰盈和国："唐物"对古代日本的影响》，载《历史评论》，2021年第5期，第94—99页。

在这些场景中，唐物事实上是一种建构和彰显自身政治和文化权威的工具。唐物的拥有，即意味着政治上的优势和文化中的高明。① 对马府中藩藩厅内的这件通行版本，并不仅是稀有而珍贵的装饰物，套用日本文化人类学界的一个语汇——它还是"威信财"（ prestige goods ）。

值得注意的是，作为唐物承担"威信财"功能的，在遣隋使、遣唐使时代是精美的工艺品，在室町时代是宋元画，而在江户时代它们可能仅仅只是"苏州片"一类民间作伪批量生产的质量并不上乘的产品。

小结

本章的讨论证实，从17世纪中期开始，一定数量的通行版本已然传播至日本。在江户时代的日本，通行版本的收藏者多居于社会上层，当然也有富裕的町人。长崎贸易是通行版本东传日本的路径所在，一些通行版本可能是特权者的订件，而另一些则通过唐物商人流布至日本各地。通行版本于江户时代的日本人而言，不仅是稀有而珍贵的舶来品，在一些场域中，它还是展示权力权威、彰显文化高明的"威信财"。

作为"苏州片"，产品质量并不上乘的通行版本，凭借数量优势而获得的强大传播力，使得它们较之那些真正的名家名作，更容易也更多地到达大洋彼岸，从而在锁国时代的日本，部分承担起日本人对中国美术的认知和想象。

第五章

18 世纪朝鲜文献中的《清明上河图》

18世纪朝鲜文献中有多条有关《清明上河图》的记载。本章借此探讨通行版本东传朝鲜的事实及路径，并在18世纪东亚特殊的文化语境下，思考《清明上河图》对于朝鲜知识阶层的意义。

朝鲜的《清明上河图》鉴藏

活跃于18世纪上半叶的朝鲜文人赵荣祐（1686-1761）[①]，他的文集《观我斋稿》中，收录有一则关于《清明上河图》的题跋：

> 《清明上河图》跋：右皇明仇十洲画也，所谓"清明上河"者，不知为何事，而或曰河即汴河。按《大明一统志》：汴河源出荥阳县大周山，东经开封府城内合蔡河，名通济渠，隋炀帝所凿也。开封是汴京，天下第一大都会也。又按周邦彦《汴都赋》曰：惟彼汴水贯城为渠，又曰跨越虹梁以除病涉。今见图，河水贯城而出，清明必大开市于河桥之上，水陆商贾行旅赏之，徒咸聚焉。其人物繁华有如此者矣。图凡三节：前一节远近赴市之状；后一节城中市楼观之状；中一节即河桥开市之盛也。……是岂画，苟然哉，可见中华风俗之所存矣。昔范宣之见戴安道所作《南都赋图》知其文物制度皆有所据，跃然而起，曰画之有益如是。夫余于兹图亦云。

① 赵荣祐，本贯咸安赵氏，字甫宗，号观我斋，官至县监。画家，工人物、风俗画。父亲赵楷，官郡守。赵荣祐与郑敾、李秉渊相交游。

① 该题跋颇长，因篇幅所限，此为节选。[韩]赵荣祐：《观我斋稿》，卷三；[韩]民族文化推进会：《韩国文集丛刊·67》，首尔：民族文化推进会，1997年，第282页。

② 李秉渊，本贯韩山李氏，字一源，号槎川，官至三陟府使。诗人、收藏家。祖父李商雨，官郡守；父亲李浃，官都正。李秉渊是金昌翕的弟子，与郑敾、赵荣祐相交游。

③ [韩]洪乐纯：《槎川诗抄跋》，载[韩]李秉渊：《槎川诗抄》，"槎川诗抄跋"；《韩国文集丛刊·57》，首尔：民族文化推进会，1997年，第278页。

④ [韩]李夏坤：《头陀草》，册十八，"杂著"，"题一源烂芳焦光帖"；[韩]民族文化推进会：《韩国文集丛刊·191》，首尔：民族文化推进会，1997年，第562页。

⑤ 朴趾源，本贯潘南朴氏，字仲美，号燕岩，官至襄阳府使。诗人、散文家、小说家。祖父朴弼均，官参判，封章简公；叔祖朴弼成，孝宗驸马，封锦平尉；父亲朴师愈，早逝；三从朴明源，英祖驸马，封锦城尉。朴趾源是李亮天的学生，与洪大容交好，是李德懋、李书九、柳得恭和朴齐家的老师。

图，李童山所藏也，余病中无所聊遣，借而阅之，遂略记其数而归之。甲申元月日甫宗记。①

从题跋中"图，李童山所藏也，余病中无所聊遣，借而阅之，遂略记其数而归之。甲申元月日甫宗记"可知，这本《清明上河图》是李秉渊（1671—1751）②的家藏，朝鲜肃宗三十年即清康熙四十三年（1704），赵荣祐向好友李秉渊借阅这幅图画，观后留下了这段文字。

这本《清明上河图》的收藏者李秉渊和鉴赏者赵荣祐，都是朝鲜肃宗（1661—1720，1674—1720在位）、景宗（1688—1724，1720—1724在位）时代文人圈层中颇有影响力的人物。李秉渊诗歌造诣独步一时，"虽妇人孺子，亦知有槎川翁"③。他的书画收藏也具相当规模，有着"何减于赵明诚、沈启南、王履吉辈"④的美誉。赵荣祐则是驰名全国的画家，与郑敾（1676—1759）、沈师正（1707—1769）并称"三斋"。虽然李秉渊和赵荣祐本身并没有很高的官职，但他们与当时朝廷的当权派——"老论派"有着紧密的关系。他们与老论派的核心"安东金氏"家族，同居白岳山（今首尔北岳山）下，频繁往来。李秉渊的老师金昌翕（1653—1722），即是"安东金氏"家族的核心成员。赵荣祐的老师李喜朝（1655—1724）、岳父李贺朝（生卒年不详）、兄长赵荣福（生卒年不详）也都是老论派的重要成员。

稍晚于赵荣祐的文人朴趾源（1737—1805）⑤，他的文集《燕岩集》中，保留了四则关于《清明上河图》的跋语：

《清明上河图》跋：都邑富盛，莫如汴宋，时节繁华，莫如清明，画品之最纤妙者，莫如仇英。为此轴当费十年功夫。除此轴，计吾所观已七本。十洲自十五丁年始此，当寿九十五，双眸能不眊昏翳花，为秋豪争纤否？街行术敞，依依如梦，豆人芥马，渺渺可唤，最是躯鹅，生动有意。

观斋所藏《清明上河图》跋：此轴，乃尚古金氏所藏，以为仇十洲真迹，誓以殉。他日斧堂金氏既病，复为观斋徐氏所蓄。当属妙品。虽使细心人十回玩绎，每复开轴，辄得所遗，切勿久玩，颇惧眼眚。金氏精赏鉴古董书画，遇所妙绝，辄竭家资，卖田宅以继之，以故域中宝玩尽归金氏，家日益贫，既老则曰：吾已眼暗矣，平生供眼者，可以供口已。然所售值不过十之二三，齿已豁，所谓供口者，皆膏汁磨屑，可恨可恨。

　　日修斋所藏《清明上河图》跋：汴京京盛时，为四十万户。崇祯末，周王守汴，闯将罗汝才，号曹操者，三次来围，而货宝山积，士女海沸，资粮器械，无不取诸城中而用之，故汴最久陷。方其受围久，粮尽人相食，麦升可值银千百，人参、白术、茯苓诸药物既食尽，则水中红虫，粪窖蛴螬，皆货以宝玉，而不可得。及河决城末，一夜之间遂成泽国，而周府八面阁黄金胡卢，才见其头。吾每玩此图，想当日之繁华，而其复殿、周廊、层台、叠榭，未尝不抚心于周府之金胡卢。

　　湛轩所藏《清明上河图》跋：吾为跋此图亦已多矣。皆称仇英十洲，孰为真迹？孰为赝本？吴儿狡绘，东俗眯牝，宜乎？其此轴之多东渡鸭水也，书何必钟王颜柳，画何必顾陆阎吴，鼎彝何必宣德五金，求其真迹故诈伪百出，愈似而愈假。隆福之寺，玉河之桥，有自卖其手笔书画，当略辨雅俗，收而有之；炉则虽乾隆年制，即取型范古怪敦厚者，庶不为燕市之一笑。⑥

　　四则跋语中，除第一则没有说明收藏者外，另外三则均注明收藏者名号。根据第二则跋语中"此轴，乃尚古金氏所藏……复为观斋徐氏所蓄"等语可知，这本《清明上河图》先归属金光遂（1696—？）⑦，后又为徐常修（1735—1793）⑧所得。又由第三则跋语中"日修斋所藏……"，第四则跋语中"湛轩所藏……"可知，另两本《清明上河图》的主人分别为朴明源（1725—1790）⑨和洪大容（1731—1783）⑩。

　　这里，几位《清明上河图》的收藏者金光遂、徐常修、朴明

⑥ [韩]朴趾源：《燕岩集》，别集，卷之七，"钟北小选"，"题跋"；[韩]民族文化推进会：《韩国文集丛刊·252》，首尔：民族文化推进会，1997年，第114—115页。

⑦ 金光遂，本贯尚州金氏，字成仲，号尚古堂，不仕。书画、古籍收藏家。父亲金东弼，官吏曹判书。

⑧ 徐常修，本贯不详，字汝五、佰吾、旂公，号观轩，官至广兴仓奉事。

⑨ 朴明源，本贯潘南朴氏，字晦甫，号晚葆亭，英祖驸马，封锦城尉，官至绥禄大夫。书法家。祖父朴弼成，孝宗驸马，封锦平尉。朴明源为朴趾源的堂兄。

⑩ 洪大容，本贯南阳洪氏，字德保，号湛轩，官至荣川郡守。哲学家和自然科学家。曾祖父洪潚，官参判；祖父洪龙祚，官大司谏；父亲洪栋，官牧使；叔父洪橼，官判中枢府事。洪大容与朴趾源交好。

① [韩] 朴趾源:《燕岩集》, 卷三, "孔雀馆文稿·说", "笔洗说"; [韩] 民族文化推进会:《韩国文集丛刊·252》, 首尔: 民族文化推进会, 1997年, 第70页。

源、洪大容，以及鉴赏者朴趾源，他们也都是李氏朝鲜后期的著名人物。其中，金光遂的时代较早，主要活跃于朝鲜肃宗、景宗时代。金光遂较前文提到的李秉渊、赵荣祐年少些许，与他们有一定往来。金光遂的书画收藏之名更胜于李秉渊，他的兄长金光国（1685—？）同样因富有收藏而名重一时。此外，金光遂虽然没有做官，但是他出身名门，父亲金东弼（1678—1737）为朝廷权臣。

另外几人，徐常修、朴明源、洪大容和朴趾源的时代略晚，其活动大约在朝鲜英祖（1694—1776，1724—1776在位）时期。徐常修精于收藏，朴趾源曾评价："盖金氏（金光遂）有开创之功。而汝五（徐常修）有透妙之识。"①朴明源、朴趾源为堂兄弟，他们的家族有着显赫的历史和声势。朴明源书法极佳，宫中每有大事，便任"金玉宝册铭旌书官"，他本人深受英祖的器重，被封锦城尉娶和平翁主。朴趾源诗歌、散文、小说俱佳，其小说《两班传》《许生传》等于朝鲜文学史上有着重要意义。洪大容则是擅长哲学和自然科学的著名学者，他的家族也有一定影响力。

徐常修、朴明源、洪大容和朴趾源四人彼此相交甚厚。洪大容和朴趾源是当时先进学术门派"北学派"的核心人物。徐常修和朴明源也持"北学派"观点。这一学派的成员还包含有"汉学四家"之称的李德懋（1741—1793）、李书九（1754—1825）、柳得

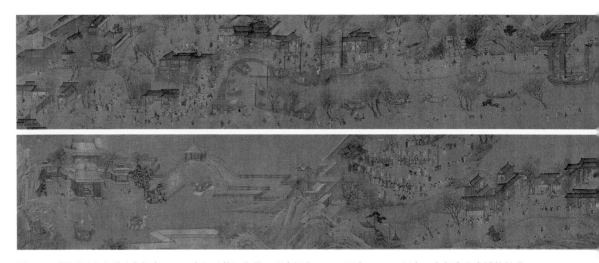

图5-01 《清明上河图》（大都会11.170本）（传）仇英 绢本设色 29.2厘米×645.2厘米 大都会艺术博物馆藏

恭（1748—1807）和朴齐家（1750—1805）等人。北学派提倡实学，主张向清朝学习，在朝鲜英祖以及后来的正祖（1752—1800，1776—1880在位）时代领一时风气所向。

综上而言，不论在赵荣祐所活跃的朝鲜肃宗、景宗时代，还是在朴趾源所处的英祖、正祖时期，《清明上河图》已然都在朝鲜文人们的书画收藏中占有着一席之地。且从前文朴趾源跋语中"除此轴，计吾所观已七本""吾为跋此图亦已多矣"等语可知，18世纪收藏于朝鲜的《清明上河图》，绝不止以上记载的这几本。值得注意的是，18世纪朝鲜的《清明上河图》的收藏者和鉴赏者，几乎全部出身两班，他们各有所擅，都是当时社会颇有文化影响力的人物。这其中还包括李秉渊、金光遂和徐常修这样当时最具声誉的鉴藏大家，可见《清明上河图》所进入的，是朝鲜上层社会收藏圈层的核心。

朝鲜文人们所藏所见的这些《清明上河图》，当然不会是宋本。从跋语中"右皇明仇十洲画也""画品之最纤妙者，莫如仇英""以为仇十洲真迹""吾为跋此图亦已多矣，皆称仇英十洲"等语，可知其多为"仇英"款。又跋语中"其此轴之多东渡鸭水也""吴儿狡绘"等语，则将这些作品的来源明确指向中国。因此，18世纪时进入朝鲜上层社会收藏圈层中的这些《清明上河图》，应大概率是通行版本无疑。（图5-01）

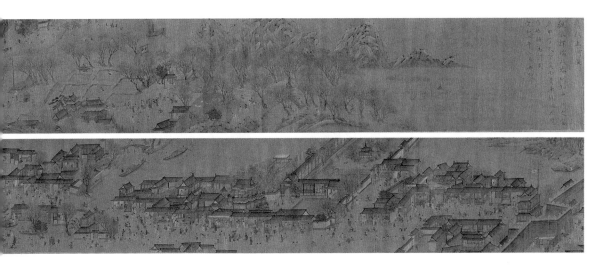

燕行使者与东传路径

那么，这些通行版本是如何来到朝鲜的呢？

关于这一点，考诸几位收藏者的身份及生平，便可推测一二。18世纪，正值清朝康乾盛世，朝鲜往清朝派诸使者，称"燕行使"（图5-02）。而前文提及所有这些朝鲜的通行版本收藏者——李秉渊、金光遂、徐常修、朴明源以及洪大容——他们或本身即有燕行经历，或有较多机会接触到燕行使者。

李秉渊和金光遂所在的时代，"老论派"当权，访问清廷这样的外交大事，自然也由"老论派"把握。李秉渊的师父金昌翕是"老论派"的核心人物，其父金寿恒（？—1689）分别于朝鲜孝宗十年即顺治十年（1653）和朝鲜显宗十四年即康熙十二年（1673）两次赴清；叔父金锡胄（1634—1684）也于朝鲜肃宗八年即康熙二十一年（1682）出使中国；长兄金昌集（1648—1722）、四弟金昌业（1658—1721）更在肃宗三十八年即康熙五十一年（1712）一

① 金寿恒、金锡胄、金昌集来华时间，参见杨雨蕾：《十六至十九世纪初中韩文化交流研究：以朝鲜赴京使臣为中心》，复旦大学历史地理研究中心博士论文，2005年，第165、168、170、174页。金昌业来华情况，参见[韩]金昌业：《老稼斋燕行日记》；[韩]林基中：《燕行录全集·31》《燕行录全集·32》，首尔：东国大学校韩国文学研究所，1981年。

② 杨雨蕾：《十六至十九世纪初中韩文化交流研究：以朝鲜赴京使臣为中心》，复旦大学历史地理研究中心博士论文，2005年，第175页。

③ "门徒金益谦尝携公所手抄一卷入燕。"[韩]洪乐纯：《槎川诗抄跋》，载[韩]李秉渊：《槎川诗抄》，"槎川诗抄跋"；《韩国文集丛刊·57》，首尔：民族文化推进会，1997年，第278页。"李槎川秉渊尝因赴燕使臣之行，录其诗一卷，付之译官，使示海内具眼者，得其批评而还。"[韩]赵德润：《樗湖随录》；蔡美花、赵季：《韩国诗话全编校注·5》，北京：人民文学出版社，2012年，第4125—4126页。

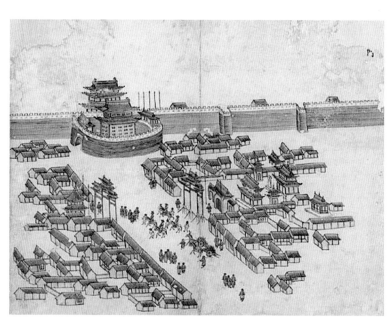

图5-02 《燕行图·朝阳门》 佚名 纸本设色 尺寸不详 崇实大学韩国基督教博物馆藏

起来华。[①] 李秉渊的挚友赵荣祏，他的兄长赵荣福（1672—1728）作为"老论派"的重要成员，也曾于肃宗四十六年即康熙五十八年（1719）出使过清廷。[②] 此外，许多李朝文献中都有李秉渊曾托付燕行译官，将自己的诗作带往中国求取批评意见的记载。[③] 想来，同理，托付燕行使带回一些画作，应也可行。而金光遂，他与李秉渊一样与"老论派"的一些人物同处一个交际圈，并且其父金东弼，还曾于英祖五年即雍正七年（1729），以正使身份赴清。[④]

至徐常修、洪大容、朴明源的时代，"北学派"本身就是因多位文人学者访问清朝，于清朝接触了先进文化，从而倡导向清朝学习而建立的。洪大容在英祖四十一年即乾隆三十年（1765），随作为书状官的叔父洪檍（1722—1809）前往清廷[⑤]；朴明源则先后三次以正使的身份访华，其中正祖四年即乾隆四十五年（1780）一次为恭贺乾隆七十寿辰，朴趾源同行。[⑥] 而徐常修作为"北学派"的重要成员，他的朋友圈中有朴明源、洪大容、朴趾源、柳得恭[⑦]、李德懋[⑧]等太多有燕行经历的人士。

所以可以肯定的是，燕行使是通行版本东传的路径所在。

不过，由此又有一个新的疑问：通行版本于16世纪后半叶，即明代中后期，既已颇成气候。万历年间"京师杂卖铺"已然可以轻松地买到这些图画。[⑨] 明朝时，一直对明"至诚事大"的朝鲜，每年亦派诸多批使者前往中国，称"朝天使"。那么，18世纪以前，朝鲜文献中为何却不见通行版本东传的记载呢？

事实上，18世纪之前，明朝万历年间，确有通行版本曾经来到过朝鲜。赵浙本后有明代万世德（1596—1603）的题跋，万世德抄录唐代骆宾王的《帝京篇》于卷末，而后题道："余经理朝鲜……万历己亥夏，六月望日，云中万世德伯修甫，书于王京之拱辰馆。"[⑩]（图5-03）由此可知，万世德展卷题跋之时，他正于当时朝鲜的首都汉阳（今首尔）。也就是说，明万历二十七年（1599）农历六月，赵浙本确在朝鲜境内。

不过，赵浙本虽然入朝，却并没有与朝鲜社会发生关系。因为

④ 杨雨蕾：《十六至十九世纪初中韩文化交流研究：以朝鲜赴京使臣为中心》，复旦大学历史地理研究中心博士论文，2005年，第177页。

⑤ 洪大容访清情况，参见其所著《燕记》。[韩]洪大容：《湛轩书》，外集，"燕记"，[韩]民族文化推进会：《韩国文集丛刊·248》，首尔：民族文化推进会，1997年。

⑥ 朴明源来华时间，参见杨雨蕾：《十六至十九世纪初中韩文化交流研究：以朝鲜赴京使臣为中心》，复旦大学历史地理研究中心博士论文，2005年，第184、185页。朴趾源随行情况，见其所著《热河日记》。[韩]朴趾源：《燕岩集》，卷十二，别集，"热河日记"；[韩]民族文化推进会：《韩国文集丛刊·252》，首尔：民族文化推进会，1997年。

⑦ 柳得恭访华情况，参见[韩]柳得恭：《燕台录》《燕台再游录》；[韩]林基中：《燕行录全集·60》，首尔：东国大学校韩国文学研究所，1981年。

⑧ 李德懋访华情况，参见其所著《入燕记》。[韩]李德懋：《青庄馆全书》，卷六十七，"入燕记"，[韩]民族文化推进会：《韩国文集丛刊·259》，首尔：民族文化推进会，1997年。

⑨ (明) 李日华：《紫桃轩又缀》，清光绪刻本，卷二。

⑩ 感谢日本冈山市林原美术馆提供赵浙本全卷详图。

明际，明朝之于朝鲜是"父母之国""君上之国"，明朝官员于朝鲜往往高高在上，所以赵浙本的所有者万世德与朝鲜君臣间，几乎不存在轻松私人的书画交流和赏鉴活动。而且万世德作为万历朝鲜之役后留守朝鲜的明军主将，依职责和军纪也没有太多机会与朝鲜人因私往来。[1] 赵浙本卷后，万世德跋语外，还有清代诸家的题跋[2]，这说明万历二十八年（1600），万世德率驻军返回明朝，赵浙本极可能也随同归还。虽然于时空上赵浙本确曾游历朝鲜，但终究它还是一本中国私家收藏系统中的通行版本。

明清两代，朝廷对待朝鲜使臣，展现出不同的态度和政策。明代，尽管朝鲜在政治和文化心态上极度臣服和安分，但朝廷对朝天使的防禁却一直没有松懈，甚至还几度加强。朝天使被安排居住的玉河馆等居处设有严格的门禁，不得随意出入。朝天使在北京期间，除了例行的官方礼仪活动外，原则上"五日一出"，事实上总共只有两次出行机会，并且仅有的两次机会一般也例行安排至天坛、孔庙等地，其间还有明朝官员随同监视。[3] 在这样的情境下，尽管通行版本已经有售于"京师杂卖铺"，但朝鲜使者们与它们却是完全隔绝的。

清朝的情况则全然不同，清初顺治及康熙前期时对燕行使的防禁还严，三藩之乱中朝鲜没有乘机起兵，其后清朝便对其展现出越来越多的怀柔和德化，对燕行使在京的活动也逐渐不加约束。从使者们的燕行著述看，康熙后期起，他们已经可以在官员的陪同下，较为自由地于京城内外游观。肃宗三十八年即康熙五十一年（1712），随同兄长金昌集访清的金昌业，在游览天坛附近的斗姥宫

① 李朝文献中，关于万世德，除了官方记述的他的武功武略外，目前尚未找到朝鲜人与之私交的记载。

② 根据赵浙本全卷详图，赵浙本卷后还有王士禛、翁方纲、桂馥、高凤翰、王德昌、吴人骥等人题跋。前文已论证赵浙本于清代曾在山东境内流转。

③ 关于明代朝廷对朝鲜使臣严格的防禁政策，参见刘晶：《明代玉河馆门禁及相关问题考述》，载《安徽史学》，2012年第5期，第22—28页。

图5-03　赵浙本卷后万世德书《帝京篇》及跋

时，就巧遇了一本通行版本：

> 癸巳，正月十九日，丁酉。才过先农坛。望见西边有一
> 庙。……庙名斗姥宫。守者取出沈香、棋盒、花桐、笔筒、螺壳、
> 海沤石、星星石示之。……又出书画，画：《山精木魅图》一轴、《清
> 明上河图》一轴。书：赵子昂笔一轴。米芾天马歌一轴也。此皆御
> 物。以皇帝所尝来往。故位置如此也。[④]

而至于乾隆年间，燕行使者们受到更多的宽待，更有机会自由
地从事私人活动。另一方面，也正是在乾隆时，琉璃厂等书画古玩
市场发展起来，"渐成喧市"，"凡古董、书肆、字画、碑帖、南纸
各肆，皆糜集于是"[⑤]。可考地，对应乾隆朝，至少有15种燕行文
献记载了琉璃厂及其相关情况。[⑥]此时琉璃厂等书画古玩市场，已
然成为燕行使者们获取图书、书画以及其他珍玩最主要的途径。前
文提及有着通行版本收藏和鉴赏经历的洪大容以及朴趾源，他们的
著作《湛轩书》《燕岩集》都佐证了他们到访琉璃厂搜买图书、书
画的事实。[⑦]除琉璃厂外，隆福寺一带也有燕行使者购买书画作品
的记载。[⑧]

也因清廷对燕行使相对宽松的态度，他们有机会与清朝的官员
和文人建立私交，由此文化上的交流和往来也从官方层面向私人领
域拓展，其中，书画鉴藏观方面的交流与影响，或也不可忽略。

综上种种，"苏州片"等作坊生产、北京有售的通行版本，因
18世纪的中朝关系新象，由燕行使者们带往朝鲜，成为朝鲜文人
们的收藏。

承载中华文明的重要图像

细细重读前文中赵荣祐、朴趾源的题跋，便会发现这些朝鲜文
人，就好像明清时期的中国文人一般，是了然《清明上河图》的相

④ [韩]金昌业：《老稼斋燕行
日记》，卷四；[韩]林基中：
《燕行录全集·32》，首尔：
东国大学校韩国文学研究所，
1981年，第300页。

⑤ 孙殿起：《琉璃厂小志》，北
京古籍出版社，1982年，第
34页。

⑥ 杨雨蕾：《朝鲜燕行录所记的
北京琉璃厂》，载《中国典籍
与文化》，2004年第4期，第
55—63页。

⑦ [韩]洪大容：《湛轩书》，外
集"燕记"，卷九，"隆福寺"，
[韩]民族文化推进会：《韩国
文集丛刊·248》，首尔：民
族文化推进会，1997年，第
294页。[韩]朴趾源：《燕岩
集》，卷十二，别集，"热河
日记"，"关内程史"；[韩]民
族文化推进会：《韩国文集丛
刊·252》，首尔：民族文化
推进会，1997年，第189页。

⑧ [韩]洪大容：《湛轩书》，外
集"燕记"，卷九，"隆福寺"，
[韩]民族文化推进会：《韩国
文集丛刊·248》，首尔：民
族文化推进会，1997年，第
293页。

关典故的。他们的题跋中都不约而同地提到了宋都汴梁。赵荣祐在跋语中引经据典地介绍了一番："汴河源出荥阳县大周山，东经开封府城内合蔡河，名通济渠，隋炀帝所凿也。开封是汴京，天下第一大都会也……"朴趾源的跋文中也有"都邑富盛，莫如汴宋，时节繁华，莫如清明"的句子。而在铺垫了《清明上河图》相关典故的描述之后，题跋中油然而起的是一种"伤故国"的感慨。所谓"吾每玩此图，想当日之繁华，而其复殿、周廊、层台、叠榭，未尝不抚心于周府之金胡卢"。

通常而言，文人笔下"伤故国"常高发于朝代更迭之时。身处新朝而感怀旧国的遗民们睹物往往是要思情的。然而，始建于14世纪末的李氏朝鲜王朝，此时已历三百余年，政权稳固。那么，朝鲜人目睹通行版本之后的故国之伤，又源自何处呢？

这一切还要从明清易代以后，18世纪朝鲜人的立场说起。

李氏朝鲜，从建国之初便作为明朝的属国而存在，在万历朝鲜之役中又因明朝而得以再造。因此，在意识和情感上，朝鲜君臣都对明朝有着广泛的认同。他们将自己视作明朝的子民，将自己的国家视作大明帝国的一部分，更在文化上将自己的文化与大明王朝所象征的中华文化紧密联系在一起。朝鲜人对明朝的认同，深刻如是，以至于明清易代对于他们而言犹如"亲见天地之崩裂"[1]一般。在被迫尊奉清朝之后，朝鲜国内亦还使用崇祯年号，抑或以甲子纪年。

哪怕进入18世纪，面对康乾盛世中日益稳固和繁荣的清朝，朝鲜对明清易代依然久久难以释怀。就在赵荣祐题李秉渊所藏通行版本的朝鲜肃宗三十年即康熙四十三年（1704），朝鲜官方还举行了祭祀，祭奠已然逝去一甲子的大明王朝。肃宗大王更于祭祀中感慨："空望故国，朝宗无地，追天朝不世之殊渥，念列圣服事之至诚，只自呜咽，流涕无从也。"[2]

所以说，18世纪朝鲜文人所伤之故国，并非朝鲜半岛上的哪个王朝，而是曾经统治中国的大明。

① 吴晗：《朝鲜李朝实录中的中国史料》，北京：中华书局，1980年，下编卷五，第十册，第4304页。

② 吴晗：《朝鲜李朝实录中的中国史料》，北京：中华书局，1980年，下编卷四，第十册，第4218页。

同样是到访中国，访清的"燕行使"比之访明的"朝天使"，全然是不同的心境。燕行使者们，带着对"蛮夷"的鄙视和偏见，冷眼审视这片土地，他们很快得出了"衣冠非我也，语言非我也，风土非我也，形形色色，触境可骇"③的结论。在朝鲜人心目中，随着大明一起逝去的，还有文化上的"中华"："四海之内，皆是胡服，百年陆沉，中华文物荡然无余。"④然而，朝鲜人又总有一种不甘心的情绪，依然希冀找寻。譬如燕行使者们就常常有意无意地询问清朝文人一些颇令他们尴尬的问题，又格外留意那些可以唤起前代记忆的文物遗迹。⑤

在这样的情境下，通行版本便绝对不是一张简单的画作———一方面它的相关典故，那些与北宋、徽宗、汴梁的联系，朝鲜文人们很容易由金代北宋，联想到如今的清代大明；另一方面它是托名明代画家仇英的画作，画中人物均着明代衣冠，整个画卷细腻而丰富地再现了中国社会的生动风貌，朝鲜文人们无疑想当然地将它视作中华风俗的承载物（图5-04、图5-05、图5-06、图5-07）。当繁华不复可见，那种对中华文明的向往和追思，便只能寄托于图画和图像。试想，有感于中华已逝，而又苦苦寻觅着的朝鲜文人们，获得通行版本这样一种直观、生动，又有历史出处的图像，会多么地珍而宝之。

正如赵荣祐题跋中，在细细描述了画面内容，所有那些人物、牛马、街市、楼阁之后，他感慨道："是岂画，苟然哉，可见中华风俗之所存矣。"又说："昔范宣之见戴安道所作《南都赋图》知其文物制度皆有所据，跃然而起，曰画之有益如是。夫余于兹图亦云。"通行版本于朝鲜文人，是承载着他们心中已然于现实中逝去的中华文明的重要图像。

还有一则有意思的材料，或更能体现通行版本对朝鲜文人的意义。朝鲜英祖二十四年即清乾隆十三年（1748），朝鲜向日本派遣了475人的通信使团以祝贺德川家重（1712—1761，1745—1760在任）袭封。作为三使之一的从事官曹命采⑥（1700—1763）在《奉使日本时见闻录》中记录下行程中的种种：

③ [韩]佚名：《燕行录》，不分卷；[韩]林基中：《燕行录全集·70》，首尔：东国大学校韩国文学研究所，1981年，第15页。

④ [韩]李坤：《燕行纪事》，"见闻杂记·上"，"杂记"；[韩]成均馆大学校大东文化研究院：《燕行录选集·下册》，首尔：成均馆大学校，1962年，第644页。

⑤ 葛兆光：《想象异域：读李朝鲜汉文燕行文献札记》，北京：中华书局，2014年，第54页。

⑥ "甲寅，遣通信上使洪启禧、副使南泰耆、从事官曹命采，往使日本。"《朝鲜王朝实录》，"英祖实录"，二十三年（1747），十一月二十八日。

图5-04　弗利尔F1915.2本社戏场景

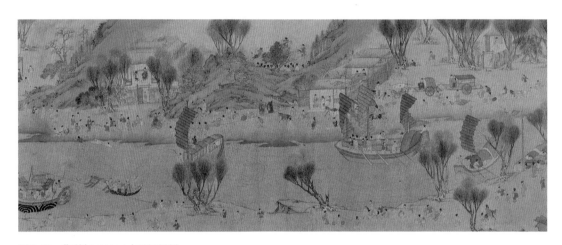

图5-05　弗利尔F1915.2本运河场景

戊辰三月，十一日乙未，晴，西风，留西山寺。迎接官等凌晨入来。遍见诸禅，诸译。……至府中第一门。门外立木牌，书以下马，骑皆下。筑石六七级。门制高广，以铁为枢，而其大如股。入门，向北行七八十步，有第二门，书以下乘，乘悬轿者皆下。入门，向东而行十余步。小迤而北，有第三门。名曰唐门。又竖木牌，书以下舆，三使以次下轿。军物，鼓吹及前陪，已先入矣。奉行二人迎于门内，鞠躬而揖。……太守送言曰：贵体必劳，请少休。主客皆下椅一揖。仍有首译之前导。而三使出坐于广间厅之东隔

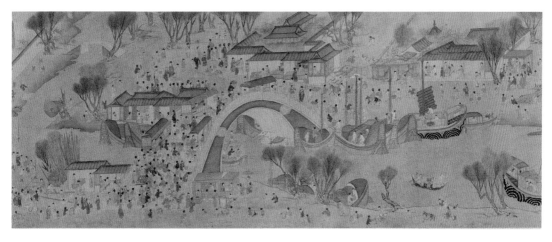

图5-06　弗利尔F1915.2本虹桥场景

图5-07　弗利尔F1915.2本街市场景

障处，四壁皆画棕榈，而以"棕榈间"名之者也。使臣改服冠袍而坐。倭人进烟草具、银炉、银竹皆极巧侈。北壁下置青铜大盆子，而左右铸作云龙形，以便执持，盛以水而中插松竹牡丹等花枝。挂画龙二簇子，淡墨挥洒，画格颇佳。傍置白玉砚匣，而表里皆铸成人物禽兽之形，细密若笔画。又以唐画一轴，盛红漆柜，而轴上书《清明上河图》。此等排置，似是夸耀之意也。使首译传于太守曰：天有雨意。请速行私宴，俾为早归之地也。俄而请入。椅桌皆已撤去矣。岛主长老皆改着常服。秃头衣制与凡倭无异。[①]

① [韩]曹命采：《奉使日本时见闻录》，"见闻"；[韩]民族文化推进会：《海行总载·续集·第十辑》，首尔：民族文化推进会，1989年，第56—58页。

133

三月十一日这天，在通信使团抵达对马岛已有数日之际，惯例中的高规格宴会——"下船宴"得以举行。曹命采一行在日方迎接官的带领下，前往对马府中藩藩厅参加宴席。整个过程冗长而费事，在等待宴席期间，包括曹命采在内的三使被安排于御广间中休息，见到了摆放其间的《清明上河图》。曹命采在看到这轴《清明上河图》，并享受日方一系列接待之后，并不以为然，甚至颇为反感。他在日记中愤愤道："此等排置，似是夸耀之意也。"

在这里，《清明上河图》是日方高规格接待中的一个细节，是日方极力想呈现的文雅精致中的一环。而对于朝鲜使者来说，日方极力想要呈现的这种文雅精致，却恰恰正是他们的不满所在。这种矛盾如何解释呢？

葛兆光先生《文化间的比赛：朝鲜赴日通信使文献的意义》一文认为：万历朝鲜之役以后，朝鲜与日本之间，在表面的"修好"与"睦邻"之外，是存在文化竞赛的。日本和朝鲜之间的这种竞赛，不是一种简单的心理上的自我安慰，而是涉及国家尊严和民族信心的严肃较量。在这种较量中，"中国"扮演了十分重要的角色，因为朝鲜和日本文化较量的方式，或者说核心，在于：谁的文化传承了更多的中国文化，谁的文明保留了更多的中华文明。[1]

18世纪，朝鲜尽管于政治上不得不遵奉清朝，但是于文化上他们却有着空前的自信。因为在朝鲜人看来，此时只有自己仍然穿着"大明衣冠"，从而也只有自己才是中国文化和中华文明正宗的继承者，所谓"今天下中华制度，独存于我国"[2]。强大的清朝在朝鲜人看来都已然是"蛮夷"，更不必说从来关系更远的日本。

在这样的背景下，一切便不难理解了。因为《清明上河图》及其所承载的中华文明，在此时已然象征着文化高明与国家自尊。对于18世纪的朝日关系，现实上的"清朝"只作为另一个国家而存在于外部，但历史上的"中国"和文化上的"中华"却始终在内里发生着影响。在这则事件里，中华文明作为一个不在场的在场者，透过一幅《清明上河图》发生着巨大的影响力。

① 葛兆光：《文化间的比赛：朝鲜赴日通信使文献的意义》，载《中华文史论丛》，2014年第2期，第1—62页。

② 吴晗：《朝鲜李朝实录中的中国史料》，北京：中华书局，1980年，下编卷八，"英宗实录"元年四月壬辰，第4397页。

朝鲜正祖十二年即清乾隆五十七年（1792），正祖大王令多人为以汉阳（今首尔）风貌为描绘对象的《城市全图》作长诗。[3] 其中李德懋所作诗文洋洋洒洒千余言，极言图画所绘朝鲜的万世基业和汉阳的无限繁华。然而，所有豪迈语汇和爱国热忱背后，却还是逃不过一个"中华"的存在。诗作中可见"昔见《清明上河图》，拭眼浑疑临汴水"[4] 这样的句子。似乎只有将《城市全图》比拟《清明上河图》，将汉阳比拟中国曾经的都城，所有的描绘才具合法性，所有的咏叹才够分量。

朝鲜人所见只是明清时期"苏州片"等民间作坊适应商业需求的产品，尽管不少朝鲜人也清晰地认识到了这一点，但这并不妨碍通行版本在他们心目中成为一件有分量的画作。因为"清明上河图"这一文化母题，寄托着18世纪朝鲜文人们对大明的感怀和追忆；而通行版本的生动图像，则直观呈现了他们心目中那个繁荣富庶的中国。

③ 李德懋作《城市全图诗》前有诗序："壬子四月，命禁直诸臣制进……"［韩］李德懋，《青庄馆全书》，卷二十，"雅亭遗稿·十二"，"应旨各体"；［韩］民族文化推进会：《韩国文集丛刊·257》，首尔：民族文化推进会，1997年，第278页。

④ ［韩］李德懋：《青庄馆全书》，卷二十，"雅亭遗稿·十二"，"应旨各体"；［韩］民族文化推进会：《韩国文集丛刊·257》，首尔：民族文化推进会，1997年，第278页。

小结

不可否认，因为紧密的地缘关系，东亚这片区域是存有诸多文化共相的。"清明上河图"作为一种文化意象，不仅于中国有其意义，更可以也应当在东亚语境中去考察。

本章考察证明，通行版本在18世纪时已然成为朝鲜上层社会的收藏，而燕行使者则是它们东传朝鲜的路径所在。出身并不高贵的通行版本，在另一个国度受到珍视，这是因为无论是"清明上河图"的母题还是图像，都承载了太多的中华文明，而在18世纪特殊的东亚文化语境中，中华文明的传承和拥有是一种核心性的力量。

结语

　　本书的研究对象，是宋本和清宫版本以外的《清明上河图》。这一类《清明上河图》有着绢本大青绿设色，风格近仇英一路的面貌，它们通常被视作"苏州片"一类民间作伪的产品。本书中将它们统称作"通行版本"。本书以五个章节，在中国和东亚两个维度上，诠释它们的故事。

　　明中期兴盛的古物作伪风气中，宋本流传吴中而为有心人所见，这或许便是通行版本得以诞生的历史契机。而通行版本与宋本间既存联系，更见区别的图像特点，其原因或在于通行版本的原初作者，并不具备照临宋本的条件，而只能背录下画作的大体结构，再诉诸日常生活的城市景观以填充细节。因作伪而生，作为商品性绘画的通行版本，其艺术成就当然不如作为真迹的宋本那样高妙，甚至在很多时候还被认为是不入流的画作，但也正是因为它们的商品性绘画属性，与宋本只有一本的情况不同，它们有着统一的图式和惊人的数量，而这意味着强大的传播力。

　　明清时期，通行版本于私家收藏系统中传播的广度，令人惊异。苏州地区自不必说，北京、南京、南通等都会城市，广东、湖南、山东等人口稠密省份，哪怕是偏远的四川铜梁，大江南北、全国上下均有它们的身影。可以说，彼时绝大多数人所收藏和目见的《清明上河图》，事实上都是通行版本。不仅如此，通行版本还大量

进入清代的宫廷，作为视觉资源，它们在一定程度上又触发了清宫版本《清明上河图》的创作。此外，值得注意的是，在物质性的作品和视觉性的图像广泛传播的同时，与《清明上河图》有关的传言、小说和戏剧也自有一条不断流转、传布的线索。

通行版本的传播所达，甚至超越了国界。它们因籍17、18世纪繁荣的长崎贸易，来到日本；又通过18世纪燕行使者们的频繁使行，到达朝鲜。现今留存的实物和文献证据均表明，彼时传播至于海外的通行版本并不在少数。这些于中国并不受重视的图画，在日本和朝鲜却是备受珍视的存在，它们的收藏者大多居于社会上层，其中不乏权势显赫的人物。甚至在一些场合中，这些图画还被赋予象征政治优势和文化高明的"威信财"效力。这一切均因为，作为来自中国的画作，《清明上河图》的母题与图像所承载的中国文化，是彼时东亚各国确认自身文化身份的重要参照。

那么，为什么要讨论通行版本的传播呢？或者说，讨论传播有怎样的意义呢？我想，或许通行版本及其广泛传播的历史事实，是《清明上河图》之所以能够成为享誉中国乃至世界的"绘画史上最重要的作品之一"[1]的重要原因。

宋本未入《宣和画谱》，明中期以前，除去宋本后诸家的题跋外，文献中几乎不见有关《清明上河图》的只言片语。从这个角度上说，宋本在其初创时，很可能算不得是一件重要的画作；而《清明上河图》在明中期以前的很长一段时间里，对于主流画史而言，也并非著名的作品。

宋本与《清明上河图》等同起来，成为"真迹"，并家喻户晓，在大陆至少是20世纪50年代以后的事情——1951年，杨仁恺先生在东北博物馆（今辽宁省博物馆前身）的临时库房内发现它[2]，1953年，入藏故宫博物院，其后于故宫绘画馆展出，继而徐邦达[3]、郑振铎[4]等专家学者围绕它撰写大量文章。而为国际学界所广泛认同，则更要晚上许多——20世纪60年代，以刘渊临[5]、韦陀[6]、翁同文[7]、吕佛庭[8]为代表的台湾和海外学者，加入到有关宋本是否

① 王逊：《古代绘画的现实主义》，载《文物参考资料》，1954年第1期，第37页。
② 杨仁恺先生关于宋本的鉴定意见和考证，见杨仁恺：《1950年东北博物馆庋藏溥仪书画鉴定报告书》，载《辽宁省博物馆馆刊》，2006年，第1—13页。
③ 徐邦达：《〈清明上河图〉的初步研究》，载《故宫博物院院刊》，1958年第1期。
④ 郑振铎：《〈清明上河图〉的研究》，载文物精华编辑委员会：《文物精华·第一册》，北京：文物出版社，1959年。
⑤ 刘渊临：《〈清明上河图〉之综合研究》，台北：艺文印书馆，1969年。
⑥ Roderick Whitfield, "Chang Tse-tuan's Ch'ing-ming shang-hot'u", Ph.D. Dissertation, Princeton University,1965. 中文节译本见[美]韦陀著，徐戎戎、王雁、孟月明译：《张择端的〈清明上河图〉》，载辽宁省博物馆：《〈清明上河图〉研究文献汇编》，沈阳：万卷出版公司，2007年，第200-223页。
⑦ 翁同文：《论〈清明易简图〉是明代摹本》，载《大陆杂志》，1969年第39卷第5期；另载翁同文：《艺林丛考》，台北：联经出版事业公司，1977年，第231—250页。
⑧ 吕佛庭：《评延春阁本张择端"清明上河图"画卷》，载《畅流》，1970年第8期，另载辽宁省博物馆：《〈清明上河图>研究文献汇编》，沈阳：万卷出版公司，2007年，第43-46页。

① 到古原宏伸写作时，学界关于《清明上河图》"真迹"和"祖本"的判断趋向共识。这是通过梳理学术史得出的结论。古原宏伸论文的开篇也对当时学界的情况做了交代。古原宏伸「清明上河図－上」（『國華』955 号、1973.2），p5—15，古原宏伸「清明上河図－下」（『國華』956 号、1973.3），p27—44。

② 黄小峰：《人民的图画：〈清明上河图〉的重新发现与"宋代风俗画"概念的产生》，载《艺术设计研究》，2009年第12期，第21—25页。

为《清明上河图》"真迹"的讨论中，该讨论一度十分激烈，至70年代古原宏伸①撰文时，才趋向共识而大致落幕。所以，《清明上河图》今天的画史地位，当然与20世纪中叶以后宋本的再发现和学界的大讨论紧密相关，黄小峰②的研究已详细说明了这一点。

然而，《清明上河图》的声名，却并非自宋本再发现始。明中期以后，《清明上河图》已频繁出现在文人文集和书画著录中。在明清画史里，它并未缺位，甚至在大洋彼岸的日本和朝鲜的鉴藏系统中，也是有一定知名度的作品。那么，在宋本尚未被推到公众面前以前，在缺乏现代传播媒介和公共展示平台的明清时期，《清明上河图》于中国乃至东亚，被广泛认知的画史地位又由谁来支撑呢？

在本书的讨论中，我们可以感受到《清明上河图》在明清时期的画史地位，显然与通行版本的广泛传播密不可分。首先，从明中期开始，关于《清明上河图》的各种记述爆炸性地出现，这种状况一直持续至于清末乃至民国。无论在中国，还是在日本和朝鲜，文献中《清明上河图》记载的兴盛和现实中通行版本生产和消费的繁荣，是共时的。其次，通行版本的广泛传播，使得它们成为明清时期，身处中国，抑或日本和朝鲜的人们，真正能够看到的《清明上河图》图像，于是它们事实上扮演了人们生活里和心目中《清明上河图》这个角色。当人们于生活里见到这样一种《清明上河图》图像，而在他们心目中又有这样一种《清明上河图》概念时，《清明上河图》在明清时期的画史地位就自然而然地被填充和塑造起来了。

围绕传统卷轴画的观看和品鉴行为，往往是小范围的。一幅作品，与画家和藏家关系密切的人们可能看到它，其他人很难得见，甚至难以知道它的存在。可想而知，这样的情况下，一幅作品，无论如何图像影响力是有限的。而明清时期，随着市民经济的发展和艺术市场的繁荣，所谓"苏州片"等大规模、大批量的伪作生产行为，使得原本只有一份的图像，扩展和复制为不可计数的版本。于

是，原本少数人的眼福，成为更多人的视觉经验；原本仅流传于中国鉴藏系统中的画作，成为东亚范围内共同可见的绘画。这样一来，事实上，作品的图像影响力就被大大放大，其文化影响力也被大大放大。就好像，本书中那些如今被斥为"赝本"，而与"杰作"无缘的通行版本，恰恰是它们，在明清时期的中国乃至东亚，有着真正广泛和深刻的影响。

　　本书关心的是一些不值得称道的画作，本书呈现了它们的力量。

附录

两则史料与《清明上河图》"残缺"问题

① 徐邦达：《〈清明上河图〉初步研究》，载《故宫博物院院刊》，1958年第1期；又载辽宁省博物馆：《〈清明上河图〉研究文献汇编》，沈阳：万卷出版公司，2007年，第148—156页。

② 郑振铎：《〈清明上河图〉的研究》，北京：文物出版社，1958年；又载辽宁省博物馆：《〈清明上河图〉研究文献汇编》，沈阳：万卷出版公司，2007年，第157—169页。

③ 孙机：《金明池上的龙舟和水戏》，载《文物天地》，1992年第6期；又载辽宁省博物馆：《〈清明上河图〉研究文献汇编》，沈阳：万卷出版公司，2007年，第770—774页。

长久以来，一直有学者疑心，现藏于故宫博物院被认为是北宋张择端真迹的宋本《清明上河图》（图0-01），其如今的面貌与历史面貌相比较，在一定程度上是"残缺"的。于是，到底有否残缺，具体哪里残缺，以及何时残缺的热议，几乎贯穿宋本自被发现以来近70年的学术史。笔者基于两则此前学界并未留意的史料，就此问题进行探讨，以期贡献些许进展。

残缺问题

过往学界有关宋本《清明上河图》残缺问题的讨论，主要集中于四个方面：一、卷末残缺；二、卷首残缺；三、标题残缺；四、

题跋残缺。

宋本画幅卷末残缺的说法起源最早，争论最多。徐邦达1958年发表的《〈清明上河图〉初步研究》最先提出此说："画卷到此，戛然而止，我疑心后面是割去了不少的。"[1] 此后，撰文支持此说的还有郑振铎[2]、孙机[3]、刘九庵、戴立强[4]等多位。学者们判断卷末残缺的理由，除觉得画意未尽外，还大致有二。一则，以后期版本为据。明清时代以通行版本为代表的大多数后期版本，卷末一直绘至有龙舟和宫苑的所谓"金明池"止[5]（图F-01、图F-02、图F-03），

④ 戴立强：《今本〈清明上河图〉残缺说》，载《中国文物报》，2005年4月27日第7版；又载辽宁省博物馆：《〈清明上河图〉研究文献汇编》，沈阳：万卷出版公司，2007年，第113—116页。

⑤ 孙机：《金明池上的龙舟和水戏》，载《文物天地》，1992年第6期；又载辽宁省博物馆：《〈清明上河图〉研究文献汇编》，沈阳：万卷出版公司，2007年，第770—774页。

图F-01　特种东海制纸株式会社本卷末"金明池"

图F-02　李石曾旧藏本卷末"金明池"

图F-03　宝亲王诗本卷末"金明池"

① （清）卞永誉：《式古堂书画汇考》，民国吴兴蒋氏密均楼藏本，卷十三。转引自余辉：《张择端〈清明上河图〉卷跋文考释：兼考图文之遗缺》，载《故宫博物院院刊》，2015年第5期，第51—70页。

② 戴立强：《今本〈清明上河图〉残缺说》，载《中国文物报》，2005年4月27日第7版；又载辽宁省博物馆：《〈清明上河图〉研究文献汇编》，沈阳：万卷出版公司，2007年，第113—116页。

③ 辽宁省公安厅政治部专职画家罗东平，受到宋本残缺说的影响，为宋本补绘了后半段。该补绘成果收藏于故宫博物院中，被定为二级文物。罗东平：《张择端〈清明上河图〉补全卷》，沈阳：辽宁美术出版社，1999年。

④ 宁恩宝：《勿将文物当玩物：质疑〈张择端清明上河图补全卷〉》，载《美术报》，2004年7月10日总第555期。

⑤ 王开儒：《〈清明上河图〉的千古奇冤》，载《大公报》（香港），2002年10月28日。

⑥ 古原宏伸「清明上河図－上」（『國華』955号、1973.2），p5—15，古原宏伸「清明上河図－下」（『國華』956号、1973.3），p27—44。

⑦ 杨新：《〈清明上河图〉赞》，载杨丽丽主编、故宫博物院编：《〈清明上河图〉新论》，北京：故宫出版社，2011年，第20页。

⑧ 张安治最早指出这一点，他也是最早明确反对宋本卷末残缺说法的学者。张安治：《张择端〈清明上河图〉研究》，北京：朝花美术出版社，1962年；又载辽宁省博物馆：《〈清明上河图〉研究文献汇编》，沈阳：万卷出版公司，2007年，第170—186页。

学者们认为这些后期版本必有所本，因此宋本原本后也应当有"金明池"。二则，以宋本后李东阳正德十年（1515）的题跋（图1-24）为据。李东阳的跋语中描述宋本"图高不满尺，长二丈有奇"，民国蒋汝藻（1877—1954）密均楼所藏清代卞永誉（1645—1712）《式古堂书画汇考》中，"张翰林《〈清明上河图〉卷记》空白处，有手抄邵宝（1460—1527）跋语一则，也有相似记载："图高不满尺，长不抵三丈。"① 这个尺寸换算成今天的度量单位至少7米，而如今宋本画心仅长5.28米。由此学者们判断，李东阳题跋时宋本应还是完整的，但如今已然残缺。② 宋本卷末残缺的说法在学界接受度颇高。受此影响，1994年还曾发生过轰动一时的"《清明上河图》补全卷"事件。③

但，明确反对卷末残缺说法的也有诸多学者，如张安治、宁恩宝④、王开儒⑤、古原宏伸⑥、杨新⑦、余辉等。他们除认为宋本卷末画意已尽外，还给出了两则理由：一则，宋本后诸家题跋，没有一句提及有龙舟和宫苑的"金明池"意象⑧；二则，李东阳有关作品尺幅的记载，应是将引首长度和题跋长度合并计数，仅是计算方法与常规不同而已⑨。由此，几位学者坚持现今宋本卷末应是原貌，并不存在所谓的"金明池"。

有关宋本卷末残缺的讨论还未明朗，一些学者又提出宋本画幅卷首残缺的可能。杨新依据宋本后李东阳正德十年（1515）题跋（图1-24）中"自郊野及城市，山则巍然而高，隤然而卑，洼然而空"的说法，认为宋本画幅卷首本应还有一小段远山⑩；余辉则论证说，早期手卷装裱前隔水较短，于历史长河中不足以持续保护画心，因而画心卷首的小段远山应因"磨损之故"，而不得已于"明末以后重装时被裁去"⑪。

此外，宋本标题残缺的问题，也是学界讨论的焦点。宋本后元代杨准（生卒年不详）的题跋中记载："卷前有徽庙标题，后有亡金诸老诗若干。"（图1-22）；李东阳弘治四年（1491）题跋中亦载："御笔题签标卷面。"（图1-23）正德十年（1515）题跋中又载：

"卷首有祐陵瘦筋五字签及双龙小印。"（图1-24）而如今宋本上并不存在徽宗标题，显然它是残缺的。但问题在于它残缺的时间。

戴立强根据都穆（1459—1525）《南濠文跋》所录"张择端《清明上河图》跋"中"前有徽庙标题，后有亡金诸老诗及私印若干，今皆不存"[12]句，判断徽宗标题消失的时间：李东阳正德十年（1515）题跋之后，都穆题跋之前。都穆是李东阳门生，其跋语自述该图藏于李东阳家，有张著、杨准、李东阳跋，这些与宋本的情况均相合，似颇可信。但据他所述，与徽宗标题一样不存的还有"亡金诸老诗"，而如今宋本上除了张著题跋外，四位金人的题跋也依然存在。有关这一矛盾点，戴立强给出的解释是金人题跋"失而复得"[13]，但余辉则据此判断都穆题跋为伪，他认为徽宗标题应与画幅卷首的远山一起，因"磨损之故"而在"重装时被裁去"[14]。

再有，宋本于历史中经历多次重装，很可能有题跋残缺，但丢失的题跋具体有哪些，学界说法不一。戴立强认为卷末李东阳正德十年（1515）题跋后，应还有都穆跋、邵宝跋。[15]余辉则根据装裱接纸规律判断：宋本后金代张著题跋之后，元代杨准题跋之后，明代吴宽题跋与李东阳弘治四年（1491）题跋之间、李东阳正德十年（1515）题跋与陆完嘉靖三年（1524）题跋之间，均有题跋遗失；其中李东阳正德十年（1515）题跋与陆完嘉靖三年（1524）题跋之间，应有邵宝跋。[16]

有关宋本残缺问题的讨论大致如此，诸种说法均有其道理，但均不能百分百确证。

两则史料

学界有关宋本《清明上河图》的研究，主要障碍还是在于史料。尽管历史上关于"清明上河图"的著录、笔记汗牛充栋，但其中绝大部分都是明代中期以后，或道听途说的"的闻"[17]，或针对后期版本的记载。[18]明确可靠针对宋本并基于亲见的文献，除《石

⑨ 余辉：《隐忧与曲谏：〈清明上河图〉解码录》，北京大学出版社，2015年，第195—218页。

⑩ 杨新：《〈清明上河图〉公案》，载辽宁省博物馆：《〈清明上河图〉研究文献汇编》，沈阳：万卷出版公司，2007年，第77—84页。

⑪ 余辉：《隐忧与曲谏：〈清明上河图〉解码录》，北京大学出版社，2015年，第195—218页。

⑫ （明）都穆：《南濠文跋》，清抄本，卷四。

⑬ 戴立强：《今本〈清明上河图〉残缺说》，载《中国文物报》，2005年4月27日第7版；又载辽宁省博物馆：《〈清明上河图〉研究文献汇编》，沈阳：万卷出版公司，2007年，第113—116页。

⑭ 余辉：《隐忧与曲谏：〈清明上河图〉解码录》，北京大学出版社，2015年，第195—218页。

⑮ 戴立强：《今本〈清明上河图〉残缺说》，载《中国文物报》，2005年4月27日第7版；又载辽宁省博物馆：《〈清明上河图〉研究文献汇编》，沈阳：万卷出版公司，2007年，第113—116页。

⑯ 余辉：《隐忧与曲谏：〈清明上河图〉解码录》，北京大学出版社，2015年，第195—218页。

⑰ （明）张丑：《法书名画见闻表》，民国翠琅玕馆丛书本，"宋三十九人"。

⑱ 参见拙作：《〈清明上河图〉的版本与声名》，载《美术观察》，2018年第10期，第25—27页。

① 现今宋本后共有13人书写的14段题跋，其中张著跋、杨准跋见诸明代以后的著录，李祁跋、吴宽跋、李东阳跋、陆完跋见诸题跋者的文集。

渠宝笈·三编》的著录外，目前学界能完全确认的基本上就只有宋本后历代诸家的题跋①。幸运的是，笔者翻阅史料，发现还有两则文献，应当针对宋本，并基于亲见。

明代许论《许默斋集》中有"《跋〈清明上河图〉卷》一篇：

嘉靖丙辰四月十九日，于严公处借观宋张择端《清明上河图》卷，刻丝装裱，白玉笺，轴首有徽宗书"清明上河图"五字，下识以双龙印，图之所藏川原、林麓、市井、舟车、人物走集之盛，及历代转藏者姓氏具见于大学士西涯李公，及金张公蕦、元高公准所叙矣，画诚神品，尤难者舟车舍宇皆手写圆匀些小界文而已，图末有大宅扁书"赵大丞家"，往来者方骈阗，似非市井尽处，或后人有截去者也未可知也。西涯身后，陆公水村购得之，云价凡八百两，今又不知几何矣。严公好古，所藏李伯驹《桃源图》、李昭道《海天落照图》、摩诘《辋川图》、萧照《瑞应图》、李龙眠《文姬归汉图》，皆称世宝，余并获观云。②

② （明）许论：《许默斋集》，明贺贲刻本，卷四。

从所记来看，嘉靖三十五年（1556）四月，许论在严嵩处借观了一本《清明上河图》卷。

宋本是否经严嵩收藏，学界曾有争议。因为现今宋本上并未见严嵩印迹；而明万历以后，坊间广泛流传王忬献赝本《清明上河图》给严嵩父子，被识破而获罪身死的"伪画致祸"③的故事；且依据严嵩籍没后记录其家藏书画清单的重要文献——文嘉《钤山堂书画记》中"张择端《清明上河图》，是图藏宜兴徐文靖家，后归西涯李氏，李归陈湖陆氏，陆氏子负官缗，质于昆山顾氏，有人以一千二百金得之，然所画皆舟车城郭桥梁市廛之景，亦宋之寻常画耳，无高古气也"④，以及佚名《天水冰山录》⑤的记载，并不能全然判断严嵩所藏《清明上河图》的版本和真赝。

但，许论的这则记载中，"轴首有徽宗书'清明上河图'五字，下识以双龙印"的说法，正与前文提及宋本后杨准、李东阳题

③ 版本众多，以沈德符所述最详，学界普遍以沈德符所说"伪画致祸"指代这个故事。（明）沈德符：《万历野获编》，清道光七年姚氏刻同治八年补修本，补遗卷二。

④ （明）文嘉：《钤山堂书画记》，清乾隆道光间长塘鲍氏刊本，不分卷。

⑤ （明）佚名：《天水冰山录》，清乾隆道光间长塘鲍氏刊本，"古今名画手卷册页"。

跋（图1-22、1-23、1-24）所述完全相符；"历代转藏者姓氏具见于大学士西涯李公，及金张公觷、元高公准所叙矣""西涯身后，陆公水村购得之"的描述，又与如今宋本后张著（图1-25）、杨准（图1-22）、李东阳（图1-24）和陆完（图1-26）的题跋——印证。更重要的是，许论说"图末有大宅扁书赵大丞家……似非市井尽处，或后人有截去者也未可知也"，现今宋本卷末结束于"赵太丞家"（图1-27），即许论所说"赵大丞家"，结尾的仓促感也是诸多学者疑心所在。再参看文嘉《钤山堂书画记》及佚名《天水冰山录》的记载，非常明确地，许论在严嵩处获观并题跋的，就是宋本。

许论是严嵩的党羽，《明史》记载："……许论辈，皆惴惴事嵩，为其鹰犬。"[6]嘉靖三十五年（1556），兵部尚书杨博（1509—1574）因父丧离京，许论赴京代职[7]，他完全有条件在严嵩家观画[8]。因此，许论的这则记载是可信的。

另，翁方纲《复初斋诗集》中有《同蒅石、鱼门，集丹叔侍读斋，观所藏宋张择端〈清明上河图〉真迹卷》一篇：

> 呜呼政宣翰林画，题字大定明昌间。其时金已迁都汴，绿云红雪堆三山。却想花石运艘日，笙歌阗咽千阛阓。通门漕渠两岸接，士女炫服光斓斑。槐街游龙踏紫雾，杏梁语燕交朱栏。万瓦百货笔莫述，竟借蔓草离黍看。梁园清明花几落，鹊山寒食酒又残。长沙百年追世泽，钤山千镪输权奸。文江才子簿作记，南濠题跋语可删。传闻内臣窃肤筐，御沟藏弃力所殚。或疑匿去入冯保，保也手跋今尚完。向来青父踵性父，不言李祁与吴宽。冯后流落托谁手，瘦金签迹觅已难。主人具眼富搜择，此物自归天不悭。晴窗吾辈得目饫，一洗平日胸回环。可作易图玩消长，又作无逸豳风观。画家一技乃至此，呜呼此乃真择端。[9]

根据这篇长诗，翁方纲与钱载（1708—1793）、程晋芳

[6]（清）张廷玉等：《明史》，清乾隆武英殿刻本，卷三百八列传第一百九十六，"严嵩"。

[7]"嘉靖三十五年正月十五日，兵部尚书杨博以父丧回籍守制，命总督宣大山西太子太保兵部尚书许论回部管事。"（明）徐阶等：《世宗肃皇帝实录》，明抄本，卷四百三十一。

[8]《清明上河图》应收藏在严嵩北京的家中。"又直隶巡按御史孙丕扬抄没严嵩北京家产：……宋张择端《清明上河图》……"（明）田艺蘅：《留青日札》，明万历重刻本，卷三十五，"严嵩"。

[9]（清）翁方纲：《复初斋诗集》，清刻本，卷十二，宝苏室小草二。

① 单国强：《张择端〈清明上河图〉鉴藏印考略》，载杨丽丽主编、故宫博物院编：《〈清明上河图〉新论》，北京：故宫出版社，2011年，第244—247页。

② 根据"乾隆五十二年六月十二日谕旨"、"军机大臣为奉旨令陆费墀罚赔事致金简函"。张书才：《纂修四库全书档案》，上海古籍出版社，1997年。

③ （民国）赵尔巽等：《清史稿》，民国十七年清史馆本，列传一百七，"陆费墀"。

④ 见赵浙本后题跋。诗作收录于（清）翁方纲：《复初斋诗集》，清刻本，卷四十四小石帆亭五言诗续钞；亦见（清）徐世昌：《晚晴簃诗汇》，民国退耕堂刻本，卷八十二。

⑤ 见赵浙本后题跋。

⑥ 由桂馥题跋可知，除翁方纲、钱载、程晋芳外，桂馥、陆耀也获观过陆费墀所藏宋本。

（1718—1784），在陆费墀（？—1790）家同观了一本《清明上河图》。

宋本曾经陆费墀收藏是毋庸置疑的，因为宋本上钤有"丹叔真赏""陆丹叔氏秘笈之印""罊士宝玩""审定名迹"等陆费墀的收藏印迹。[①]宋本在陆费墀家最晚可能不会超过乾隆五十二年（1787）。该年陆费墀作为《四库全书》的副总裁官，因编书讹误过多而被重罚出资整修文澜阁、文汇阁、文宗阁三阁图籍。合计罚赔的面页、木匣、装订、刻字等原料并制作费用，高达十数万两银[②]，陆费墀因此倾尽家产，"仅留千金赡孥"[③]。宋本极有可能因此事被变卖，后为毕沅、毕泷（生卒年不详）兄弟所得。

翁方纲擅长文献考据，清代诗风好尚引经据典，翁方纲诗文中的许多与宋本相符的描述，有可能是于文献中读得。但"或疑匿去入冯保，保也手跋今尚完"句，除非亲见宋本，否则绝不会有此说法。因为该句明确对应宋本卷后冯保（？—1583）万历六年（1578）的题跋（图1-28），而该题跋并不见诸任何史籍，亦不见于任何后期版本。此外，乾隆五十八年（1793）三月，翁方纲在山东临清邹云亭（1733—1802）处，获观现藏于日本林原美术馆的赵浙本《清明上河图》（图2-03），所留诗文中有"看碧成朱认择端"句，翁方纲专门就此做了注解："余尝见张择端原本，其设色初不如此，是以有'看碧成朱认择端'之句。"[④]（图2-07）赵浙本，绢本大青绿设色，风格近仇英一路，是明中期以后广泛流行的后期版本的典型面貌。翁方纲说他曾经见过的"张择端原本"，设色与赵浙本不同，这一特征与宋本亦是完全相合的。所以，十分清楚地，翁方纲于陆费墀家观看并作诗的，就是宋本。

翁方纲与陆费墀同为四库馆臣。赵浙本后另有乾隆五十八年（1793）六月桂馥的题跋，其中有"陆丹叔以十金购得张择端原本，遍示同人，覃溪、萚石、眼夫三先生皆见之，惜不得此本同审尔"[⑤]句（图2-07），亦肯定陆费墀给包括翁方纲在内的诸同事观看所藏宋本的事实[⑥]。因此，翁方纲的这篇诗文，也是难得的有关

宋本的可靠史料。

画卷首末

以上两则材料虽然并非宋本初创时期的同期文本，无法全然还原宋本初创时期的原始面貌，但依托它们，我们至少可以部分了解宋本在明清时代的状况，并就此做些推测。

有关学界热议的宋本卷末残缺的说法，许论的题跋中明确说，宋本卷末结束于"赵大丞家"，与如今宋本卷末的"赵太丞家"相印证。所以，至少在嘉靖三十五年（1556）严嵩收藏时，宋本卷末就是现今的样子。此外，如今宋本画幅卷末除嘉庆帝（1760—1820，1796—1820在位）"三希堂精鉴玺""宜子孙"骑缝印外，上、下两端还留有残印两枚，中间还有半印一枚，印文均不识。从印迹磨损的情况看，钤印应较为古早。这几枚印迹标示宋本卷末可能在较早的时候就是现今的样子。

一些学者以后期版本为据论证宋本卷末残缺，该理由是站不住脚的。因为如果系统考察后期版本，就会发现其中没有"金明池"的版本数量亦多，譬如台北历史博物馆藏黄君璧旧藏白云堂本、香港私人藏林凡本、东京国立博物馆藏东博本、大仓集古馆藏大仓集古本（图F-04）、大英博物馆藏大英1881,1210,0.93本（图1-02）、

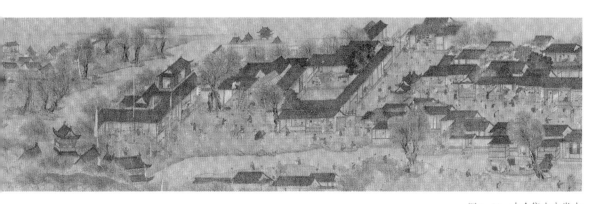

图F-04　大仓集古本卷末

① （美）韦陀著，徐戎戎、王雁、孟月明译：《张择端的〈清明上河图〉》，载辽宁省博物馆：《〈清明上河图〉研究文献汇编》，沈阳：万卷出版公司，2007年，第220－222页。
② 古原宏伸「清明上河図－上」（『國華』955号、1973.2），p5－15，古原宏伸「清明上河図－下」（『國華』956号、1973.3），p27－44。

台北故宫博物院藏台故故画01606本（图F-05）及台故故画01604本（图F-06）等，其卷末均在城市中结尾，屋舍接续至画外。并且，据韦陀①和古原宏伸②先生的观察，画卷较短，结尾没有所谓"金明池"的画作，可能出现较早；画卷越长，场景越多，结尾处有华丽的"金明池"的版本，则是在不断传抄、摹写和向下传承的过程中，整体效果变得更加复杂而精致的成果。所以，后期版本中的所谓"金明池"，实不足为据。

如此，再考虑现今宋本后诸家题跋中均未提及龙舟、宫苑、"金明池"等意象；李东阳题跋所述的尺寸，可能并不仅指画心，笔者倾向认为，宋本卷末并无大段残缺；尤其可以肯定的是，卷末绝对没有龙舟、宫苑等所谓"金明池"的意象。

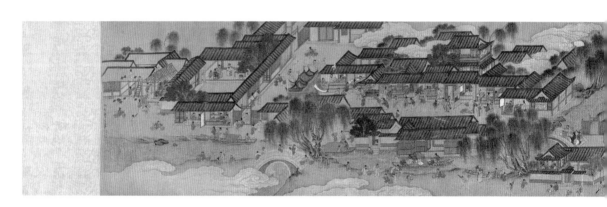

图F-05　台故故画01606本卷末

图F-06　台故故画01604本卷末

有关宋本卷首残缺，可能曾有一段山峦的说法，翁方纲诗文中在开始描述画卷内容时，起始句即为"绿云红雪堆三山"，明确谈到山的意象。这与李东阳正德十年（1515）题跋中"山则巍然而高，陨然而卑，洼然而空"的说法相互呼应。且后期版本，不论长短、繁简，卷末有无所谓"金明池"，只要不是一个残本，卷首皆有山（图F-07、F-08）。据余辉考证，开封有"三山不显"的说法，该说法指的是开封城外的三处高地，平时看不出，但在洪水来时，其他地方水深丈余，这三个地方则水深"不盈尺而止，高下起伏"[③]。杨新亦指出，宋本虽然大体以写实手法绘就，但"也不妨碍采用夸张手法"[④]。因此，宋本卷首极为可能原本有一段山峦。

需要特别说明的是，翁方纲"绿云红雪堆三山"句中，"绿云

③ 余辉：《隐忧与曲谏：〈清明上河图〉解码录》，北京大学出版社，2015年，第195—218页。

④ 杨新：《〈清明上河图〉赞》，载杨丽丽主编、故宫博物院编：《〈清明上河图〉新论》，北京：故宫出版社，2011年，第20页。

图F-07　宝亲王诗本卷首

图F-08　特种东海制纸株式会社本卷首

附录

151

红雪"一说略令人费解，乍读之下似乎是在描述大青绿设色的后期版本，然而仔细思索比对后，可知并不如此。宋本并非单纯的白描，准确地说是墨笔淡设色的面貌，且以红绿设色为主，全卷髡柳、坡岸普遍罩染有绿色，船只、建筑等则局部浅染以红色。因此，卷首的山峦，有淡淡染就的红绿色调并不违和。

前文提及宋本画幅卷末除嘉庆帝印迹外，还有可能较为古早的两枚残印和一枚半印，而画幅卷首处除钤盖有嘉庆帝"嘉庆御览之宝""石渠宝笈""宝笈三编"印外，只有毕沅"毕沅秘藏"印一枚。这一方面从侧面佐证，现今宋本画幅卷首很可能经过裁切；另一方面也说明，裁切很可能发生在毕沅收藏时。①

综上所述，宋本卷首本应还有一段山峦；翁方纲的诗文说明，这段山峦直至陆费墀收藏时依然存在，而画幅卷首处毕沅"毕沅秘藏"印说明，该段山峦至毕沅收藏时已经不存。

有关宋本卷首标题残缺的问题，许论说"轴首有徽宗书'清明上河图'五字，下识以双龙印"，说明在嘉靖三十五年（1556）严嵩收藏时，徽宗标题尚在；而翁方纲则说"瘦金签迹觅已难"，说明在乾隆年间陆费墀收藏时，徽宗题签已然不存。既然嘉靖三十五年（1556）严嵩收藏时，徽宗标题尚在，那么此前学者据都穆《南濠文跋》中"前有徽庙标题，后有亡金诸老诗及私印若干，今皆不存"句，得出的徽宗标题残缺在李东阳正德十年（1515）题跋之后，都穆题跋之前，显然有问题。而从翁方纲的语气来看，徽宗标题并非消失于陆费墀之手。

从嘉靖三十五年（1556）严嵩收藏时，到乾隆年间宋本为陆费墀所得，有将近250年的时间，这期间徽宗标题究竟消失于何时，实难判断。但有一处细节或可提供一些线索。由故宫博物院藏展子虔（生卒年不详）《游春图》（图F-09）、卫贤（生卒年不详）《高士图》（图F-10）、梁师闵（生卒年不详）《芦汀密雪图》（图F-11）、王诜（约1048—约1104）《渔村小雪图》（图F-12），台北故宫博物院藏黄居寀（933—993后）《山鹧棘雀图》，以及上海博

① 卷末诸家题跋接纸处均有毕沅、毕泷的骑缝印，包括"毕沅秘藏""毕""毕沅之章""毕泷审定"，学者一般认为宋本流传至毕沅、毕泷手中时，可能进行过重装。余辉：《隐忧与曲谏：〈清明上河图〉解码录》，北京大学出版社，2015年，第195—218页。

图F-09 展子虔《游春图》上徽宗标题

图F-10 卫贤《高士图》上徽宗标题

图F-11 梁师闵《芦汀密雪图》上徽宗标题

图F-12 王诜《渔村小雪图》上徽宗标题

物馆藏孙位《高逸图》等曾经宣和内府收藏的传世名作可知，徽宗标题并双龙小印应位于前隔水末端上部靠近画心处。现今宋本上前后隔水均非原装，从材质看应是一并替换的。那么，前后隔水被替换的时间，很可能即是徽宗标题消失的时候。

现今宋本前隔水上有陆费墀"翯士宝玩""审定名迹"、毕泷"毕泷审定"，以及"东北博物馆珍藏之印"；后隔水上有毕沅"娄东毕沅鉴藏"、嘉庆帝"三希堂精鉴玺""宜子孙"两枚骑缝印，以及宣统帝（1906—1967，1908—1912在位）"宣统御览之宝""宣

图F-13 宋本后隔水上"太华主人"印

① 单国强先生考证字号"太华"的，在明代有卜洪勋、孔贞时、李尧卿、何栋、陈其德、欧阳照，清代有李肇夏、黄华等，他认为其中何栋的可能性最大。单国强：《张择端〈清明上河图〉鉴藏印考略》，载杨丽丽主编，故宫博物院编：《〈清明上河图〉新论》，北京：故宫出版社，2011年，第244—247页。

② 余辉：《隐忧与曲谏：〈清明上河图〉解码录》，北京大学出版社，2015年，附录第52页。

③ 赵晶：《明代画院研究》，杭州：浙江大学出版社，2014年，第157、177页。

④ 雷礼：《国朝列卿纪》，明万历四十六年徐鉴刻本，卷一百十六，"何栋"。

⑤ 宋本卷末在冯保题跋之后，仅留下署名"鹭津如寿"的一段跋文，尚琼据《泉州府志》考证，"鹭津"为厦门，"如寿"是明末清初厦门开元寺的一名僧人，俗姓傅，字济翁。转引自：余辉：《隐忧与曲谏：〈清明上河图〉解码录》，北京大学出版社，2015年，附录第52页。除此之外，从冯保到陆费墀近200年的时间里，宋本上并无更多可以识别的收藏者信息。

统御览""无逸斋精鉴玺"，均可知归属。这些印鉴均属于陆费墀及陆费墀之后的藏家。但后隔水上还有"太华主人"一印（图F-13），印主人身份不明。陆费墀之后，宋本的收藏脉络基本是清晰的，所以"太华主人"较大可能是陆费墀之前的藏家，也是目前所知宋本前后隔水最有可能的替换者。

单国强认为"太华主人"可能归属明代别号"太华"的何栋（1490—1573）①，余辉亦采信这一点②。但严嵩籍没后，宋本顺理进入大内，明代内府书画由司礼监掌管③，于是宋本卷后又有万历六年（1578）司礼监掌印太监冯保的题跋。而何栋嘉靖三十二年（1553）于蓟辽总督任上被罢免，居乡闲住至万历元年（1573）亡故。④宋本在严嵩收藏至冯保题跋间清晰的流传史，并没有给何栋留下可能收藏或观摩宋本的空间。因此"太华主人"并不归属何栋。

在没有发现新的史料之前，"太华主人"的实际身份可能永久成谜。从已有的线索来看，他大概率是冯保之后，陆费墀之前，明末清初宋本流传史混乱一段⑤里的一位藏家，作为被替换后的前后隔水上最早的一枚印鉴的主人，他或许是最接近徽宗标题消失现场的历史人物。

再议题跋

有关宋本题跋残缺的问题，余辉依据接纸规律判断宋本后题跋可能有缺，是有一定道理的。但戴立强所说都穆跋及两位学者均认可的邵宝跋，原来是否在宋本后，却需要讨论。

所谓都穆的跋文：

> 张择端《清明上河图》：是图藏阁老长沙公家。公以穆游门下，且颇知书画，每暇日，辄出所藏命穆品评，此盖公平生所宝秘者。观其位置，若城郭、市桥、屋庐之远近高下，草树、马牛、驴驼之大小出没，以及居者、行者、身车之往还先后，皆曲尽意态，毫发

无遗，盖汴京盛时伟观，可按图而得，而非一朝一夕之所能者。其用心亦良苦矣！图有金大定丙午燕山张著跋，云：翰林张择端，字正道，东武人也。幼读书，游学京师，后习绘事，工于界画，自成一家。又引《向氏图画记》谓：择端复有《西湖争标图》与此并入神品。元至正壬辰西昌杨准跋则谓：前有徽庙标题，后有亡金诸老诗及私印若干。今皆不存。长沙公自为诗，细书其后。⑥

因"前有徽庙标题，后有亡金诸老诗及私印若干，今皆不存"句与事实不符，而为学者质疑可能为伪跋。但该段文字出自都穆《南濠文跋》一书⑦，根据胡缵宗（1480—1560）为都穆所作墓志铭"其行于世者，曰：《南濠文跋》……"⑧可知，都穆在世时该书已经行世。明代高儒（生卒年不详）《百川书志》⑨、黄虞稷（1629—1691）《千顷堂书目》⑩等均录有该书，张丑（1577—1643）《清河书画舫》更原封不动转引了《南濠文跋》中有关《清明上河图》的记载⑪。可见，这段文字确实出于都穆之手，并非后人伪造。

但，宋本后曾存在都穆跋，该可能性应十分有限。因为细读都穆的文字，其语气和行文方式更像是事后的著录，而非受李东阳邀请进行品评的题跋。

至于邵宝跋，该跋语并不可靠。⑫首先，邵宝跋手抄于民国蒋汝藻密均楼所藏清代卞永誉《式古堂书画汇考》中《张翰林〈清明上河图〉卷记》后。蒋汝藻是光绪二十九年（1903）举人，曾参加辛亥革命，新中国成立后任上海文史馆馆员。⑬所以邵宝跋的抄录不会太早，换句话说是比较晚近的后期文本。

其次，与邵宝跋一同被抄录的，还有三跋，分别署名"邵庵虞集""遂昌郑元祐"和"李东阳"。其中署名"邵庵虞集"的题跋，即"过海南金元帅幕府获观《清明上河图》志喜：天上珍图今日见，连城尺璧总非俦，玺书作镇光犹丽，锦袭生辉翠欲浮；千载兴亡都未见，一时忧喜独长留，宣和去后无人迹，仅有黄河绕汴州"⑭，其主要内容署以"李冠"的名字，见于辽宁省博物馆藏

⑥（明）都穆：《南濠文跋》，清抄本，卷四。

⑦ 有关《南濠文跋》的成书时间及版本问题，贾笠、王珍珠有系统考察，以下转述两位学者的成果。贾笠：《都穆书画著录及鉴藏考述》，载《书法研究》，2018年第4期，第96－117页。王珍珠：《都穆考论》，苏州大学硕士论文，2009年，第45页。

⑧（明）胡缵宗：《鸟鼠山人小集》，明嘉靖刻本，卷十五，"明中宪大夫太仆寺少卿致仕都公墓志铭"。

⑨（明）高儒：《百川书志》，卷二十，上海：古典文学出版社，1957年，第304页。

⑩（清）黄虞稷：《千顷堂书目》，上海：上海古籍出版社，2001年，第537页。

⑪（明）张丑：《清河书画舫》，清乾隆二十八年刻本，"莺字号"。

⑫ 尚琼《明代许州知州邵宝是否曾在〈清明上河图〉后有题跋："邵宝题跋"考证》一文已基本证伪邵宝跋，该文见于网络，出处不详。本文在此基础上再作补充。

⑬ 李玉安、黄正雨：《中国藏书家通典》，香港：中国国际文化出版社，2005年，第827页。

⑭ 转引自余辉：《张择端〈清明上河图〉卷跋文考释：兼考图文之遗缺》，载《故宫博物院院刊》，2015年第5期，第51－70页。

辽博张择端本（图F-14）、台北故宫博物院藏东府同观本上（图F-15）。署以"剑泉山人郭仁"名号，见于私人藏辛丑本上。署以"若水王渊"的落款，则见于大都会艺术博物馆藏大都会11.170本上（图F-16）。说明这是一条后期版本上常见的伪跋。

而署名"遂昌郑元祐"的题跋，即"金燕山张著，以此图为张择端笔，必有所据。至今后人乃以择端作于宣和间，今画谱具在，当时有如斯人斯艺而独遗其姓氏耶。海南金元帅藏此久矣，余始得展阅，恍然如入汴京，置身流水游龙间，但少香尘扑面耳。闻元帅云：此图尚有稿本，在宋彦高处。其经营布置各极其态，信非率意所能成也。大德己亥十二月五日遂昌郑元祐题"①，除两处人名被替换外，其余内容均与宋本后吴宽的题跋（图F-17）相同。吴宽的题跋因收录在他的文集《匏翁家藏集》中②，而被诸多后期版本抄录用以作伪。譬如大英1881，1210，0.93本（图1-15）、特种东海制纸株式会社本（图1-16）后均可见与宋本后内容一样的吴宽跋文。此外该跋文署以"李珏元晖"的名姓，还出现在大都会11.170本上（图F-18）。所以，这也是一条后期版本上常见的伪跋。

还有署名"李东阳"的题跋③，其内容基本上是宋本后李东阳

① 转引自余辉：《张择端〈清明上河图〉卷跋文考释：兼考图文之遗缺》，载《故宫博物院院刊》，2015年第5期，第51—70页。

② （明）吴宽：《家藏集》，四部丛刊景明正德本，匏翁家藏集卷第五十二，题跋三十九首。

③ 余辉：《张择端〈清明上河图〉卷跋文考释：兼考图文之遗缺》，载《故宫博物院院刊》，2015年第5期，第51—70页。

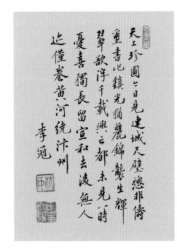

图F-14　辽博张择端本后"李冠"伪跋

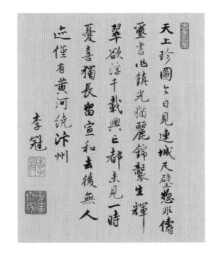

图F-15　东府同观本后"李冠"伪跋

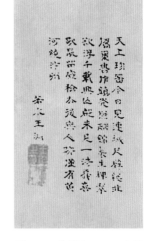

图F-16　大都会11.170本后"若水王渊"伪跋

图F-17　宋本后吴宽跋

正德十年（1515）跋语的变形（图1-24）。该跋语及其变形，以"李东阳"或改换为"文徵明"的名号，常见于后期版本上。④譬如大都会11.170本、特种东海制纸株式会社本（图1-18）上均有以"李东阳"署名的该跋文；宝亲王诗本、大仓集古馆寄托本、李石曾旧藏本上则有以"文徵明"署名的该跋文（图1-19）。所以，与邵宝跋一同被抄录的三则跋文，均是常见于后期版本后的伪跋。

那么再看邵宝的跋语：

> 图高不满尺，长不抵三丈。其间若贵贱，若男女，若老幼、少壮，无不活活森森真出乎其上，若城市、若郊原、若桥坊第肆，无不纤纤悉悉摄入乎其中。令人反复展玩，洞心骇目，阅者而神力欲耗，而作者精妙未穷，信千古之大观，人间之异宝。虽然，但想其工之苦，而未想其心之犹苦也。当建炎之秋，汴州之地，民物庶富，不继可虞，君臣优靡淫乐有渐，明盛忧危之志，敢怀而不敢言，以不言之意而绘为图。令人反复展阅，触于目而警于心，溢于缣毫素绚之先。于戏！其在斯乎！其在斯乎！二泉邵宝识。⑤

这则跋语并不见于邵宝的文集《容春堂集》；并且其中说"当建炎之秋，汴州之地，民物庶富，不继可虞，君臣优靡淫乐有渐，明

图F-18　大都会11.170本后"李珏元晖"伪跋

④ 韦陀最早观察到这一点。[美]韦陀著，徐戎戎、王雁、孟月明译：《张择端的〈清明上河图〉》，载辽宁省博物馆：《〈清明上河图〉研究文献汇编》，沈阳：万卷出版公司，2007年，第220-222页。

⑤ 转引自余辉：《张择端〈清明上河图〉卷跋文考释：兼考图文之遗缺》，载《故宫博物院院刊》，2015年第5期，第51-70页。

盛忧危之志，敢怀而不敢言，以不言之意而绘为图"，"建炎"是南宋高宗（1107—1187，1127—1162 在位）的年号，杨准跋（图1-22）、李东阳跋（图1-23、1-24）都明确提到宋本有徽宗标题，作为李东阳的门生，邵宝如亲见宋本，没有理由会将它视作南宋人的画作。

综上所述，民国蒋汝藻密均楼所藏清代卞永誉《式古堂书画汇考》中手写抄录的这则署名"二泉邵宝"的跋文，应是抄自后期版本上的伪跋。跋语中"图高不满尺，长不抵三丈"句，应是受到常见于后期版本的李东阳正德十年（1515）题跋（图1-24）的影响；而"当建炎之秋……"等南宋人思念前朝而"绘为图"的说法，则很可能受到明清时流传甚广的董其昌《画禅室随笔》和《容台集》中"张择端《清明上河图》皆南宋时追摹汴京景物"[①]之说的影响。

遗憾的是，许论和翁方纲的文字，虽然是针对宋本，并基于亲见，但均不曾作为题跋存在于宋本后。因为许论嘉靖三十五年（1556）获观宋本，而在陆完嘉靖三年（1524）题跋与冯保万历六年（1578）题跋在一纸上，两者间并未留下许论可以题跋的空间；而翁方纲在陆费墀处观摩宋本，宋本题跋尾纸末端有陆费墀"审定名迹""陆丹叔氏秘笈之印"二印，标示当时宋本题跋尾纸即结束于此处，所以也并不存在翁方纲题跋被裁去的可能。

小结

综上所述，有关宋本《清明上河图》是否"残缺"这一"清明上河学"中的老话题，以上讨论证实：画幅卷末至少在明嘉靖年间严嵩收藏时就是如今的样子，并不曾存在所谓"金明池"的意象；而画幅卷首却很可能曾存有一段山峦，直至清乾隆年间陆费墀收藏时尚在，而至毕沅收藏时则已不存；卷首徽宗标题消失的时间应在严嵩收藏至陆费墀收藏之间，大概率在明末清初，或与"太华主人"相关；卷末题跋残缺是有可能的，但学界曾关注的都穆跋、邵宝跋并不曾存在于宋本后。

① （明）董其昌：《画禅室随笔》，清文渊阁四库全书本，卷二；（明）董其昌：《容台集》，明崇祯三年董庭刻本，别集卷四。

版本一览

序号	版本	款识	尺寸	藏地
宋本				
	宋本	张择端	24.8厘米 × 528.7厘米	故宫博物院
通行版本				
中国				
01	辽博仇英本	仇英	30.5厘米 × 987厘米	辽宁省博物馆
02	辽博张择端本	张择端	30.5厘米 × 631厘米	
03	故宫仇英本①	仇英	30厘米 × 666厘米	故宫博物院
04	故宫张择端本	张择端	不详	
05	国博保C14.0345本②	不详	27厘米 × 792厘米	中国国家博物馆
06	国博保2000065本③	仇英	34厘米 × 652厘米	
07	粤博A本	仇英	30厘米 × 614厘米	广东省博物馆
08	粤博B本	仇英	28.5厘米 × 550厘米	
09	天博A本④	佚名	34.4厘米 × 750厘米	天津博物馆
10	天博B本⑤	仇英	34厘米 × 781.2厘米	
11	天博C本⑥	张择端	31.1厘米 × 629厘米	
12	重庆中国三峡博物馆本	仇英	30厘米 × 654厘米	重庆中国三峡博物馆

① 完整画心图版见故宫博物院：《中国比利时绘画500年》，北京：紫禁城出版社，2007年，第143页。
② 中国国家博物馆文物名登记为"明人《仿清明上河图》"。
③ 中国国家博物馆文物名登记为"仿仇英《清明上河图》卷"，年代定为"清仿"。
④ 天津博物馆内部记录称"明无款《清明上河图》卷（青绿仿宋《清明上河图》）"。
⑤ 天津博物馆内部记录称"清无款摹张择端《清明上河图》卷（清仇英款临《清明上河图》卷）"。
⑥ 天津博物馆内部记录称"清仿宋张择端《清明上河图》卷"。

附录

宋本之外 《清明上河图》的传播与再生

① 王琦、裴耀军、曹桂林:《风情风俗:铁岭博物馆藏仇英款〈清明上河图〉》,载《收藏家》,2008年第4期,第26—30页。

序号	版本	款识	尺寸	藏地
13	青州博物馆本	仇英	33.4厘米 × 810厘米	青州博物馆
14	铁岭博物馆本①	仇英	38厘米 × 358厘米	铁岭博物馆
15	辛丑本	仇英	34厘米 × 797厘米	私人
16	清明易简图	张择端	38厘米 × 673.4厘米	台北故宫博物院
17	东府同观本	张择端	39.7厘米 × 606厘米	
18	宝亲王诗本	仇英	34.8厘米 × 804厘米	
19	台故故画01604本	佚名	28.2厘米 × 439厘米	
20	台故故画01606本	仇英	28.6厘米 × 553.6厘米	
21	李石曾旧藏本	仇英	31.1厘米 × 678.6厘米	
22	白云堂本	佚名	不详	台北历史博物馆
23	金祥恒本	仇英	39厘米 × 579厘米	私人
24	林凡本	张择端	30厘米 × 688厘米	私人
欧洲				
25	大英 1881,1210,0.93本	张择端	29.21厘米 × 624.8厘米	大英博物馆 British Museum
26	大英 1936,1009,0.50本	张择端	29.5厘米 × ? 厘米	
27	大英 1902,0606,0.48本	张择端	38.1厘米 × ? 厘米	
28	大英 1984.0203.0.49本	张择端	23.5厘米 × 511厘米	
29	科隆东亚艺术博物馆本	仇英	32厘米 × 781.2厘米	科隆东亚艺术博物馆 Museum für Ostasiatische Kunst Köln

序号	版本	款识	尺寸	藏地
30	莱比锡应用艺术博物馆本②	不详	不详	莱比锡应用艺术博物馆 Museum für Angewandte Kunst Leipzig
31	柏林装饰艺术博物馆本③	不详	不详	柏林装饰艺术博物馆 Kunstgewerbemuseum
32	阿姆斯特丹国立博物馆本④	仇英	30.5厘米×？厘米	阿姆斯特丹国立博物馆 Rijksmuseum Amsterdam
33	莱顿RV-2951-1本⑤	仇英	43厘米×545厘米	莱顿国立民族学博物馆 Museum Volkenkunde in Leiden
34	莱顿RV-2671-2本⑥	仇英	31.6厘米×617厘米	
35	赛努奇博物馆本⑦	仇英	31厘米×？厘米	赛努奇博物馆 Musée Cernuschi
36	纳普尔斯特克博物馆本	仇英	30厘米×704厘米	纳普尔斯特克博物馆 Náprstek Museum of Asian, African and American Cultures
37	切斯特·贝蒂图书馆本	佚名	不详	切斯特·贝蒂图书馆 Chester Beatty Library
北美				
38	弗利尔F1915.1本	张择端	28.5厘米×689厘米	弗利尔美术馆 Freer Gallery of Art
39	弗利尔F1915.2本	仇英	33.8厘米×794.8厘米	
40	大都会11.170本	张择端	29.2厘米×645.2厘米	大都会艺术博物馆 Metropolitan Museum of Art
41	大都会47.18.1本	仇英	29.8厘米×1004.6厘米	
42	波士顿17.706本	张择端	27.1厘米×32.3厘米	波士顿美术馆 Museum of Fine Arts Boston

② 部分图版见 W. Eberhard, *Chinese Festival*, New York: Henry Schuman, 1952, Plate5.

③ 部分图版见 W.Eberhard, *Chinese Festivals*,New York: Henry Schuman,1952, plate4.

④ 戶田禎佑，小川裕充『中國繪画總合圖錄·續編·2册』東京大學出版會，1998，p440、E24—021。

⑤ [荷]葛思康（Lennert Gesterkamp）：《荷兰莱顿民族学博物馆收藏两幅明仇英〈清明上河图〉小考》，《世界美术》，2021年第1期，第42页。

⑥ [荷]葛思康：《荷兰莱顿民族学博物馆收藏两幅明仇英〈清明上河图〉小考》，《世界美术》，2021年第1期，第42页。

⑦ 戶田禎佑，小川裕充『中國繪画總合圖錄·續編·2册』東京大學出版會，1998，p256—257、E14—020。

宋本之外 《清明上河图》的传播与再生

① 鈴木敬『中國繪畫總合圖錄・3册』東京大學出版會，1982，p14—15，EJM1—076。

② 鈴木敬『中國繪畫總合圖錄・3册』東京大學出版會，1982，p174—175，JM5—014。

③ 戶田禎佑，小川裕充『中國繪画總合圖錄・續編・3册』東京大學出版會，1998，p94—95，JM37—052。

④ 鈴木敬『中國繪畫總合圖錄・3册』東京大學出版會，1982，p336—337，JM24—009。

⑤ 大倉集古館『描かれた都：開封・杭州・京都・江戶』東京大学出版会，2013，p10—11。

⑥ 大倉集古館『描かれた都：開封・杭州・京都・江戶』東京大学出版会，2013，p14—15。

⑦ 大倉集古館『描かれた都：開封・杭州・京都・江戶』東京大学出版会，2013，p18—19。

⑧ 鈴木敬『中國繪畫總合圖錄・4册』東京大學出版會，1982，p408—409，JP34—085。

⑨ 局部图版见古原宏伸「清明上河图（上）」（『國華』总955期、1973）、p5—15.古原宏伸「清明上河图（下）」（『國華』总956期、1973），p.27—44。

⑩ 四段详图见孟元老、入矢義高訳注『東京夢華録：宋代の都市と生活』平凡社，1996，p9。

序号	版本	款识	尺寸	藏地
43	斯坦福大学博物馆1992.218本	佚名	28.42厘米×246.7厘米（残本）	斯坦福大学艺术博物馆 Stanford University Museum
44	元秘府本	张择端	30.48厘米×609厘米	美国国会图书馆 The Library of Congress
日韩				
45	东博本①	张择端	27.8厘米×551.5厘米	东京国立博物馆
46	宫内厅本②	仇英	33.7厘米×836.2厘米	宫内厅三之丸尚藏馆
47	仙台本③	仇英	30.9厘米×？厘米	仙台市博物馆
48	赵浙本④	赵浙	28.4厘米×576厘米	林原美术馆
49	大仓集古本⑤	仇英	28.5厘米×615.5厘米	大仓集古馆
50	仓集古馆寄托本⑥	仇英	31厘米×665厘米	私人
51	特种东海制纸株式会社本⑦	张择端	30.7厘米×631厘米	特种东海制纸株式会社
52	筑波山本	夏芷	不详	筑波山神社
53	山口良夫藏本⑧	仇英	29厘米×？厘米	山口良夫（Yoshio Yamaguchi）
54	滨地家藏本⑨	不详	不详	滨地藤太郎（Taro Hamachi）
55	眉山家藏本	不详	不详	私人
56	小真家藏本⑩	不详	不详	私人
57	和庭博物馆本	佚名	35厘米×762厘米	和庭博物馆

序号	版本	款识	尺寸	藏地
清宫版本				
01	清院本	陈枚、孙祜、金昆、戴洪、程志道	35.6厘米×1152.8厘米	台北故宫博物院
02	沈源本	沈源	34.8厘米×1185.9厘米	
03	罗福旼本	罗福旼	12.5厘米×332.2厘米	故宫博物院
04	黄念本	黄念	28.2厘米×548.5厘米	辽宁省博物馆

附录

参考书目

一、中文文献

1.古籍

（元）李祁：《云阳集》，浙江鲍士恭家藏本

（明）吴宽：《匏翁家藏集》，四部丛刊景明正德本

（明）陆完：《在惩录》，旧抄本

（明）邵圭洁：《北虞遗文》，明万历刻本

（明）张凤翼：《处实堂集》，明万历刻本

（明）焦周：《焦氏说楛》，明万历刻本

（明）吴稼瞪：《玄盖副草》，明万历家刻本

（明）周世昌：《重修昆山县志》，明万历四年刊本

（明）屠叔方：《建文朝野汇编》，明万历刻本

（明）田艺蘅：《留青日札》，明万历重刻本

（明）顾起元：《客座赘语》，明万历四十六年自刻本

（明）范守己：《御龙子集》，明万历十八年侯廷珮刻本

（明）王象晋：《翦桐载笔》，明王渔洋遗书本

（明）黎遂球：《莲须阁集》，清康熙黎延祖刻本

（明）李东阳：《怀麓堂集》，清文渊阁四库全书本

（明）李东阳：《李东阳续集》，长沙：岳麓书社，1997年

（明）沈德符：《清权堂集》，湖南图书馆藏明刻本

（明）沈德符：《万历野获编》，清道光七年姚氏刻同治八年补修本

（明）李日华：《紫桃轩又缀》，清光绪刻本

（明）李日华：《味水轩日记》，上海远东出版社，1996年

（明）王世贞：《弇州山人四部稿》，明万历刻本

（明）王世贞：《弇州山人续稿》，文津阁四库全书本

（明）胡维霖：《胡维霖集》，明崇祯刻本

（明）张应文：《清秘藏》，清光绪翠琅玕馆丛书本

（明）熊文举：《雪堂先生文集》，清初刻本

（明）程于古：《落玄轩集选》，明天启三年刻本

（明）徐复祚：《花当阁丛谈》，清借月山房汇钞本

（明）赵琦美：《赵氏铁网珊瑚》，清文渊阁四库全书本

（明）张丑：《法书名画见闻表》，民国翠琅玕馆丛书本

（明）孙凤：《孙氏书画钞》，涵芬楼秘笈景旧钞本

（明）孙镶：《书画跋跋》，清乾隆五年刻本

（明）马之骏：《妙远堂集》，明天启七年刻本

（明）方以智：《浮山集》，清康熙此藏轩刻本

（明）徐学谟：《世庙识余录》，明徐兆稷活字印本

（明）陆人龙：《型世言》，明崇祯刊本

（明）陈维崧：《陈迦陵文集》，四部丛刊景清本

（明）董其昌：《画禅室随笔》，清文渊阁四库全书本

（明）董其昌：《容台集》，明崇祯三年董庭刻本

（明）张岱：《陶庵梦忆》，清乾隆五十九年王文诰刻本

（明）钱谦益：《牧斋初学集》，宣统二年邃汉斋排印本

（明）朱谋垔：《画史会要》，清文渊阁四库全书本

（明）栗祁：《（万历）湖州府志》，明万历刻本

（清）潘江：《木崖集》，清康熙刻本

（清）周长发：《赐书堂诗钞》，清乾隆五十二年刻本

（清）孙原湘：《天真阁集》，清光绪重刊本

（清）查慎行：《人海记》，清光绪正觉楼丛刻本

（清）张世进：《著老书堂集》，清乾隆刻本

（清）弘昼：《稽古斋全集》，清乾隆十一年内府刻本

（清）钱陈群：《香树斋诗文集》，清乾隆刻本

（清）毕沅：《灵岩山人诗集》，清嘉庆四年经训堂刻本

（清）陆心源：《穰梨馆过眼录》，清光绪吴兴陆氏家塾刻本

（清）金武祥：《粟香随笔》，清光绪刻本

（清）沈赤然：《五研斋诗文钞》，清嘉庆增刻修本

（清）吴清鹏：《笏庵诗》，清咸丰五年刻吴氏一家稿刊本

（清）徐实善：《壶园诗钞选》，清道光刻本

（清）吴荣光：《辛丑销夏记》，清道光刻本

（清）吴荣光：《石云山人集》，清道光二十一年吴氏筠清馆刻本

（清）冯云鹏：《扫红亭吟稿》，清道光十年写刻本

（清）徐世昌：《晚晴簃诗汇》，民国退耕堂刻本

（清）王士禛：《古夫于亭杂录》，清文渊阁四库全书本

（清）王士禛：《精华录》，四部丛刊影清林佶写刻本

（清）王士禛：《带经堂集》，清康熙五十年程哲七略书堂本

（清）王士禛：《感旧集》，清乾隆十七年雅雨堂刻本

（清）王士禛：《居易录》，清文渊阁四库全书本

（清）陈作霖：《可园诗存》，清宣统元年刻增修本

（清）程鸿诏：《有恒心斋集》，清同治十一年程氏自刻本

（清）俞樾：《茶香室丛钞》，清光绪二十五年刻春在堂全书本

（清）张荫桓：《三洲日记》，清光绪刻本

（清）李佐贤：《石泉书屋类稿》，清同治十年刻本

（清）张维屏：《国朝诗人征略》，清道光十年刻本

（清）阮元、杨秉初：《两浙輶轩录》，清嘉庆刻本

（清）周春：《耄余诗话》，清钞本

（清）赵怀玉：《亦有生斋集》，清道光元年刻本

（清）梁章钜：《退庵诗存》，清道光刻本

（清）梁章钜：《浪迹续谈》，清道光二十八年刻本

（清）钱泳：《履园丛话》，清道光十八年述德堂刻本

（清）钱杜：《松壶画忆》，清光绪榆园丛刻本

（清）翁方纲：《复初斋诗集》，清刻本

（清）王庆勋：《诒安堂诗稿》，清咸丰三年刻五年增刻本

（清）卞永誉：《式古堂书画汇考》，吴兴蒋氏密均楼藏本

（清）孙星衍：《平津馆鉴藏画记》，清光绪至宣统铅印本

（清）邵长蘅：《邵子湘全集》，清康熙刻本

（清）陶元藻：《泊鸥山房集》，清刻本

（清）黄锡蕃：《闽中书画录》，民国三十二年合众图书馆丛书本

（清）陆时化：《吴越所见书画录》，清宣统二年顺德邓氏风雨楼本

（清）姜绍书：《无声诗史》，清康熙观妙斋刻本

（清）郑珍：《巢经巢诗文集》，民国遵义郑徵君遗著本

（清）庄棫：《中白词》，民国刻本

（清）孙承泽、（清）高士奇：《庚子销夏记》，清文渊阁四库全书本

（清）徐树丕：《识小录》，涵芬楼秘笈景稿本

（清）彭孙贻：《茗斋集》，四部丛刊续编景写本

（清）谷应泰：《明史纪事本末》，同治十二年江西书局本

（清）姜宸英：《湛园集》，清文渊阁四库全书本

（清）陆时化：《吴越所见书画录》，清乾隆怀烟阁刻本

（清）顾公燮：《消夏闲记摘抄》，涵芬楼秘笈本

（清）陈昌图：《南屏山房集》，清乾隆五十六年陈宝元刻本

（清）英和：《恩福堂笔记》，清道光十七年刻本

（清）叶廷琯：《鸥陂渔话》，清同治九年刻本

（清）陆以湉：《冷庐杂识》，清咸丰六年刻本

（清）徐时栋：《烟屿楼笔记》，续修四库全书本

（清）李坤元：《忍斋杂识》，清道光十三年刊本

（清）平步青：《霞外捃屑》，民国六年香雪崦丛书本

（清）陈浏：《匋雅》，民国静园丛书本

（清）陈田：《明诗纪事》，清陈氏听诗斋刻本

（清）叶昌炽：《缘督庐日记钞》，民国上海蟫隐庐石印本

（清）孙璧文：《新义录》，清光绪八年刻本

（清）汪师韩：《谈书录》，清乾隆刻上湖遗集本

（清）焦循：《剧说》，民国诵芬室读曲丛刊本

（清）曹雪芹：《红楼梦》，清乾隆五十六年萃文书屋活字印本

（清）张九钺：《紫岘山人全集》，清咸丰元年张氏赐锦楼刻本

（清）戴文灯：《甜雪词》，清乾隆刻本

（清）邹炳泰：《午风堂集》，清嘉庆刻本

（清）秦祖永：《画学心印》，清光绪朱墨套印本

（清）方睿颐：《梦园书画录》，清光绪刻本

（清）朱彝尊：《宸垣识略》，清乾隆池北草堂刻本

（清）赵翼：《瓯北集》，清嘉庆十七年湛贻堂刻本

（清）洪亮吉：《卷施阁集》，清光绪三年洪氏授经堂刻洪北江全集增修本

（清）童槐：《今白华堂诗录》，清同治八年童华刻本

（清）斌良：《抱冲斋诗集》，清光绪五年崇福湖南刻本

（清）李虹若：《都市丛载》，清光绪刻本

（清）沈钟：《霞光集》，清刻本

（清）祁寯藻：《馥馚亭集》，清咸丰刻本

（清）戴熙：《习苦斋画絮》，清光绪十九年刻本

（清）陆继辂：《崇百乐斋三集》，清道光八年刻本

（清）张应昌：《烟波渔唱》，清同治二年西昌旅舍刻增修本

（清）昭梿：《啸亭杂录》，清抄本

（清）王闿运：《湘绮楼全集》，清光绪刻本

（清）徐沁：《明画录》，清读书斋丛书本

（清）周之琦：《心日斋词集》，清刻本

（清）舒赫德、于敏中等：《钦定胜朝殉节诸臣录》，清文渊阁四库全书本

（清）胡敬：《国朝院画录》，嘉庆二十一年刻本

（清）张照：《石渠宝笈》，文渊阁四库全书本

（清）张玉书等：《佩文韵府》，清文渊阁四库全书本

（清）清高宗、（清）蒋溥：《御制乐善堂全集定本》，文渊阁四库全书本

（清）清圣祖、（清）张玉书：《圣祖仁皇帝御制文集》，文渊阁四库全书本

（清）冯桂芬：《（同治）苏州府志》，清光绪九年刊本

（清）杨恩寿：《眼福编》，台北：文史哲出版社，1971年

（清）裴景福：《壮陶阁书画录》，北京：中华书局，1937年

[日]斋藤谦：《拙堂文话》，台北：文津出版社，1985年

[日]伊藤东涯撰、[日]伊藤东所校：《绍述先生文集》，载域外汉籍珍本文库编纂出版委员会编：《域外汉籍珍本文库·第四辑·集部·二十四》，重庆：西南师范大学出版社，北京：人民出版社，2014年

2. 专著

刘渊临：《〈清明上河图〉之综合研究》，台北：艺文印书馆，1969年

吴讷孙（鹿桥）主编：《1970年中国古代绘画国际讨论会论文集》，台北故宫博物院，1971年

那志良：《清明上河图》，台北故宫博物院，1977年

董作宾：《董作宾先生全集》，台北：艺文印书馆，1977年

翁同文：《艺林丛考》，台北：联经出版事业公司，1977年

吴晗：《朝鲜李朝实录中的中国史料》，北京：中华书局，1980年

孙殿起：《琉璃厂小志》，北京古籍出版社，1982年

林仁川：《明末清初私人海上贸易》，上海：华东师范大学出版社，1987年

唐寰澄：《中国古代桥梁》，北京：文物出版社，1987年

童书业：《童书业美术论集》，上海古籍出版社，1989年

韩大成：《明代城市研究》，北京：中国人民大学出版社，1991年

陈宝良：《飘摇的传统：明代城市生活长卷》，长沙：湖南人民出版社，1996年

赵世瑜：《腐朽与神奇：清代城市生活长卷》，长沙：湖南人民出版社，1996年

陈大康：《明代的商贾与世风》，上海文艺出版社，1996年

周宝珠：《〈清明上河图〉与清明上河图学》，开封：河南大学出版社，1997年

王卫平：《明清时期江南城市史研究：以苏州为中心》，北京：人民出版社，1999年

刘凤云：《明清城市空间的文化探析》，北京：中国人民大学出版社，2001年

陈从周：《苏州旧住宅》，上海三联书店，2003年

陈宝良：《明代社会生活史》，北京：中国社会科学院出版社，2004年

张英霖等：《苏州古城地图》，苏州：古吴轩出版社，2004年

陈江：《明代中后期的江南社会与社会生活》，上海社会科学院出版社，2006年

李孝悌：《中国的城市生活》，北京：新星出版社，2006年

中国文物研究所、常熟博物馆编：《新中国出土墓志·江苏（壹）·常熟》，北京：文物出版社，2006年

中国第一历史档案馆、香港中文大学文物馆：《清宫内务府造办处档案汇总》，北京：人民出版社，2007年

辽宁省博物馆：《〈清明上河图〉研究文献汇编》，沈阳：万卷出版公司，2007年

中国第一历史档案馆、北京铁源陶瓷研究院：《清宫瓷器档案全集》，北京：中国画报出版社，2008年

邓之诚：《骨董琐记全编》，北京：中华书局，2008年

吴雪杉：《张择端〈清明上河图〉》，北京：文物出版社，2009年

杨丽丽主编、故宫博物院编：《〈清明上河图〉新论》，北京：故宫出版社，2011年

赵广超：《笔记〈清明上河图〉》，香港：三联书店（香港）有限公司，2010年

复旦大学文史研究院：《都市繁华：一千五百年来的东亚城市生活史》，北京：

中华书局，2010年

曹星原：《同舟共济：〈清明上河图〉与北宋社会的冲突妥协》，台北：石头出版股份有限公司，2011年

蔡美花、赵季：《韩国诗话全编校注》，北京：人民文学出版社，2012年

吴漫：《明代宋史学研究》，北京：人民出版社，2012年

潘君明：《苏州古城街巷梳辨录》，苏州：古吴轩出版社，2013年

葛兆光：《想象异域：读李朝朝鲜汉文燕行文献札记》，北京：中华书局，2014年

刘涤宇：《历代〈清明上河图〉：城市与建筑》，上海：同济大学出版社，2014年

赵晶：《明代画院研究》，杭州：浙江大学出版社，2014年

单国强主编：《仇英摹〈清明上河图〉鉴赏：著录吴荣光〈辛丑销夏记〉，裴景福〈壮陶阁书画录〉》，苏州：古吴轩出版社，2015年

余辉：《隐忧与曲谏：〈清明上河图〉解码录》，北京大学出版社，2015年

李庆：《日本汉学史》，上海人民出版社，2016年

叶康宁：《风雅之好：明代嘉万年间的书画消费》，北京：商务印书馆，2017年

单国霖主编：《大明古城苏州之繁华：论仇英〈清明上河图〉（辛丑本）研究论文集》，苏州：古吴轩出版社，2017年

周德明、黄显功：《上海图书馆藏稿钞本日记丛刊》，北京：国家图书馆出版社，上海科学技术文献出版社，2017年

邱士华等：《伪好物：16至18世纪苏州片及其影响》，台北故宫博物院，2018年

柯继承：《大明苏州：仇英〈清明上河图〉中的社会风情》，苏州：古吴轩出版社，2018年

复旦大学文史研究院：《东亚文化间的比赛：朝鲜赴日通信使文献的意义》，北京：中华书局，2019年

[美]施坚雅（G.William Skinner）：《中华帝国晚期的城市》，北京：中华书局，2000年

[美]林达·约翰逊（Johnson. L C）：《帝国晚期的江南城市》，上海人民出版社，2005年

[加]卜正民（Timothy Brook）：《纵乐的困惑：明代的商业与文化》，北京：生活·读书·新知三联书店，2004年

[加]卜正民（Timothy Brook）：《明代的社会与国家》，合肥：黄山书社，2009年

[日]大庭修：《江户时代日中秘话》，北京：中华书局，1997年

[日]大庭修：《江户时代中国典籍流播日本之研究》，杭州大学出版社，1998年

[日]松浦章：《清代帆船与中日文化交流》，上海科学技术文献出版社，2012年

[日]松浦章：《清代海外贸易史研究》，天津人民出版社，2016年

[日]辻惟雄：《图说日本美术史》，北京：生活·读书·新知三联书店，2016年

[日]松浦章：《清代华南帆船航运与经济交流》，厦门大学出版社，2017年

[日]河添房江：《唐物的文化史》，北京：商务印书馆，2018年

[日]内藤湖南：《日本文化史研究》，北京：商务印书馆，2018年

[日]夫马进：《朝鲜燕行使与朝鲜通信使》，北京：商务印书馆，2020年

[日]村井章介：《中世：日本的内与外》，北京：社会科学文献出版社，2021年

3.论文

薄松年：《〈清明上河图〉的作者及时代意义》，载《人文杂志》，1957年04期

徐邦达：《〈清明上河图〉的初步研究》，载《故宫博物院院刊》，1958年01期

冯沅君：《怎样看待〈一捧雪〉》，载《文学评论》，1964年05期

吕佛庭：《评延春阁本张择端"清明上河图"画卷》，载《畅流》，1970年08期

杨新：《〈清明上河图〉地理位置小考》，载《美术研究》，1979年02期

徐铭延：《论李玉的〈一捧雪〉传奇》，载《南京师大学报（社会科学版）》，1980年02期

戴逸：《乾隆初政和"宽严相济"的统治方针》，载《上海社会科学学术季刊》，1981年01期

左步青：《乾隆初政》，载《故宫博物院院刊》，1987年04期

周梦江：《〈清明上河图〉所反映的汴河航运》，载《河南大学学报》，1987年01期

杨臣彬：《谈明代书画作伪》，载《文物》，1990年08期

马华民：《〈清明上河图〉所反映的宋代造船技术》，载《中原文物》，1990年04期

冯佐哲：《清代前期中日民间交往与文化交流》，载《史学集刊》，1990年02期

陈泳：《古代苏州城市形态演化研究》，载《城市规划汇刊》，2002年05期

陈泳：《苏州商业中心区演化研究》，载《城市规划》，2003年01期

张朋川：《〈苏州金阊图〉的联接复原及研究》，载《东南文化》，2003年12期

戴立强：《今本〈清明上河图〉残缺说》，载《中国文物报》，2005年4月27日第7版

王正华：《乾隆朝苏州城市图像：政治权力、文化消费与地景塑造》，载《"中央研究院"近代史研究所集刊》，2005年总50期

王开儒：《〈清明上河图〉仿本与李东阳跋之联系》，载《荣宝斋》，2005年07期

杨雨蕾：《十六至十九世纪初中韩文化交流研究：以朝鲜赴京使臣为中心》，复旦大学历史地理研究中心博士论文，2005年

戴立强：《〈清明上河图〉异本考述》，载《辽宁省博物馆馆刊》，2006年

单国霖：《旧曲谱新词：解读仇英〈清明上河图〉》，载《上海文博论丛》，2007年12期

黄小峰：《人民的图画：〈清明上河图〉的重新发现与"宋代风俗画"概念的产生》，载《艺术设计研究》，2009年12期

陈韵如：《制作真境：重估〈清院本清明上河图〉在雍正朝画院之画史意义》，载《故宫学术季刊》，2010年总28期

刘晶：《明代玉河馆门禁及相关问题考述》，载《安徽史学》，2012年05期

薛明：《日本学界关于清代中前期中日关系史的研究》，载《外国问题研究》，2012年03期

聂崇正：《"三朝元老"的宫廷画家金昆》，载《紫禁城》，2012年05期

聂崇正：《清雍正乾隆朝宫廷画家孙祜》，载《紫禁城》，2012年11期

刘涤宇、戴立强：《黄念和他的〈清明上河图〉》，载《收藏·拍卖》，2013年04期

赵琰哲：《乾隆朝仿古绘画研究》，中央美术学院人文学院博士论文，2013年

葛兆光：《文化间的比赛：朝鲜赴日通信使文献的意义》，载《中华文史论丛》，2014年02期

刘岳：《皇帝的小玩意清宫中的"百什件"》，载《紫禁城》，2014年02期

李胜男、李仙芝：《李玉"一笠庵四种曲"的文本传播》，载《语文学刊》，2015年12期

林丽鹂：《"故宫跑"说明了啥》，载《人民日报》，2015年10月23日23版

余辉：《从清明节到喜庆日：仇英版〈清明上河图〉的变异》，载《中国书画》，2016年01期

潘文协：《仇英年表》，载《中国书画》，2016年01期

朱万章：《仇英绘画的摹古与创新：以〈清明上河图〉为例》，载《美术研究》，2017年05期

朱万章：《仇英〈清明上河图〉人物小像探索》，载《中国国家博物馆馆刊》，2019年10期

杨勇：《瑕瑜互见：辽宁省博物馆藏〈石渠宝笈〉著录的几件"伪好物"》，载《故宫文物月刊》，2018年总422期

侯怡利：《谈"国立"故宫博物院之百什件收藏》，载《故宫学术季刊》，2019年第32卷02期

戴立强：《杨仁恺与〈清明上河图〉和〈苕溪诗〉》，载《辽宁省博物馆馆刊》，2019年

邱士华：《苏州片画家黄彪研究》，载《故宫学术季刊》，2020年37卷01期

康昊：《唐舶来珍、丰盈和国："唐物"对古代日本的影响》，载《历史评论》，2021年05期

[韩]赵淑伊：《仇英款〈清明上河图〉与韩国朝鲜时代绘画的新气象》，中央美术学院博士论文，2015年

[美]艾伦·约翰斯顿·莱恩（Ellen Johnston Laing）著、李倍雷译：《苏州片中仇英作品的考证》，载《南京艺术学院学报（美术与设计版）》，2002年04期

[荷]葛思康（Lennert Gesterkamp）：《荷兰莱顿民族学博物馆收藏两幅明仇英〈清明上河图〉小考》，载《世界美术》，2021年01期

二、外文文献

1. 英文图书

Nelson I. Wu et al, *Proceedings of the International Symposium on Chinese Painting Taipei 18th-24th June 1970*, Taipei：National Palace Museum, 1972.

Jame Cahill, *An Index of Early Chinese Paintiers and Paintings*：*T'ang, Sung, and Yuan*, Berkeley：University of California Press, 1980.

Alan Priest. *Ching Ming Shang Ho. Spring Festival on the River*. New York：Metropolitan Museum of Art, 1948.

2. 英文论文

Ellen Johnston Laing ，"'Suzhou Pian' and Other Dubious Paintings in the Receieved 'Oeuvre' of Qiu Ying," Artibus Asiae 59：3/4（2000）.

Cheng-hua Wang, "One Painting, Two Emperors, and Their Cultural Agendas：

Reinterpreting the Qingming Shanghe Painting of 1737", Archives of Asian Art 70：1（2020）.

Arthur D Waley, "A Chinese Picture", Burlington Magazine 30：166（1917）.

Roderick Whitfield, "Chang Tse-tuan's Ch'ing-ming shang-hot'u", PhD. Dissertation, Princeton University, 1965.

Su-Chen Chang, "Improvised Great Ages：The Creating of 'Qingming shengshi'", PhD Dissertation, The University of British Columbia, 2013.

3. 日文图书

伊藤三千尾『唐物屋とその世相』伊藤三千尾、1930

中村栄孝『日鮮関係史の研究』吉川弘文館、1969

壼井義正『関西大学東西学術研究所資料集刊8：漱芳閣書畫記』関西大学東西学術研究所、1973

大岡清相『崎陽群談』近藤出版社、1974

吉沢忠『日本南画論攷』講談社、1977

大田南畝、浜田義一郎『大田南畝全集』岩波書店、1985

若林喜三郎『前田綱紀』吉川弘文館、1986

三宅英利『近世日朝関係史の研究』文献出版、1986

永積洋子『唐船輸出入品数量一覧：1637-1833 復元唐船貨物改帳・帰帆荷物買渡帳』創文社、1987

高階秀爾『日本近代美術史論』講談社、1990

佐久間重男『日明関係史の研究』吉川弘文館、1992

松木寛『御用絵師狩野家の血と力』講談社、1994

小林宏光『中国の版画唐代から清代まで〝』東信堂、1995

孟元老著、入矢義高訳注『東京夢華録：宋代の都市と生活』平凡社、1996

李元植『朝鮮通信使の研究』思文閣出版、1997

鬼原俊枝『幽微の探求狩野探幽論』大阪大学出版会、1998

岡佳子『寛永文化のネットワーク：『隔蓂記』の世界』思文閣出版、1998

中田易直『近世日本対外関係文献目録東京』刀水書房、1999

武田光一『日本の南画』東信堂、2000

大槻幹郎『文人画家の譜』ぺりかん社、2001

大庭脩『漂着船物語：江戸時代の日中交流』岩波書店、2001

大庭脩『日中交流史話：江戸時代の日中関係を読む』燃焼社、2003

伊原弘『「清明上河図」をよむ』勉誠出版、2003

伊原弘『徽宗とその時代』勉誠出版、2004

伊原弘『中国都市の形象：宋代都市の景観をよむ』勉誠出版、2009

伊原弘『「清明上河図」と徽宗の時代：そして輝きの残照』勉誠出版、2012

林原美术馆『京の雅び：洛中洛外の世界』林原美术馆、2004

古原宏伸『中国画巻の研究』中央公論美術出版、2005

辻惟雄『日本美術の歴史』東京大学出版会、2005

池内敏『大君外交と「武威」：近世日本の国際秩序と朝鮮観』名古屋大学出版
会、2006

池内敏『絶海の碩学—近世日朝外交史研究』名古屋大学出版会、2017

野嶋剛『謎の名画・清明上河図：北京故宮の至宝、その真実』勉誠出版、
2011

山本真紗子『唐物屋から美術商へ—京都における美術市場を中心に』晃洋書
房、2010

橋本雄『中華幻想：唐物と外交の室町時代史』勉誠出版、2011

大倉集古館、板倉聖哲監修『描かれた都：開封・杭州・京都・江戸』東京大
学出版会、2013

島尾新『和漢のさかいをまぎらかす 茶の湯の理念と日本文化』淡交社、2013

河添房江『唐物の文化史：舶来品からみた日本』岩波書店、2014

楊新ほか著、関野喜久子訳『図説「清明上河図」』科学出版社、2015

小林宏光『近世画譜と中国絵画：十八世紀の日中美術交流発展史』SUP上智
大学出版、2018

4.日文论文

大串純夫「趙浙筆清明上河図巻解」(『國華』567号、1937)

加藤繁「仇英筆清明上河図に就いて」(『美術史学』90号、1943)

杉村丁「清明上河図」(『ミュージアム』88-7号、1958)

鄭振鐸「清明上河図の研究-上」(『國華』807-7号、1959)

鄭振鐸「清明上河図の研究-下」(『國華』807-8号、1959)

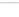

小野勝年「故宮博物院と清明上河図のことども（台湾紀行）」（『Ars buddhica』73号、1969）

古原宏伸「清明上河図－上」（『國華』955号、1973）

古原宏伸「清明上河図－下」（『國華』956号、1973）

新藤武弘「都市の絵画：清明上河図を中心として」、（『跡見学園女子大学紀要』19号，1986）

楊伯達著、鶴田武良訳「試論風俗画宋張択端筆「清明上河図」の芸術的特色と位置－上」、（『國華』1108号、1987）

楊伯達著、鶴田武良訳「試論風俗画宋張択端筆「清明上河図」の芸術的特色と位置－中」、（『國華』1110号、1988）

楊伯達著、鶴田武良訳「試論風俗画宋張択端筆「清明上河図」の芸術的特色と位置－下」、（『國華』1111号、1988）

永井久美子「十二世紀の都市描写：清明上河図と年中行事絵巻の比較を中心に」（『日本比較文学会』46号、2004）

田中伝「清明上河図：転換期絵画的诸项」（成城大学院修士論文，2005）

島尾新「会所と唐物：室町時代前期の権力表象装置とその機能」（『中世の文化と場』東京大学出版会＜シリーズ 都市・建築・歴史＞4、2006）

杉本欣久「八代将軍・徳川吉宗の時代における中国絵画受容と徂徠学派の絵画観：徳川吉宗・荻生徂徠・本多忠統・服部南郭にみる文化潮流」（『古文化研究：黒川古文化研究所紀要』13号、2014）

池内敏「訳官使考」（『名古屋大学文学部研究論集』史学62、2016）

池内敏「十八世紀対馬における日朝交流：享保十九年訳官使の事例」（『名古屋大学文学部研究論集』史学63、2017）

鈴木康子「一八世紀後期－一九世紀初期の長崎と勘定所：松山惣右衛門（伊予守）直義を中心として」（『長崎学』3号、2019）

錦織亮介「江戸時代中国船輸入書画類一覧」（『新長崎学研究センター纪要』創刊号、2022）

陳璐璐「遼寧本清明上河図に描かれた看板と扁額の文字考：蘇州片の特徴を研究する視点から」（千葉大学大学院人文社会科学研究科，2016.9）

陳璐璐「清明上河図の通行本に描かれた景について：趙浙本を中心」（千葉大学大学院人文社会科学研究科研究プロジェクト報告書，2016.2）

5.韩国文献

[韩]林基中：《燕行录全集》，首尔：东国大学校韩国文学研究所，1981年

[韩]成均馆大学校大东文化研究院：《燕行录选集》，首尔：成均馆大学校，1962年

[韩]民族文化推进会：《海行总载》，首尔：民族文化推进会，1989年

[韩]民族文化推进会：《韩国文集丛刊》，首尔：民族文化推进会，1997年

[韩]李德懋：《青庄馆全书》，韩国文集丛刊本

[韩]曹命采：《奉使日本时见闻录》，海行总裁本

[韩]李坤：《燕行纪事》，燕行录选集本

[韩]佚名：《燕行录》，燕行录全集本

[韩]赵荣祐：《观我斋稿》，韩国文集丛刊本

[韩]李秉渊：《槎川诗抄》，韩国文集丛刊本

[韩]李夏坤：《头陀草》，韩国文集丛刊本

[韩]朴趾源：《燕岩集》，韩国文集丛刊本

[韩]洪大容：《湛轩书》，韩国文集丛刊本

[韩]金昌业：《老稼斋燕行日记》，燕行录全集本

[韩]申维翰：《青泉集》，韩国文集丛刊本

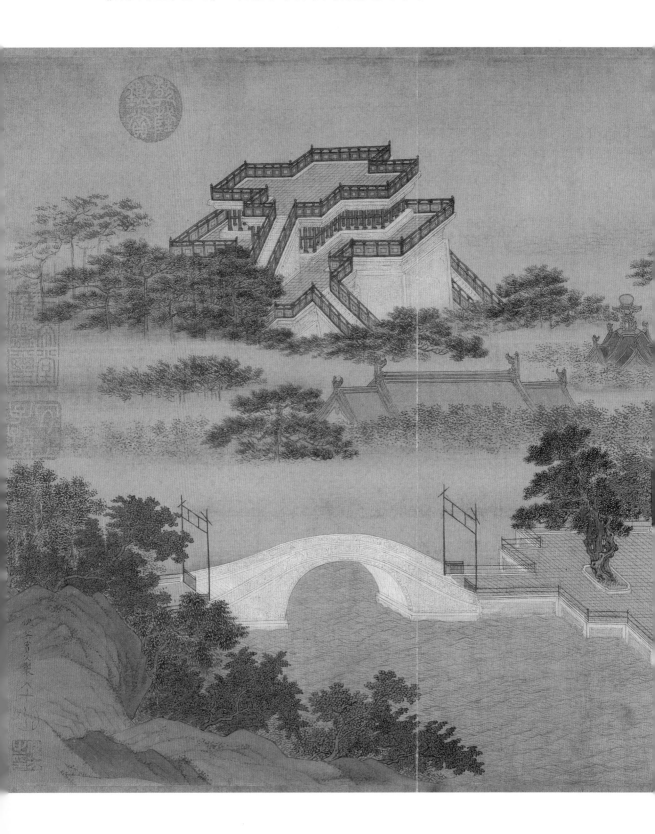

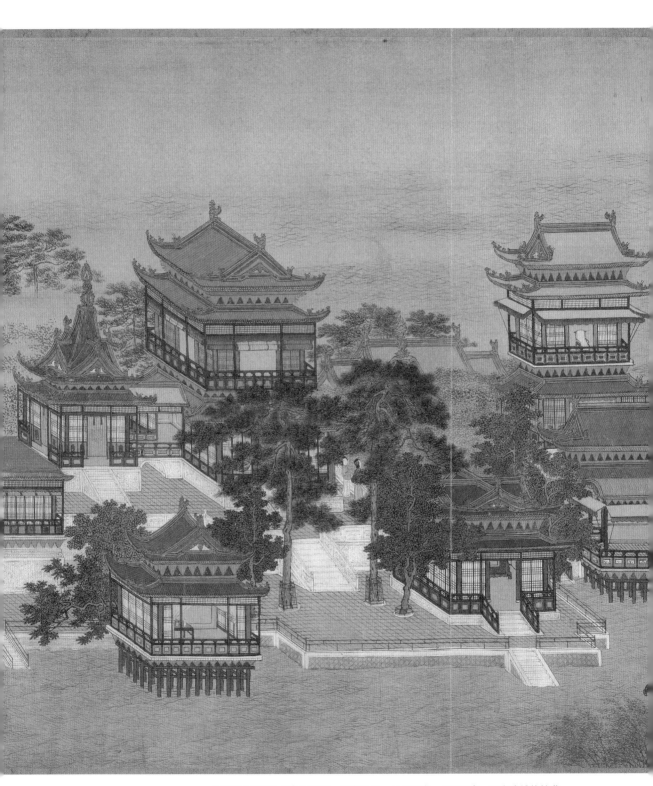

《清明上河图》（传）仇英　绢本设色　30.5厘米×987厘米　辽宁省博物馆藏

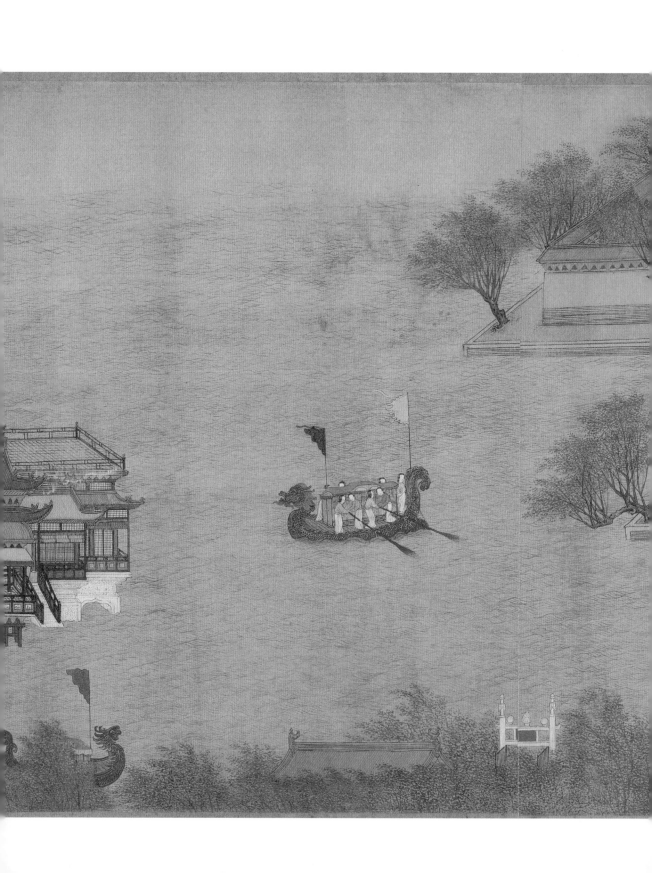

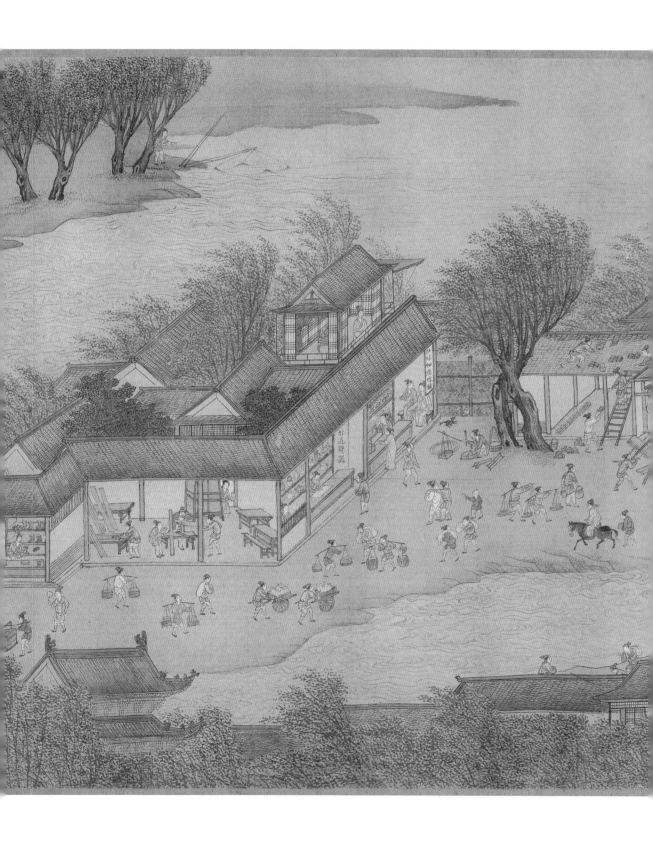

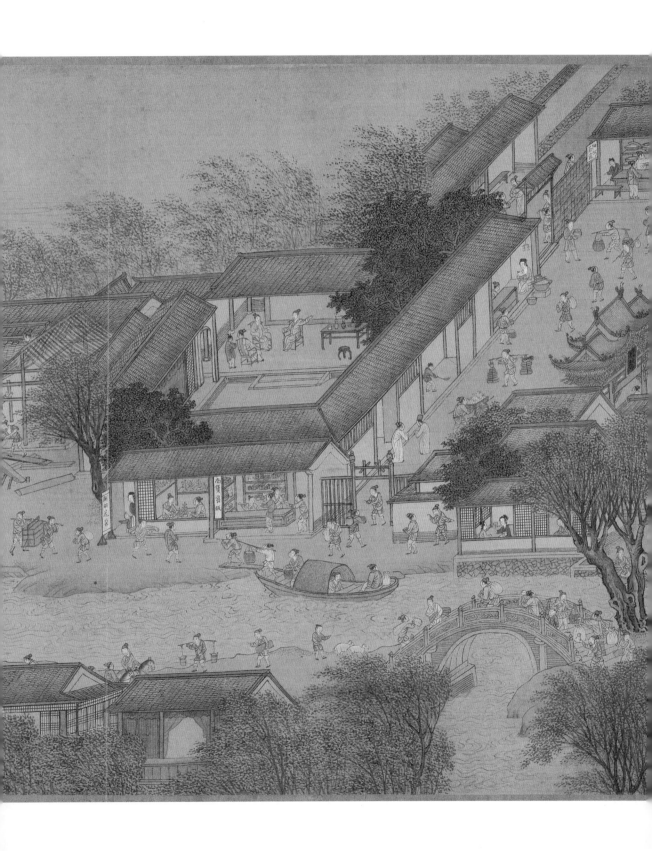

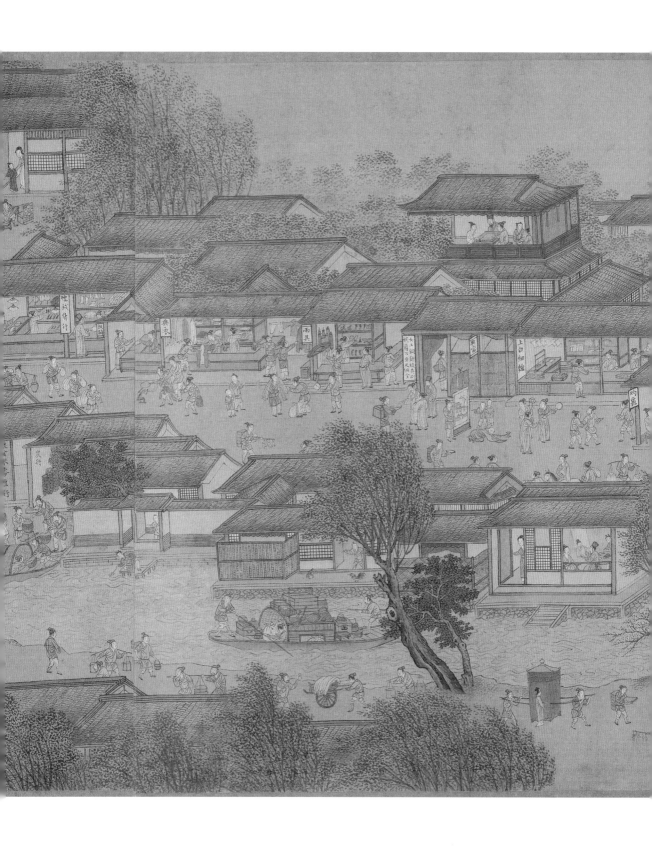

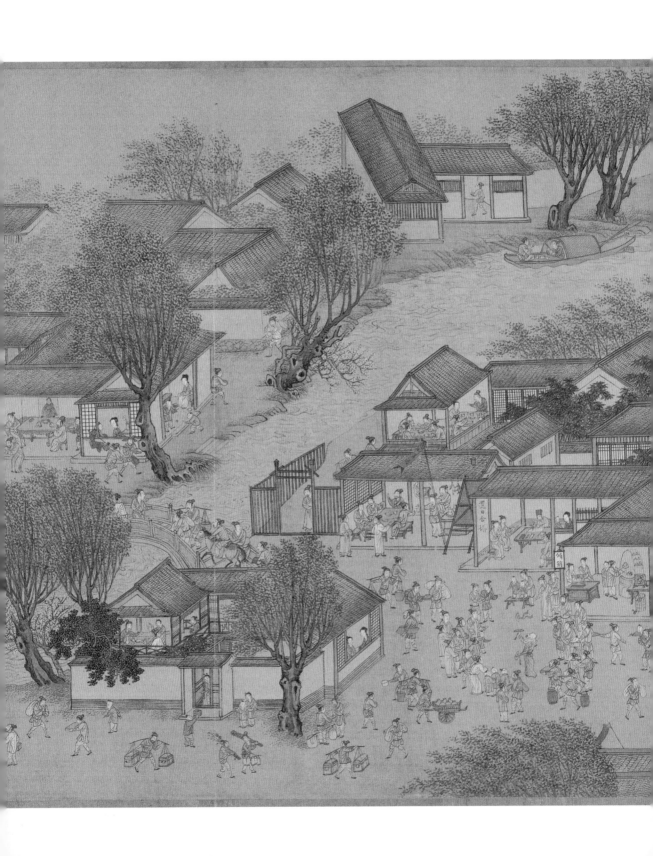

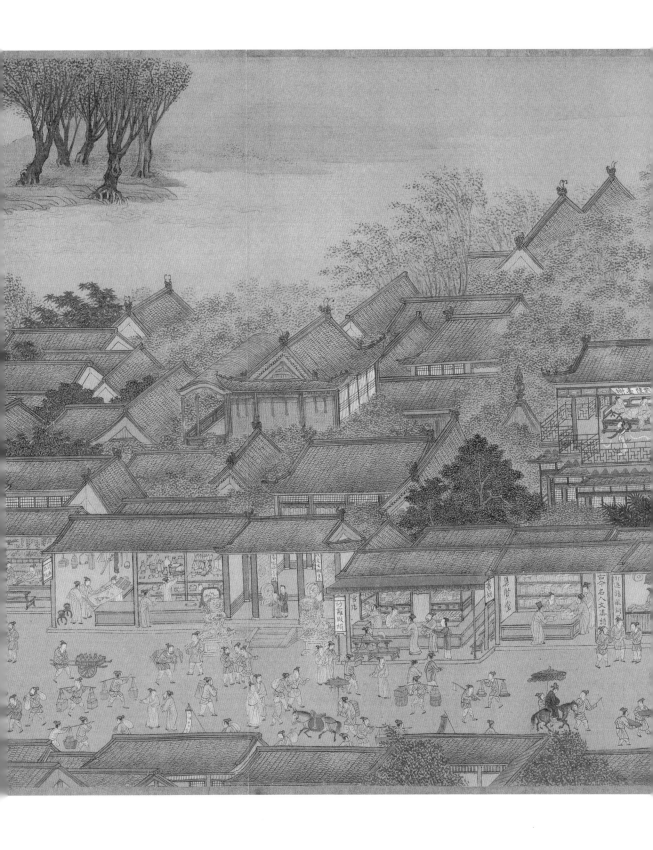

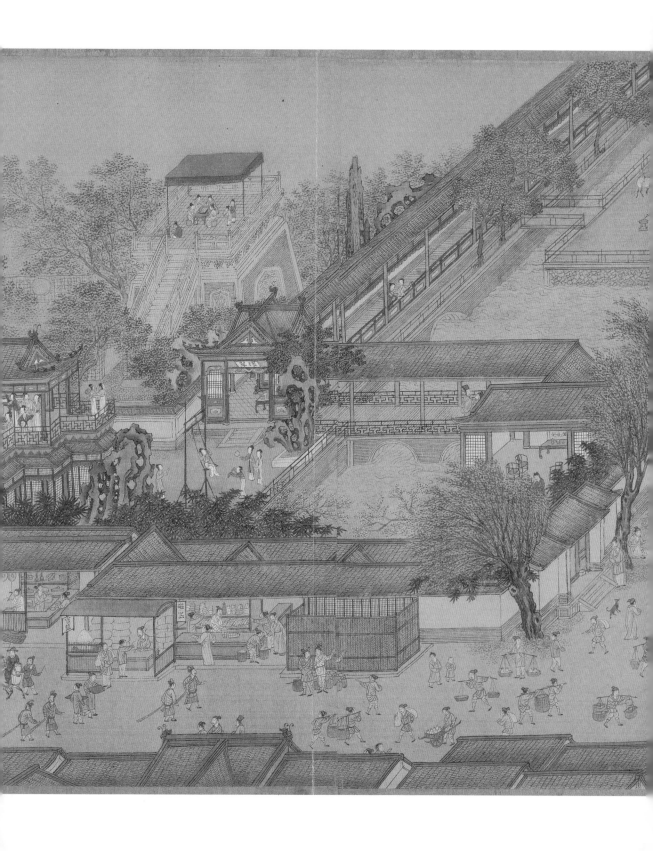

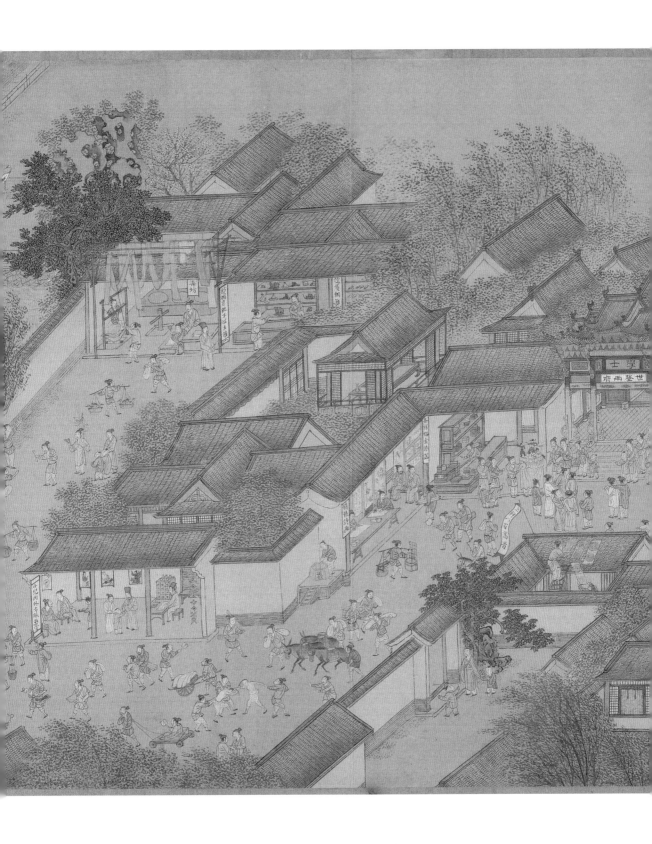

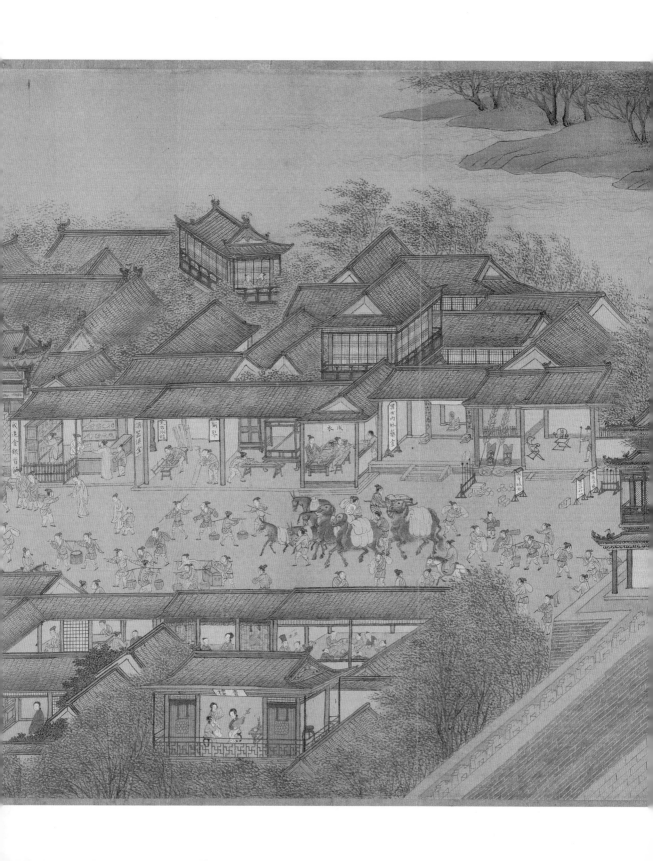

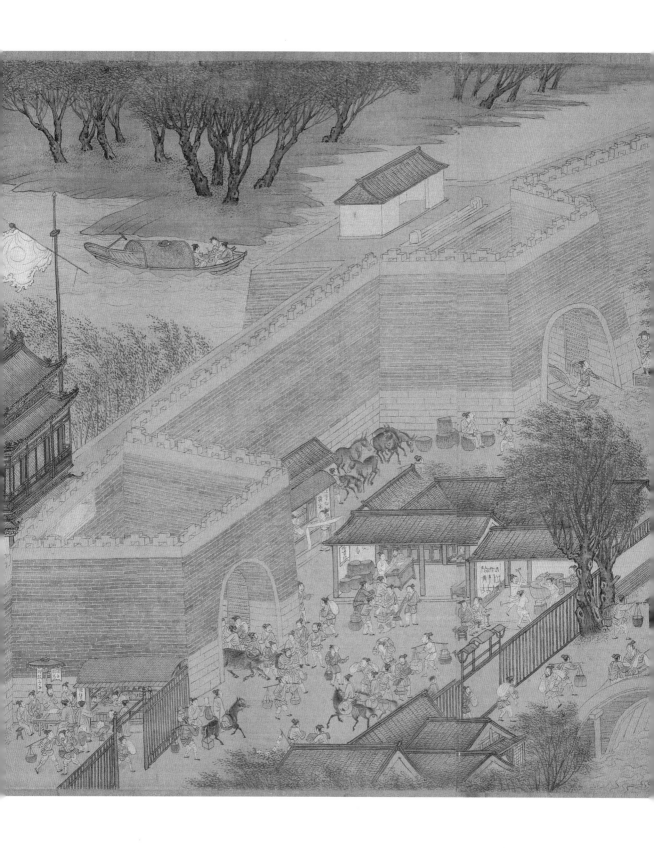

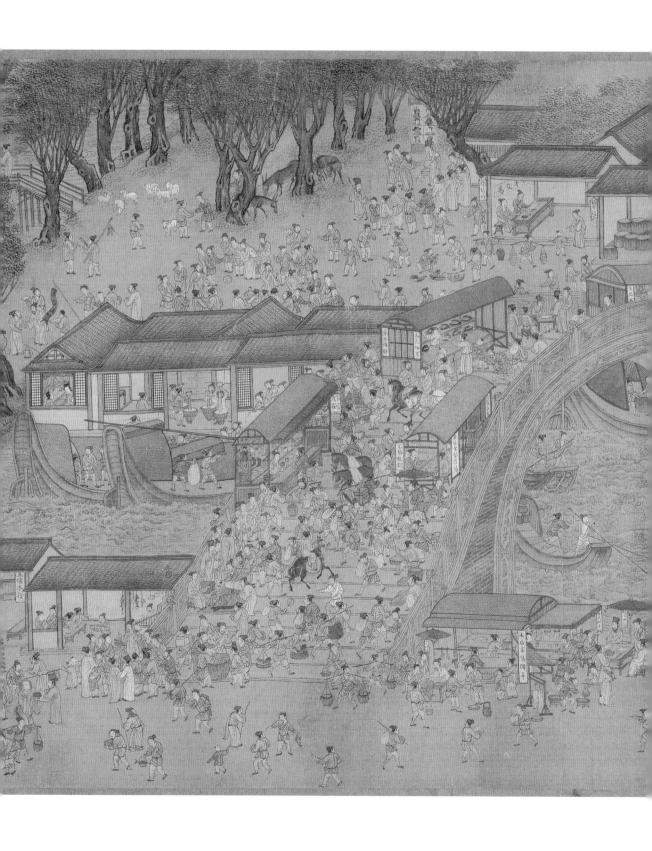

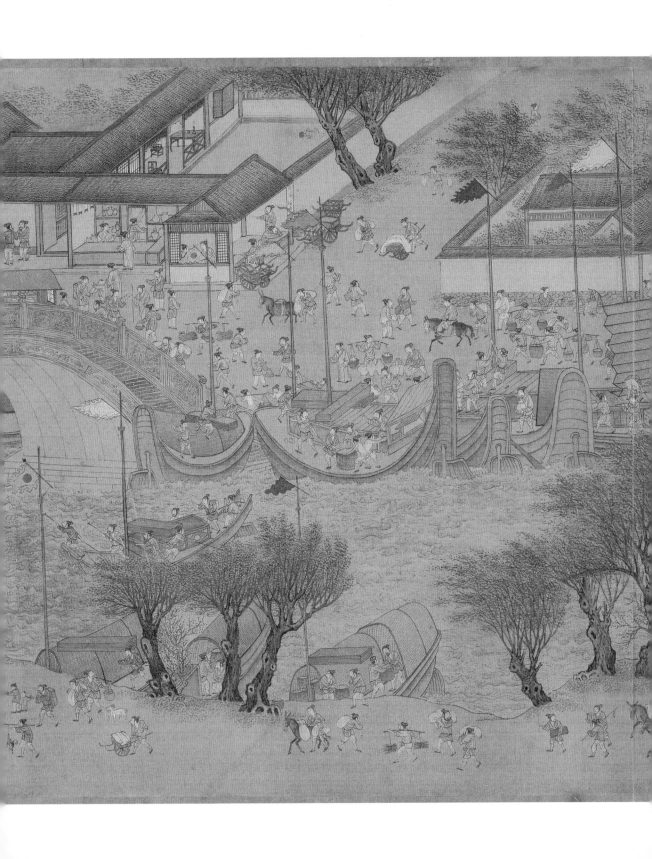

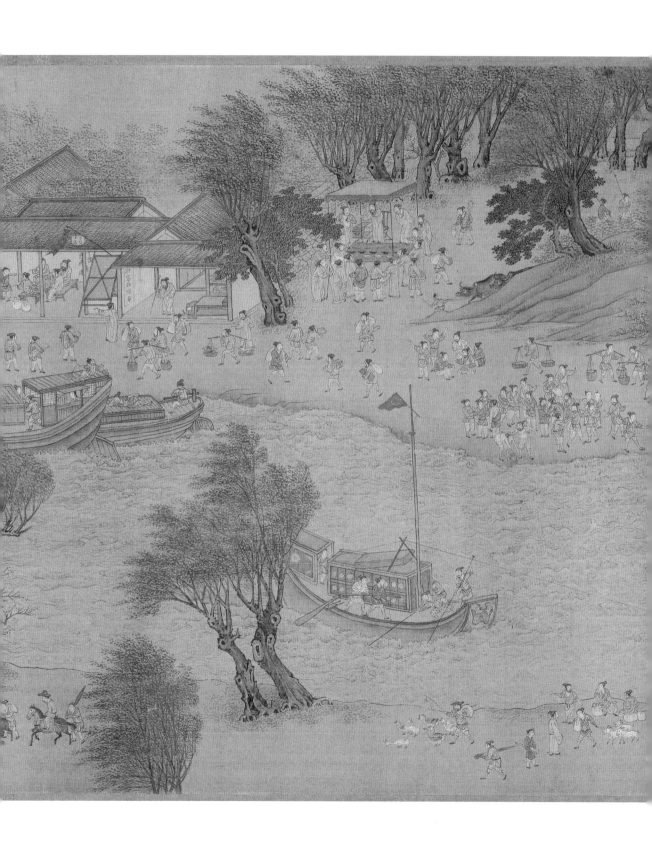

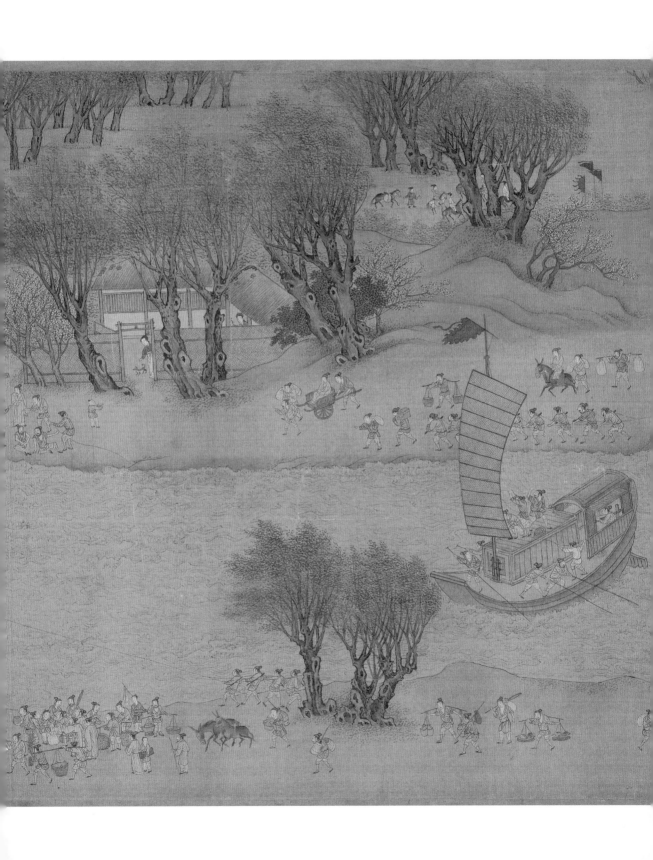

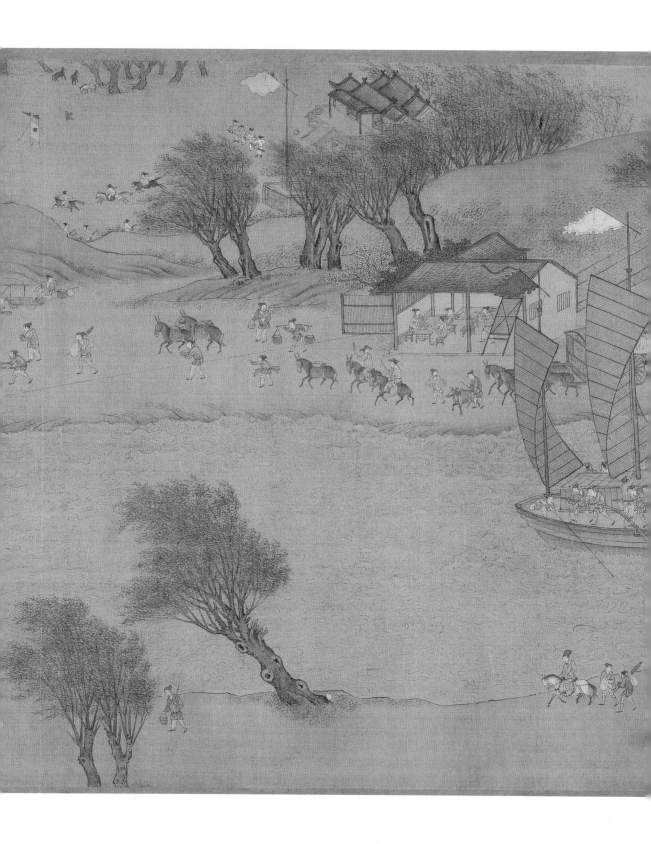

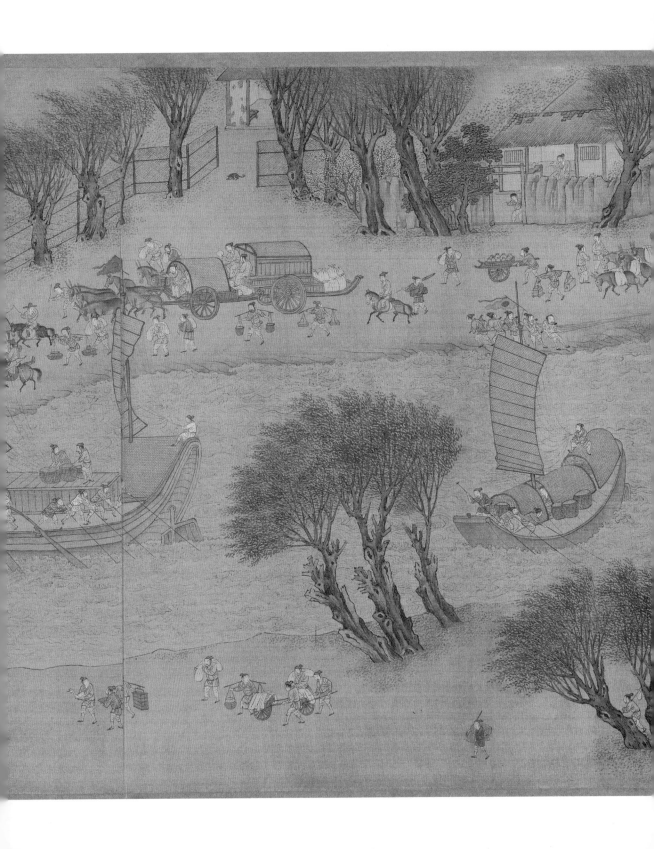

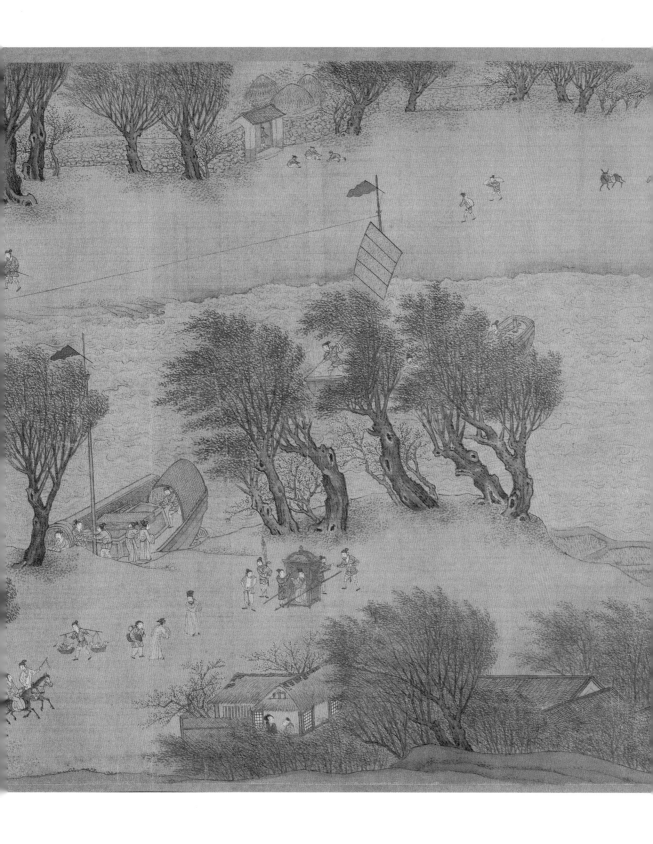

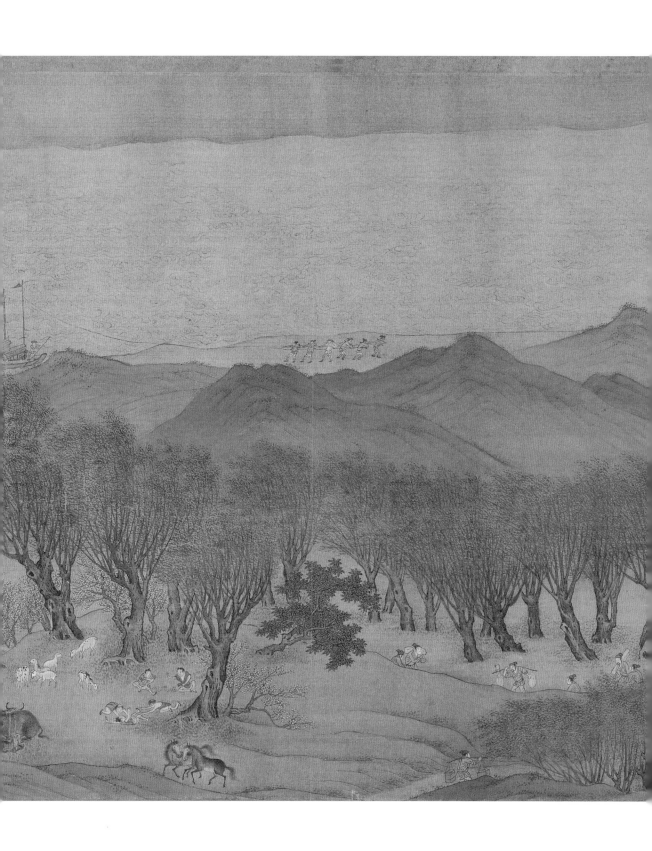

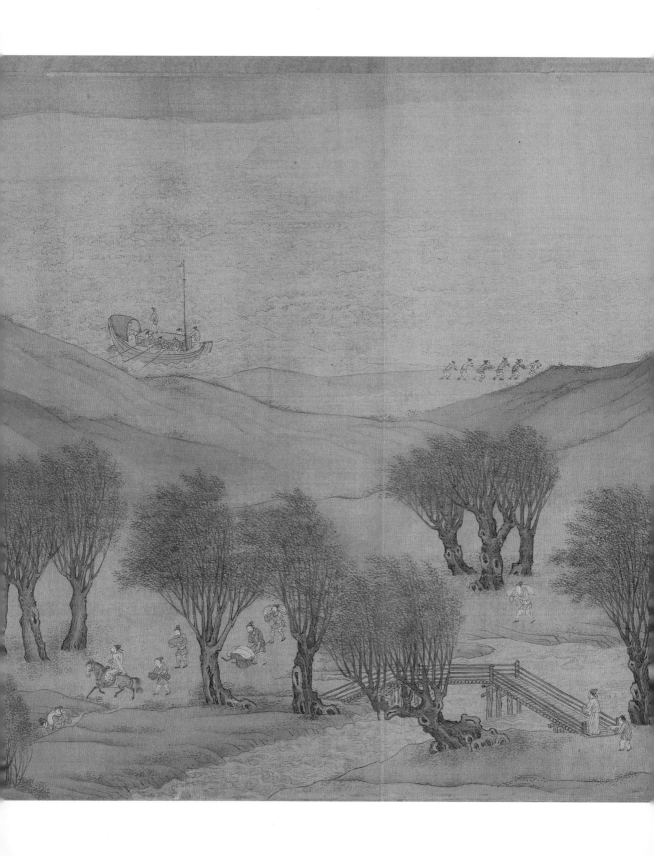

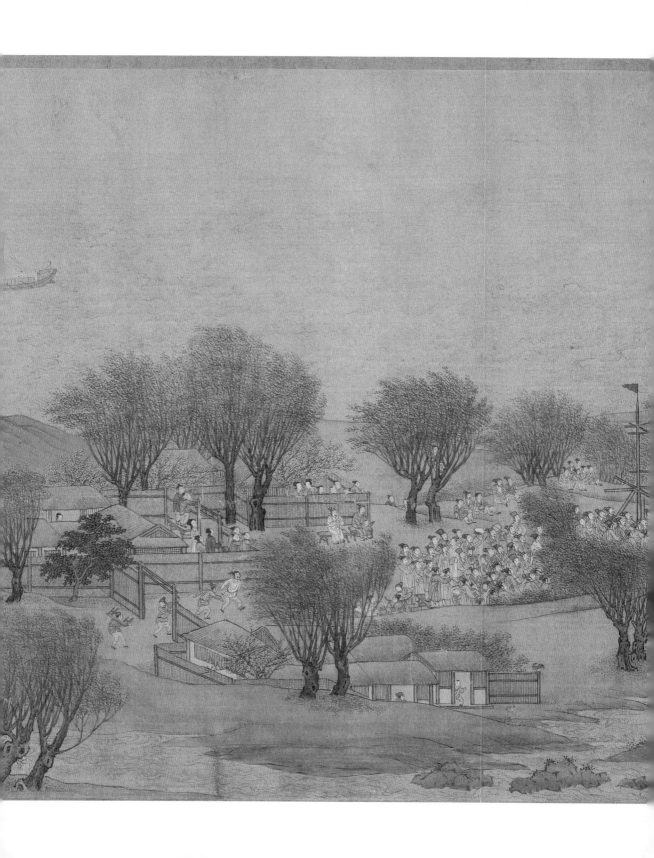

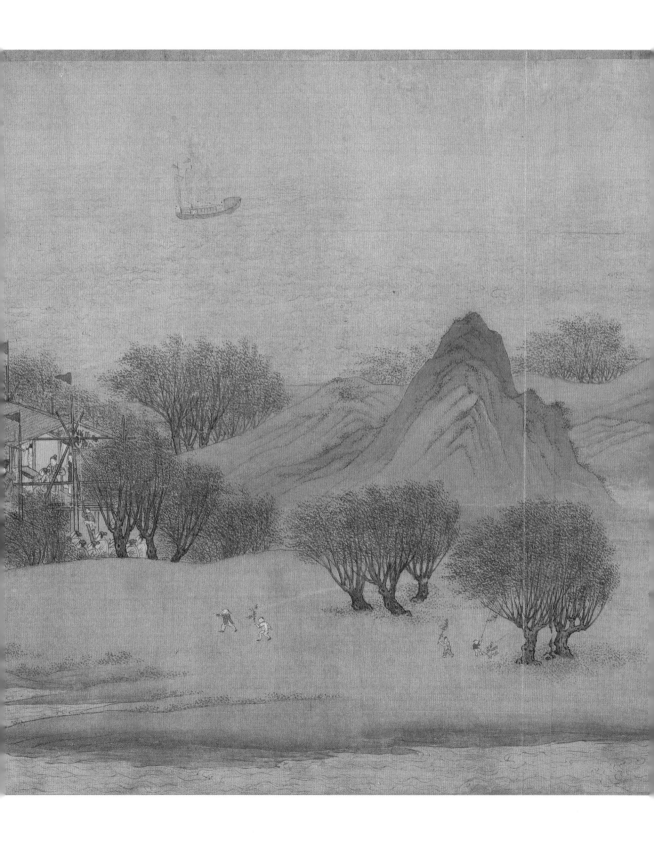

后记

呈现在各位读者面前的这本小书，是由我2017年6月在中央美术学院完成的博士论文几经修改而来。

在本书付梓之际，首先要感谢的，是我的硕、博士导师尹吉男先生。先生的学术魅力为我辈所仰止，初次聆听先生教诲是在2003年，整整二十年的时光飞逝，每每与先生交流，总感慨先生思维之活跃、思考之不止，进而不由感叹学术之途前路之漫漫。谨以此书献给先生，感谢先生二十年来的启迪。

我能顺利完成本项研究，得益于中央美术学院多年来培养。由衷感谢对我学术思维的养成有重要影响的李军、郑岩、赵力、邵彦、吴雪杉、黄小峰、王浩、于润生、王云、陈捷等多位老师。其中，吴雪杉老师对我指导最多，本书所有章节均经他审阅；黄小峰老师为本书提供了不少专业建议，并给予资料支持。两位老师既是我的老师，也是我的师兄，更为我的榜样。王浩老师是我本科论文的指导老师，也是领我入学术门径的引路人，老师的悉心和严谨，学生铭记。感谢各位老师对我本、硕、博十年央美生涯的关照。

感谢余辉、殷双喜、西川、乔晓光等多位老师在学位答辩时给予的肯定，以及给出的宝贵意见。尤其能够得到余辉老师这样的《清明上河图》研究专家的指正，实是我的幸运。本书的大部分内容，已在《美术研究》《文艺研究》《美术学报》《艺术探索》《中国国家博物馆馆刊》《美术观察》等杂志发表，感谢张鹏、李若晴、王伟、李永强、缑梦缘等老师的不弃。有赖于奈良县立美术馆三浦敬任、筑波山社屋八木下、宫内厅三之丸尚藏馆上岛悟史、

冈山县立博物馆冈崎有纪、林原美术馆土田纱耶、辽宁省博物馆董宝厚、广东省博物馆任文岭、故宫博物院梁勇、天津博物馆潘恒等专家学者的帮助，使本书的图像资料和作品信息得以充实，衷心感谢。

感谢郑艳、赵琰哲、姜鹏、陈琳、黄泓积、刘双花、戢范、姜宛君、万笑石、高卓、吴雪、毛翔宇、许彤、杨梦娇、秦晓磊、阮晶京、王瑀、蒋艺、朱米呈、聂一婷、丁菲、王倩、万伊、杜松、李屹东、雷建梅、汪欣、韦嘉阳、李子儒、赵汗青、黄长峰、赖星睿等同门多年来的照顾，特别是姜鹏、陈琳、万笑石、高卓、吴雪等诸位，常常被我强行抓住叨叨研究思路，已然不胜其烦，诚致谢意。感谢李林、耿朔、王磊、徐胭胭、莫阳、郭怀宇、杨冰莹、梁舒涵、赵晶、张博、段牛斗、张璞、马芸、邢陆楠、杨简茹、杨迪、赵雅杰、陈晓雯、张丹妮、曹可婧、胡甲鸣、陈荟洁、王紫沁、李梅等学友一直以来的关心，特别是王紫沁、李梅两位，本书所涉大量日韩史料的获得归功于你们，不胜感激。感谢陈建宏、林雅秀、蔡苏凡等死党长久以来的支持，所有的投喂，都已化为我写作之动力。

还要特别感谢的，是我的家人。感谢我的父母做我最坚实的后盾。我的父亲一直把自己的女儿视作骄傲，这种感情让人难以招架，却也是我成长的动力；我的母亲代劳了养育我儿子大部分的工作，非常辛苦，让我心疼。感谢我的老公，一直包容我，并适时鼓励。感谢我的儿子，你的笑容是我工作之余最大的慰藉。

最后，感谢我任教的广州美术学院。2017年由京至穗，几年来托各位领导关照，归属感满满。各位同事的襄助，亦感念于心。不一一列举致谢了，一切尽在不言中。

"上河图里多少人，宝马香车似水行"，蒙人民美术出版社教富斌老师厚爱，本书得以顺利出版，然而探索远未终结，这本小书终将为浩瀚学术史中的一粟，但倘若进展有限的它，能为后来的研究者提供些许参考，便也是欣慰。

2022 年 12 月

于大学城佳苑